KON'S TONE 「千年女優」之道 今 敏 KON SATOSHI

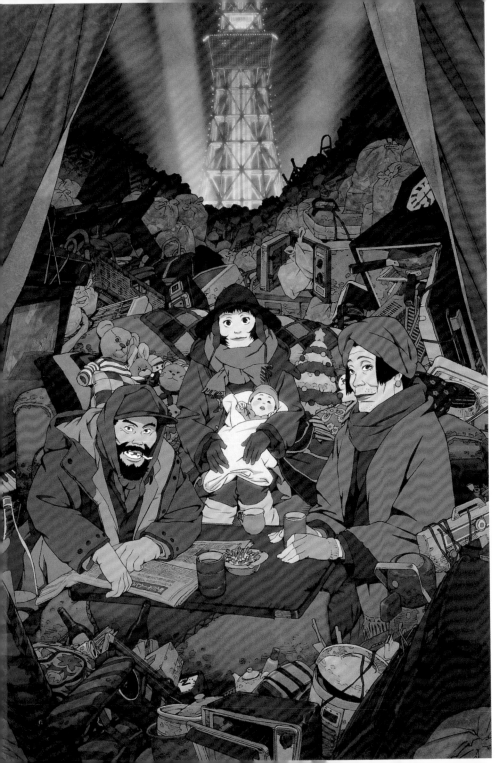

目次

插圖：今敏

日文版編輯：高橋かしこ（ファッシネイション）

日文版設計：イナガキキヨシ（トライステロデザイン）

遙遠千年的呼喚

這些起了誇張名字的文章，原本是打算在製作《千年女優》時同步介紹製作過程的。

直播動畫電影製作過程這夢一般的計畫，最終還是一個夢。想想看，這就像職業棒球比賽時投手不可能一邊投球一邊解說。

製作動畫時需要超乎想像的體力與時間，導演根本不會在多餘的工作上投入精力。

雖然這裡的文章已經成為當初計畫的殘骸，但是，反覆讀著這些記載《千年女優》故事是如何誕生的文章，即便是對我來說也有有趣的地方。

現在，作品已經完成。我回顧了製作過程，為文章補充了內容，可以說，這是製作作品時的我與完成作品後的我之間的對話。

如果能讓您了解《千年女優》誕生的大致經過並有所感悟，我將不勝榮幸。

「那樣」的

「千年女優」大概是個有點奇妙的名字。過去，有一部作品中妝點著熠熠儀表的、字面有些相似的動畫——《千年女王》。為了避免混淆，曾有人主張將作品命名為「千女」，但是因為多數人贊成，還是決定使用「千年女優」。不過，這些許的擔憂還是應驗了。在製作《千年女優》過程中，有著「今先生正在重製《千年女王》」這樣失敬到可笑的誤解。

此外還有主張將作品命名為「萬年女優」的，但「萬女」*又瀰漫著一股會被映倫攔下的味道。

在一起，可能給人一種寒酸的感覺；「萬女」*又瀰漫著一股會被映倫攔下的味道。

話說回來，《千年女優》的動畫製作計畫起初是動畫製作公司 Madhouse 的請求。那是《藍色恐懼》結束上映的一九九八年的春天，我接到了 Madhouse 製片人發來的含糊不清的「新計畫」委託。對我來說，這真是有些意外。

且不論《藍色恐懼》最終評價如何，製作過程中的各種麻煩基本都記錄在《《藍色恐懼》戰記》裡了。我們這些製作人員多次因辛勞付諸東流而怒上心頭，事實上製作日程也的確嚴重延誤了，製作組很多人都感到不快。而且，最終成品得到了「十五禁」的光榮稱號，也達

* 發音近似女性生殖器。

成了被動畫愛好者無視這一「大快人心」的壯舉。

坦白說，我從沒想過自己會在短時間內再被 Madhouse 邀請。不愧是傳說中臥虎藏龍的動畫業界，命運的紡車織出了這股複雜的線。不過，也有傳言說他們當時只是人手不足。

在製作母體是 Madhouse 這一前提下，我接到了一份邀請⋯⋯「今敏和村井貞之這對搭檔不提出什麼製作計畫嗎？」我感到很驚訝⋯⋯他們並不覺得《藍色恐懼》是一部不好的作品。也有外面的製片人想合作呢！

妙的製片人中意，那它就不是一部被社會拋棄的作品。雖然這部作品在某些部分確實需要好好「商榷」，但既然有奇色恐懼》是一部不好的作品嗎？也有外面的製片人想合作呢！

見面會上，那個奇妙的製片人發話了⋯

「做《藍色恐懼》那樣的作品吧！」

「那樣的」是什麼樣？很多製片人說話籠統含糊，「那樣的作品」裡的「那樣的」，究竟是指怎麼樣的？

《藍色恐懼》那樣的，被動畫愛好者無視的作品？

《藍色恐懼》那樣的，被映倫攔下的作品？

《藍色恐懼》那樣的，小成本製作？

是哪個呢？

此外，還有「現實的」「精神病」「偶像題材」「尋找自我」（笑）等各種選項浮現在我的腦海。我內心苦笑著，問他：「『那樣』究竟是哪樣啊？」

製片人先生陷入了短暫的思考，之後慢慢地抬起頭回答我：「⋯⋯大概是像錯覺畫那樣

的吧。」

聽到「錯覺畫」這個詞，我的心情頓時非常愉悅。《藍色恐懼》曾得到過各種各樣的形容，但是「錯覺畫」這個評價我還是第一次聽到。說真的，要是能有製作計畫可以認真對待作品中的這一部分並使之更進一步，那可真沒有什麼能比這更讓我提起幹勁了。

於是乎，逆著業界的流行風潮，乘著青梅街道的汽車尾氣和《藍色恐懼》的微微順風，小船載著我的幹勁和想刊登在動畫雜誌上的小心思，晃晃悠悠地起航了。

反覆變化

在企劃最終決定之前，我們的想法變過很多次，考慮了很多。剛接到委託時，無論是企劃也好，筆記也好，我們提出了許多不著邊際的想法。那些想法可以說都是憋出來的。我沒有私下提前準備好企劃的習慣，雖然會將平時的瑣碎想法收集起來，但是將這些擴展成企劃，也只有「緊急時拿它來充數吧」這樣的程度。

其中一個企劃的標題是《Reverse（暫名）》，是《藍色恐懼》結束後立即與編劇村井貞之先生一起推進的原創企劃，也就是《藍色恐懼》的正統續作。雖然我認為也很有趣，但是內容、技術上都非常耗預算。換而言之，如果大量使用數位技術，就連故事都會被技術吞

噬。這個故事與科幻、心理、cult都無關，我稱之為「業界第一部電波系作品」，夢想著這又是一部不正經的作品。

雖然當時這個提案應最接近一個企劃的樣式，但是預算還沒有達成妥協就被取消了。

其他提案還有我嘗試製作的少年冒險題材《Master Piece（暫名）》，有將科幻、cult、心理、打鬥融合在一起的《Phantom（暫名）》，老婆婆講述其混亂的一生的《Ghost Memory（暫名）》等。這個《Ghost Memory》的想法成了最終決定的企劃──《千年女優》的雛形。

這次剛開始打算做的是小規模上映的單館系作品或者是OVA，最後定為發行四到六張的錄影帶。

單館系作品與一集集做的錄影帶，性質很不一樣。在那時，傾向於製成錄影帶系列的《Phantom（暫名）》作為有力候補被留了下來，並製作了企劃書。

但是情況又變了。對方說：「反正都是要做，還是做單館系吧。」

這狀況我好像在哪裡聽說過，並為之吃了苦頭。預算和《藍色恐懼》幾乎相同，只稍微多了一點點。以一億三千萬日元的預算做動畫電影，與其說是剛好能維持基本運營，倒不如說是比較，不，是非常無理取鬧的條件。

根本沒有想過會在製作完成的時候聽到「全國公映」「透過夢工廠在全世界上映」這樣令狀況好轉的話。主人公千代子可以用小小的身體跑到很遠很遠的地方，不，在這之前千代子輕鬆地跨越了製作費這道難關。（哭）

製作中，千代子帶來了文化廳的援軍──一千三百萬日元資助，其中一半多作為宣傳費

用掉了，給製作現場留下的只有一半。千代子那頑固的性格，不會投機取巧地完成目標，結果甚至給製作公司 Madhouse 造成了巨大的赤字。對不起，真是令人頭痛的女孩……喂，這難道不是導演我的錯嗎？

為了製成單館系電影，方案再度更改。之前選定的企劃是錄影帶系列，現在將要被改為一次性結束的作品。但這企劃並不合適。

因此又提出了另一個企劃《WITH（暫名）》。這部作品雖然包含科幻、心理等要素，還有點耽美傾向，內容意外地華麗，但是成品的長度會很長，而且本身是籠罩在黑暗氛圍下的作品。當時我想要做內容明快的作品，抱著這樣的心情，和村井先生討論後又改了企劃。

於是《Ghost Memory》變成了《千年女優》。

我最開始記錄下的想法還留著，不過就是下面這幾行句子：

曾經被稱作「女影星」的老婆婆本應講述自己的一生，但是她的記憶混亂了，過去演過的各種角色也混了進來，成了波瀾壯闊的故事。

雖然這個想法成了企劃的一部分，我非常高興，但也有些困惑。按這樣發展，我的下一部的巧合，但《藍色恐懼》的內容中有偶像歌星轉型成演員的內容。儘管我覺得這只是單純作品《千年女優》的內容說不定是演員變成其他什麼。雖然這樣也挺好，但是我在別人眼裡

好像只是喜歡藝人——這種感覺有點討厭。

一語成讖。作品完成後，在接受採訪時我經常被問及：「出道作主角是偶像，新作的主角是女演員，是不是因為導演情有獨鍾⋯⋯」

不是，絕對不是。大概吧。

跳舞的戶川純

將僅僅是筆記的內容發展為一個故事，其間有許多超出預想的曲折。回顧一下《千年女優》的故事是如何產生的吧。

寫下最初的想法是在一九九八年四月。

契機產生於和朋友互發郵件時。朋友電子郵件裡的「架空的女影星」吸引了我的目光，在我的腦海中激起了波瀾。我對「架空」這個詞也有好印象。應該是受了我喜歡的音樂家平澤進的、名為「架空的女高音」的交互式演唱會影響吧。

開始構思時，也就是想法的搖籃期，在我晚上睡覺前、電車中、泡澡時、在廁所裡或一個人獨酌時，想法的碎片和關鍵詞就像拼圖一樣在腦海中盤旋，還沒有成形就消失在了無意

識之中。這些想法的碎片，後來有時還會在腦海中出現。

跳著舞的戶川純在我腦海中掠過。

輪廓漸漸明晰起來，戶川純有許多次在我的腦海中載歌載舞。為什麼我會想到與自己毫無關係的她？這並非毫無理由。

戶川純有一首歌，名爲「晚開的女孩」。這是首很久以前，大概十幾年前的歌吧。這首歌的視頻裡，我記得戶川純的設定是過去的女演員，她扮成曾演過的電影中各種各樣的角色載歌載舞。

我只在電視上看到過一次，具體已經不記得了，大概是以女學生、古裝形象出演的吧，印象中非常有好感。所以，果然還是女性的七變舞賞心悅目，角色扮演的風俗店和 Cosplay 的流行是很正常的。突然回憶起那段影像，我覺得這值得深思一番，便以此爲出發點開始了積極的思考。

除了跳舞的戶川純，在參與《回憶三部曲・她的回憶》編劇後，我開始對「記憶的模糊不清」「現實與記憶的矛盾」「虛構與現實」等產生了興趣。這些偏好和前文所述的記憶混合在一起，就突然有了「過去的女影星講述的模糊回憶」這樣的想法。

所以，這個想法來自於跳著舞的戶川純對我的影響吧。它感覺明快，我十分珍惜。現在，我翻閱自己寫的郵件，裡面有這樣的內容：

「架空的女影星」這個短語讓我有點在意啊，好像可以從這句話出發寫個劇本呢。突然

想起來戶川純以前的歌《晚開的女孩》的宣傳視頻，我覺得印象中的「架空的女影星」就是這樣。

當時真想不到，這個想法後來變成了一個故事。

「女影星講述的模糊一生」的設想失去了「架空」這一關鍵詞。

最開始思考的時候，「講述的人其實是長年生活在一起的用人」這個點子也曾從我的腦海中掠過。用人講述的內容將仰慕的女優和自己的現實生活混雜在一起，是虛構人物的人生，然而她的真實就在其中……我曾朝著這個方向思考，但這就像是《藍色恐懼》中經紀人留美的故事。這種嚴重疏忽可能會讓觀眾無語，我就放棄了。

在關於《千年女優》的採訪中我常常被問及「您是怎麼產生這個想法的呢？」，要是試著用文字來記述當時我與記者的對話，雖然能了解想法誕生時的狀況，但還是不能很好地理解為何會產生這樣的想法。這一定是因為構思或靈感與我深層的潛意識關係十分密切。說到能做的事，只有用心思考如何更好地使靈感形成構思吧。

總之，在此時寫下的是成為《千年女優》故事基礎的短短筆記。一段時間內，我並沒有對這個想法進行延伸，只是將它收起來了。偶然間，我又將它發掘出來。它突然充滿了色彩，在我的腦海中開始舞動。

契機果然還是電子郵件。和之前提到的郵件不是同一個人，印象中「女優」這個詞正是在這裡出現了。內容如下…

正因為用謊言來偽裝，才是女優。

真實和虛假沒有區別，這才是女優。

幻，這個字的發音不知為何很動聽啊。

所有的女人都是演員。

這是成年女性的自我修養。

蠢材。這內容乍一看可能會被認為很有深意，但只有這部分僅僅是在裝模作樣，平時可不是這樣。補充點前後文，這郵件主要是在回應對方在以前計畫製作的網站主頁上極度敷衍自己年齡的行為，我在回信中吐槽說「不要用謊言來粉飾自己啦（笑）」。

現在《千年女優》已經完成，我不由得感覺這其中有不可思議的緣分。話說，與我通郵件的女性當時還是單身，在製作《千年女優》後不知怎麼就成了兼任角色設定、作畫監督的人的妻子，也有了孩子。

繼續說我那「裝模作樣」的郵件。雖然真的不明白促使我創作的關鍵點究竟在哪裡，但我好像從文本裡得到了啟發。翻看了下郵件，有點驚訝，日期是「1998.8.13」，正是我寫下最初想法的四天後。這個緊隨著意識的想法，又在預料之外的情況下被發掘了出來。

12

小酒館裡的蠢話是百萬個夢

作品構思在產生時帶著些許的共時性，將之真正挖掘出來，是在吉祥寺的小酒館喝酒時。

小酒館裡的蠢話是百萬個夢，酒精是踢開緊閉的門扉的、無意識的寶貴一腳，是對我來說很重要的東西。前半句和後半句意義不明的話擺在一起，只不過是為喝多了找個理由。

那時我難得和幾個年輕人一起聚在酒桌旁，男女加起來大概有五六人吧，都是二十多歲的學生。雖然他們中間有未來的獸醫、打算學空間設計的，但有時間可以做各種事，我還真是有點羨慕啊。從這不知道是不是拍馬屁的話裡，我隱約看到了他們對未來的隱隱不安，還有點令我懷念的羞澀。我總覺得這令人欣慰。真是討人喜歡的年輕人們。

其中一個人好像說了「我就算再過十年也不會像今先生一樣被社會認同啊」這樣的話。

我也被他們身上高漲的情緒感染了，十幾年前的那一腔熱血也恍惚地復甦過來。我二十多歲時正是美術大學一年級學生，也是初出茅廬的漫畫家。說是站在起跑線，不如說是正在玄關穿鞋準備出發吧。我還是學生的時候就喜歡喝酒，和很多人一起喝過，酒伴主要是工作相同的前輩和立志當漫畫家的朋友。在這種酒席上，工作當然是聊天的重點：

「我想在漫畫裡畫這個點子。」

「這個要畫成什麼風格的？」

「那樣展開的話再這樣結束。」

「所以說，不是那樣而是這樣才更有意思嗎？」

這樣的話可以聊一整晚。事實上，這樣的玩笑話也有變成作品的，在這裡得到的經驗成了我創作故事的基礎。

就這樣，我過去的熱情再度復甦，作為酒席的餘興節目，開始創作故事。在酒桌上，一起點就是之前那段話。

「曾經是女影星的老婆婆講起過去的故事，不知何時，她的過去裡混進了演過的電影情節……」

這些年輕人也參加過戲劇表演，這樣應該會讓他們感到有趣。回想起來，我也想過將《千年女優》最原始的點子做成舞臺劇，應該也挺有趣吧。

酒席上，「出現各種時代的話會更有趣」這種想法理所當然出現了。有奈良、平安、鎌倉、南北朝、室町、戰國、江戶、明治、大正、昭和、平成等各個時代。如果主人公的角色根據時代也各有不同的話會很有趣；如果是身處動亂年代的角色會更好──戰國的公主、幕末的城市少女等形象就此產生。就算各種時代都出現了，要是沒有將這些連接在一起的縱軸，即便可以自思考起各種點子。就這樣，我獨將場景重疊在一起，故事也無法發展。

「這方面內容還沒有：有什麼能貫串女主角一生的主題嗎？」

有了「等待著的女孩」這個點子。

14

「一直在等待著心愛男性的女孩。」

我不是很擅長描寫這類女性，舞臺背景又紛繁複雜，因此故事本身還是簡單些比較好。

首先，這是酒席的餘興節目。

現在想想，歸根結底還是我的感覺太弱了，如果之後更積極主動地將角色設定為「追逐著的女孩」就好了。一開始絞盡腦汁都想不到的我真是可恥。

這樣想想，故事好像會變得很有趣啊。

「追逐著喜歡的男人，追逐著各種時代的女孩的幻想傳記。」

好萊塢之類地方經常流傳著「用二十五個單詞講完故事」這樣的說法。這句話是在勞勃・阿特曼的《超級大玩家》中出現過很多次的臺詞。已故的黑澤明導演也視「一句話說不完的故事是不行的」為圭臬，也就是必須緊抓這句話，將其作為核心來講述，否則故事不會有趣。大致如此。話說，自古以來的名言警句不就這樣產生的嗎？

那麼，「聽故事的人是誰呢？」

這是必然會產生的疑問。「雜誌記者」這個角色即席浮現在腦海。自己說出這個角色後，立刻想起來曾經讀過的一部短篇漫畫──星野之宣的《月夢》，以八百比丘尼和輝夜姬為題材，是我喜歡的作品。順帶一提，星野之宣是我高中的前輩。

這篇《月夢》確實以現代的雜誌記者聆聽老婦人講述過去為框架，而老婦人是從源義經的時代活到現在的。八百比丘尼是在日本北部的海邊等地方流傳的古老傳說。吃了人魚肉後

不會變老的女孩，作為海女到了海底的龍宮城，忘記了現實，日日夜夜在宴會中度過，和龍宮城的公主飽嘗淫亂愛慾之後回到地面，發現已經過去了八百年……啊呀，哪裡不對勁。啊，因為搞混了「尼僧」和「海女」這最基礎的部分。總之就是一個吃了人魚肉後長生不老的女孩作為僧尼活到八百歲的故事。

我的想法是主人公在電影的虛構時間中活了千年之久，雖然想法和星野之宣的《月夢》完全不同，但我覺得故事框架真是有點像。因此，我又擴大了「聽故事的人」的作用。

「聽故事的人自己也在老婦人的故事中登場了。」

也許就是這個想法讓我心潮澎湃。「聽故事的人在各個時代中登場，並且總是扮演著相同的角色」這個在其基礎上產生的想法讓我更加期待。

真是的，喝醉了的大腦產生的想法，輕輕鬆鬆地超越了常識。想得太天馬行空也挺麻煩的。

膨脹的期待與擴張的妄想

聽故事的人作為為過去增彩的人登場，不知不覺進入了老婦人的故事。主人公呢，就算是時代變化也始終保持著同一個人格，聽故事的人人格也保持不變，在不同時代登場時對主

人公的作用是一樣的。這樣會更有趣吧，大概有一種輪迴的感覺。這裡的輪迴指的不是熱愛未解之謎的少年少女或者《MU》的世紀末戰士喜歡的那種普通的輪迴轉世，而是更本質的「因果報應」。我認為輪迴是一種「關係」，在時間流逝中不斷重複的關係。並不是單純的重複，而是像拉威爾的《波麗露》那樣重複同一段旋律並漸漸延展，就是這種感覺。

和年輕人們喝酒的第二天，我趁著衝勁整合了想法。標題定為和年輕人們在酒桌上討論出的「千年女優（暫定）」。

為了採訪，前去拜訪曾作為女影星名噪一時的老婆婆。採訪是為了做關於她的一生的專題。

老婆婆開始講述。從出生時的軼事到小時候的回憶，還有被附近的男人們暗戀的故事，最後開始講她愛慕至今的「他」的故事。

可是，她的故事裡，武士、忍者不知不覺地登場，她對愛慕她的、年輕俊美的武士視若無睹，並誠懇地說約定好的、深愛著的「他」去大阪參加戰役並且下落不明。即將同武士分別的時候，在約好與「他」相見的京都，新撰組出現了。即便是京都的年輕富商傾慕於她，她也不為所動，在得知心愛的「他」追隨著薩長同盟前往蝦夷後，她匆匆趕往那個地方。路上，B-29 戰鬥機遮天蔽日。在戰後東京被燒燬的野地中，即將被暴徒襲擊的危急關頭，她被特攻隊的年輕逃兵出手相救。被他一腔熱血所感染的她，在即將和他結為夫婦的那一刻，

果然還是忘不掉深愛的「他」，在給夫君留下一封信後疾奔蝦夷……

就這樣，本應是回憶的故事裡，混入了她曾經出演的電影、舞臺劇。

無論何時，她總是一個「等待著的女人」。不顧感到混亂的雜誌記者，故事還在繼續。

在故事中，來採訪的記者也不知不覺地登場。她跨越了現在的時間，為了追尋心愛的「他」

而前往宇宙空間站。本該講到與火星人激戰並得勝的時候，她變得衰老並停止了呼吸，而故

事裡的她仍獨自一人前往彼岸，追逐深愛著的「他」。

她還在等待吧？一直傾慕她的武士、特攻隊逃兵也不斷地跨越時代追尋著她吧……

以上是《千年女優》草稿第二版。在文中沒有提及，但事實上其中登場的年輕武士、京

都富商、特攻隊逃兵這些人物和聽故事的人是同一個角色。

故事的表現方法本身可以稱為妙想吧。上一部作品《藍色恐懼》最後成了一部看上去妙

想與妙想重疊著的作品，因此被稱作「錯覺畫」。雖然我無論如何也不認為那是妙計。

無論是不是妙想，我執著於自己這有點奇怪的品位。一直以來的喜好當然是原因之一，

當時看的舞臺劇對我也有很大影響。雖然看過的不是非常多，但只要開心果小行星劇團在東

京有公演，我肯定會去。可惜現在這個劇團已經解散了。劇團演員不到十個，不僅演太空歌

劇，也會演戰國傳奇這些登場人物很多的舞臺劇。因為人手不足，當然也有一人分飾多角的

情況。就是這一點，營造出了他們獨特的速度感和幽默感，帶來了無窮魅力。

在思考《千年女優》劇情的時候，雖說沒有什麼直接影響，但開心果小行星劇團的《重

18

要的休假》和《小刀》這兩部舞臺劇給我帶來了很大刺激。

《重要的休假》和《小刀》這兩部舞臺劇的故事本身就非常有趣，比故事更有趣的是演出方法。「全員全役」這乍一聽不明白究竟如何的演出方法，前所未聞。

全員全役。雖然演某個角色的演員已經基本決定，但是根據場景的不同，會有其他演員取代原先的角色。無論哪一個角色，所有演員都會演一次。雖然不知道這個故事究竟需不要這樣的演出方法，但總之，與普通的演出方法相比，它是個妙想。與其他的舞臺劇截然不同，當然會顯得有趣。

還有《小刀》這部舞臺劇。它的故事可能給我帶來了極大的影響。我當時只讀了劇本，覺得結構非常有趣。本質上，這部舞臺劇是由同一段章節不斷反覆構成，我對這種結構一直抱有興趣。

又說到音樂了，平澤進先生有一張以分形結構爲樂旨的專輯，是以「句」爲名的實驗作品。分形結構是指用小的單位不斷重複構成更大的圖形，再構成更大的圖形……這樣不斷反覆，最終得到的整體結構與最小單位的結構具有相似性。自從聽了那張專輯之後，我一直非常想創作這種結構的作品，最後在《千年女優》中得以實踐。

這種構造與之前提到的「輪迴」概念是一體的。雖然是相似圖形的不斷重複，但是重複的軌跡並不完全相同，是按照螺旋軌跡一邊旋轉一邊上升。我並不相信傳統意義上的輪迴。

我希望「在不斷重複著的生命流轉中，靈魂也隨之成長」才是正確的。

分形結構對《千年女優》有很大影響。在這裡介紹的作品只是其中一小部分，在許多連我自己都分不清楚的作品影響下，《千年女優》得以誕生。我從其他優秀作品中學習了很多，但是要說一部與《千年女優》相似的、有直接影響的作品，還真是沒有。

我在思考「聽者也登場的過去的故事」「同樣的章節螺旋狀重複」這些關鍵點時，觀賞了《重要的休假》和《小刀》。其間，共時性是最重要的。正是因此我才確信故事在變得有趣。如果沒有共時性，無論怎麼苦思冥想也不會讓作品變得更好。這是我的經驗之談。

聽上去有些不可思議，我的想法簡直就像是被靈感引領著，自然而然不斷成長起來的。

當然，我有意識地為了醞釀想法將目光投向平時未注意的事情、書和電影等，但還是有一些不可言說的東西，可以說這正是共時性，也就是 Synchronicity。

創作《千年女優》時，例如在製作劇本、分鏡的過程中，NHK 剛好在放《影像中的昭和史》和《影像的二十世紀》系列節目。真是好機會。這些節目中放映了極多的戰前戰後的日本的影像，在很大程度上刺激了作品的製作，也可以說為作品提供了參考。

應該也有人認為那時二十世紀即將結束，電視臺放這種節目是理所當然，沒什麼好奇怪的。同理，重要之處就在於這段時期我同時構思出了《千年女優》。如果不將視線投向社會、時代變遷與自己的關係，就無法創作出超越日常趣味的作品。

從另一個角度看，《千年女優》對我而言是修復我與日本的歷史、文化間聯繫的作品。我與歷史、文化間的聯繫本身就很弱，應該說是構建、加深了這種聯繫才對。

「修復」這個詞可能用得不對。

在《千年女優》製作期間，我經歷了從三十四歲到三十七歲的變化。經歷的三十多年時間帶來的積累對我而言頗為豐厚，我自己也常常回顧思考。但是，在我出生前的人以及他們所創造的漫長歷史，我並沒有多少聯繫在一起的感覺。在學校學的「歷史」「文化」，於我而言只是知識。《千年女優》並非如此，它成了我感受自己身處的「漫長歷史」的契機。作品並不是突然間出現的，它的構思並非產生於我的慾望，而是根植於我的經歷。我發自內心地感謝自己能夠遇到《千年女優》這部作品。

醞釀故事

除去之前講的那些聽上去有點神祕的說法，我也想講講屬於自己的、接近作品的能動過程。

從優秀的作品中學習當然是最單純的方法，為了擴大想像空間，我也接觸了許多作品。

比如說，如果將《千年女優》的主題作為「老人講述自己的經歷」來思考──

「話說，亞瑟‧潘的《小大人》這部片子也是老人講述自己的經歷，米洛斯‧福曼的《阿瑪迪斯》也是以薩里埃利的講述為基礎……」

想到諸如此類的內容是很自然的。就像這樣，以「重複積累起來的斷章」與「人的一生、

「半生經歷」爲出發點進行思考——

「啊，好想再看一遍《蓋普眼中的世界》……啊，還有《阿甘正傳》。」

就這樣，聯想越來越豐富。從「主人公曾經是女電影演員」爲出發點，可以列出來《電影天地》、《映畫女優》等作品；關於昭和初期和戰後的混亂，我主要想了解的是自己不熟悉的時代背景，因此要參考許多日本電影，順理成章地去了音像出租店平時不怎麼去的本國電影區。

比起從觀賞這些影片中直接獲得值得參考的內容，我更想要爲自己營造出一種心境。發現在作品裡可以用什麼點子，由此帶來刺激能讓自己想出些什麼，這正是意外的幸運。

比如，我想到小說及其同名電影《第五號屠宰場》，還有《向上帝借時間》包含著「雖然時空被扭曲了，但是對角色而言，他們身處『正常』之中」的特別意味；以「老婆婆的大話」爲出發點進行思考，《千年女優》簡直就是再現特瑞‧吉列姆的《終極天將》；任憑思緒在片中出現的戰國時代馳騁，《蜘蛛巢城》、《影武者》、《亂》在腦海中復甦；幕末時代則想到了司馬遼太郎的《坂本龍馬》和《燃燒吧！劍》等。將主人公放在這樣的時代背景中，一定能擴展想像空間。

構思和想像力是被過去的體驗限制著的，對吧？不知道的事物當然也想不出來，我因爲不學習，所以沒看過多少電影和小說，一到需要大量知識的時候，能想到的實在是非常少。這都是當年懶惰的報應。

「成長過程中沒有接觸過多少文學作品的人，他的人格不會有多深刻。」我記得這句話

是立花隆說的，不過看書少的人純粹就是沒多少知識。知識匱乏，就不會有以此為基礎形成的求知慾。雖然是到處都能聽得到的老話，但我這個無知的導演要在此對年輕的讀者們再說一遍：

「趁年輕，多讀書！」

當然不包括漫畫。大概會有很多人認為，原本是漫畫家的我說這種話是幹什麼。我認為只讀漫畫，想像力會很容易被奪走。比起閱讀，漫畫還是看看就好，將漫畫作為漫畫本身來享受就好了。

曾經有一次在羽田機場大廳的沙發上休息，我聽到了背後坐著的一個小學生和她爸爸的對話。小朋友大概上小學五年級，因為有大把的時間，於是便沉溺在漫畫中。爸爸非常痛苦地對她說：

「別只是讀漫畫啊。漫畫不是用來讀的，是用來畫的！」

在他們背後坐著的、用力點頭的男人，已經不用多說什麼了。

除去極少一部分，漫畫所表現的太過具體，對讀者而言沒有多少施展想像力的空間。雖然不是說所有的文字作品都好，但是至少用文字刺激一下左腦，用虛擬事物讓右腦更加活躍，我認為這一過程對人格的形成有極大作用。

夢的蓮花

為了《千年女優》，我注意傾聽各種提示並聚焦於積蓄已久的記憶。其間，我不斷醞釀著自己的想法，於是在一九九八年九月中旬將之前記錄下的想法總結成了像樣的故事情節。

巨大的鐘擺慢慢地記錄著時間的流逝。可以從座鐘表面的暗茶色感受到它經歷的漫長歲月。

窗外飄著雨。精心照料的庭院水池中，雨落在即將盛開的蓮花上。

兩個男人在裝飾著獎盃、獎狀、舞臺照和劇照的接待室中等待著。

他們是為了了解曾經被交口稱讚為「女影星」的老婦人——藤原千代子的過去而來採訪的影片製作公司的人。

她，藤原千代子已經從娛樂界消失了好一段時間。為了這次好不容易成行的採訪，製作公司社長親自前往她的住所。

年至中旬的社長是藤原千代子的超級粉絲，對採訪幹勁滿滿、激情十足。相比之下，那個不知道千代子以前人氣有多旺的年輕攝影師顯得有些掃興。

經過漫長的等待，坐在輪椅裡的千代子出現了。雖然和過去相比年老了許多，但可以看出她的身體中仍充滿年輕時作為女影星的光芒。

老演員千代子開始講述過去。

昭和初期剛出生時的軼事和小時候的回憶，從她的口中娓娓道來。

舊照片上的千代子絕對是美少女，妙齡時期的美貌據說讓附近的男人們都為之傾倒，但是她因為那個「他」被愛情困擾。她對父母定下的、和良家子弟的婚約不敢說一個「不」字，但仍一心一意地愛著心中的「他」。正下定決心要和「他」私奔的時候，一紙徵兵令無情地將「他」帶走了。千代子至今仍思念著自從到了中國之後便杳無音訊的「他」。千代子雖年過六十但是至今單身。

但是在緩緩的敘述中，她的故事裡，「武士」「忍者」等不符合時代背景的角色不知不覺地登場。她被美貌的年輕武士表白，突然又身處戰國時代，成了因為諜變而逃到遠方的公主。

保護公主的家臣是本應在採訪的社長。他卻以年輕時的形象出現，之後攝影師也變成了家臣。

「虎吉……是社長？」

「虎吉，說話恭敬點！」

「等、等等，公主！」

家臣。

「她能否安全地逃到京城的郊外呢？」

比起自身的危險處境，千代子公主更掛念心愛的「他」。

千代子逃離敵人的陣地，好不容易到了郊外，這裡卻洋溢著幕末的氛圍，新撰組正捲起肅正的風暴。

「時代怎麼變了呀?!之前的故事就很奇怪呀！」

千代子絲毫沒有被攝影師的指責動搖，繼續講著故事。

千代子在郊外失去了目標，並未如願見到深愛的「他」。

她在荒涼的郊外又被強盜襲擊，危急時刻被年輕富商所救。不知為什麼，那個年輕富商的臉同年輕時的社長一樣，而他的跟班正是攝影師。

「你終於醒了。」巨大的客廳中，年輕的富商（社長）擔憂地看著在豪華的被褥中睡著的千代子。

「這裡是？」

「別擔心。」

「擔心個什麼啊！我擔心社長你啊！」即便是在千代子的故事裡，攝影師也沒有失去自己的立場。

「嚇到她該怎麼辦才好啊？虎吉，你別大聲嚷嚷啊。」

「呀，對不起……喂，誰才是虎吉啊！」

「千代子說過嗎？好像有什麼不好的事情。」

即便是在年輕富商的豪宅中療傷，千代子也沒有接受他的感情。

「我有約定過要在一起的人。」

「現在這個時代，過去的約定早就不算數啦。」

千代子從在年輕富商家中進進出出的流浪武士那裡得知，深愛著的「他」被薩長流放到了蝦夷，並且得知年輕富商要前往那個地方。年輕富商用盡手段都無法讓千代子成為他的妻子。

「請不要這樣！說這種不講道理的話會咬到舌頭的。」

「千代子！我、我喜歡你……」

年輕富商剛剛撲倒了無力反抗的千代子，新撰組的人就突然踢開紙拉門，大步流星地走了進來。站在最前面的是沖田總司。薩長武士的藏身之處暴露了。

混亂的豪宅中，無力的年輕富商仍在守護著千代子。但是她趁亂從宅邸中逃了出去，奔向「他」所在的蝦夷。途中，B-29編隊遮蔽了天空，年輕富商在混亂的戰爭中追尋著千代子。

「現在的情景根本不符合時代背景吧?!」

本應是關於她的一生的故事，卻混進了她在舞臺上經歷的故事，甚至將社長和攝影師捲入其中，整個故事變得波瀾壯闊。只是因為她糊塗了嗎？

不，這不僅是單純的虛構或者吹牛，而是追逐著心愛之人的女性，和追求著她的男性跨越時代的輪迴，簡而言之，就是在不停的輪迴中，一個人不斷地追尋著另一個人，是靈魂的故事。攝影師無論何時都是被牽連進去的第三者。

「為啥這樣啊？為什麼我一直這麼倒楣啊！社長呀，別採訪她了！她已經老糊塗啦！」

「虎吉，你亂說什麼吶？」

「社長，求你別再叫我虎吉了！」

在戰後東京被燒燬的原野上，被稱為「男爵」的，有錢的退伍軍人，在危急時刻救了被心懷不軌的男人襲擊的原野上，被稱爲「男爵」的，有錢的退伍軍人，在危急時刻救了被心懷不軌的男人襲擊的千代子。不用說，這個「男爵」也是社長。

「我是『男爵』。千代子小姐，你爲什麼如此不懈地追尋著一個可能已經死了的男人的幻影呢？」

「你有眞正地愛過一個人嗎？」

「我、我，千代子小姐，我對你……」

「怎麼成了這種情況了？社……男爵！」

這時，美國的進駐軍突然來搜查了！男爵倒賣物資的事情被發現，宅邸陷入了一片混亂。

「怎麼又這樣！」

「千、千代子！」

社長和攝影師拚命逃了出來。

「要是剛才沒有發生混亂，我和男爵大人說不定根本逃不出來呢……」

社長一心一意地聽著千代子講述波瀾壯闊的過去，攝影師則大腦混亂，假裝入戲。她的故事還在繼續。

故事進入現代，背景是現實中的千代子在家庭劇、黑幫劇、法國新浪潮電影、ＡＴＧ電

影公司作品中作爲女演員的光輝回憶。即便如此，她還在不斷地追尋著心愛的「他」，和社

長長得一樣的人不斷地救千代子。愛情不斷地延續，攝影師也一直扮演著倒楣的角色。

之後，千代子的回憶終於到了探訪。她繼續講述。

千代子剛剛提到「採訪中發生過的大地震」時，現實中也發生了地震，倒塌的房屋將她

埋在了瓦礫下。拚命救了她的人和過去的故事中一樣，是社長。

「你總是救我呢……謝謝……」

千代子得知「他」前往宇宙邊境進行探查，不顧和社長長得一樣的太空飛行員的制止，

下定決心要前往無法歸來的宇宙邊境。

千代子的故事還在繼續。故事終於超越了現代：在宇宙戰爭的炮火中，她爲了追尋心愛

的「他」，到了太空殖民地。

救護車向醫院疾馳而去，但是這個場景又和電影場景重疊在一起，引向了過去的故事。

在最後，扮演太空飛行員的社長想要說服坐在狹窄的火箭艙內、連接著各種管子的千代

子。

「你是見不到那個男人的。」「無論怎樣都好。」「這種蠢事！你究竟是爲什麼……」「因

爲，我……」

她最後的話被淹沒在了火箭的轟鳴聲中。

急救醫院的走廊上，醫生搖了搖頭。作爲陪同人員的社長進入重症監護室，身上插滿維

持生命的管子的千代子微微睜開了眼睛。

「……要分別了呢。」

「不要緊，肯定會康復的……」

「……好啦，我這一生夠幸福了。」

「在那裡，一定可以見到那個人了。」

「會怎樣呢？但是，也許怎樣都好……」「這……」

「因爲我……我真正愛著的只是追尋那個人的自己……」千代子臉上浮現微笑，彷彿入

睡了一般停止了呼吸。

她家中的座鐘停擺了。

火箭飛向宇宙的邊境。千代子坐在艙內，雙眸閃耀。火箭開始躍遷，星星在空中劃出線

條，純白的光芒漸漸吞沒了火箭……

以上就是《千年女優》的原稿，是我當時寫下的內容，沒有任何修改。千代子這個名字

也是那時起的。

之後這篇原稿在我的腦海中形成了一個個視頻片段，到了「純白的光芒漸漸吞沒了火

箭……」這一場景時，我聽到的是平澤進的獨奏曲《Lotus》，不禁感動得熱淚盈眶。真是

好歌啊……呀，不僅是這樣，這首歌與故事的相逢也令我感動。

那個瞬間，我開始將「在《千年女優》結尾，彷彿聽到《Lotus》傳來」作為目標，甚至想過完成時劇本中要有《Lotus》的歌詞。

歌詞中有如下一節：

（詞曲：平澤進，收錄於專輯《Sim City》）

心中的蓮花盛開

當你再度歌唱之時

從遙遠的天空下傳來

永不停止的呼喚

沒錯，永不停止的呼喚，正是它不斷呼喚著千代子。

《千年女優》的感覺可以說就在這裡。千代子被無法抗拒的聲音引導，不斷奔跑著，她心中的蓮花一定盛開著。

為《千年女優》製作音樂的，正是可以被稱作提供故事構思與作品契機的平澤進本人。

為完成的電影添彩的音樂，也一定會讓千代子感受到呼聲。

這不能不說是本作的幸運。

完成後的《千年女優》使用的主題曲是平澤先生新創作的《Rotation-Lotus 2》。雖然它

是收錄在平澤先生專輯裡的歌曲，但是創作時也採納了我的請求——以「盛開的花」爲主題。

最後完成的歌曲非常符合預想，沒有比它更適合《千年女優》的了。

《Lotus》也非常優秀，它帶給聽眾的印象是我在製作《千年女優》時的目標。感興趣的人請一定要聽一聽。我深受感動。

通向千年的路

現在回頭讀以前寫的原稿，可以說在那時我就已經決定好了故事結構，尤其是結尾，完成的電影對原稿沒有進行任何改變。形象變得豐滿的是在電影中被稱爲「鑰匙男」的、一直被千代子追尋的男性吧。原稿的重點放在千代子與社長之間的關係上，電影中則是在表面上特寫了千代子純情的初戀故事，其實仔細觀察的話，這部分對我來說並不是很重要（笑）。

即便如此，故事的劇本並不是根據原稿簡簡單單就能寫出來的，眞正的難關從這裡才開始呢。最開始對原稿進行補充的是村井先生，於同年的十月十二日完成。那天恰好是我的生日。之後，單純的進度如下所示：

腳本初稿 98.10.12

腳本第二稿　98.11.19

劇本初稿　98.12.10

腳本第三稿　99.01.10

劇本第二稿　99.02.02

劇本第三稿　99.02.28

劇本第四稿　99.04.10

最後的第四稿改了一點點成了第五稿。從最初的腳本初稿到定稿用了半年以上的時間，這應該能讓您多少了解到進展有多緩慢吧。

進展緩慢的理由有許多。首先，因為是原創故事，對劇情點含義的解釋各異，我、村井和製片人之間產生了分歧。還有，用一句話來概括，本作擁有「每次改寫的時候章節都會變化」這種無法想像的奇妙性質。從之前列舉的粗略情節中也能明白，登場人物們跨越了很多個時代。主人公千代子不僅出現在「真實時間」的現代與昭和初期，在「虛構時間」的戰國時代、幕末、未來世界也登場了。「真實時間」與「虛構時間」的交織中，為了讓傾聽者的「真實時間」混亂，講述者的腦海也變得混亂。

本作品的概念中有一點是「即便時代改變，故事還在繼續」。作為插敘，時代背景在途中雖然發生了變化，對話、情節、情緒一直有聯繫——我想做成這個樣子的。因此，改變某個時代的插敘，為了與下一個時代連接，「踏板」也要相應地做出改變——這麼想的話下一

個章節也用不了了，因此不得不在替換的部分中考慮到其他章節。劇本無論是要挖掘故事深度還是拓寬廣度，每次寫的時候都要避免加長劇情，僅僅是整理章節與時代背景的次序就已經很辛苦了。和故事裡一樣，千代子真的是一個跑得很快、很難被捉到的女孩子。

還有主人公千代子的人物形象。這也需要大段的解釋，因爲並不容易抓住重點。本作可以說是藤原千代子這個角色自己的傳奇──不，就說是傳記，也就是長篇自我介紹。

比起與觀眾沒什麼聯繫的導演和編劇，如果容易產生親切感、容易理解、容易移情的角色不出現在觀眾的面前──哪怕只是作爲「做了什麼的人」出現，或者「好像做了什麼的人」出現，故事就不能成立。我在製作《藍色恐懼》時就被變化的狀況玩弄過，非常被動。因此這次的故事必須要以主人公千代子的意志作爲故事的推動力。

表面上將千代子的最大目的──「追逐他」這一行動作爲故事縱軸，因爲其中的「他」不可能在故事中登場，因此在表現千代子的狀態時有了困難。

因爲「鑰匙男」是千代子一直在追逐的目標，所以他的存在必須要明確地表現出來。作者的印象中，他是千代子心目中的男性形象，正因如此，故事中必須出現關於他的內容。

修改故事最緊張的時候，針對「鑰匙男」，村井先生雖然提出了「千代子在追逐的是導演，這樣的話，對千代子而言，就是近在身邊但是在銀幕中絕對不會相遇的人」這樣有趣的點子，但還是沒能與故事具體結合起來。

已經不記得最後是爲什麼要將「鑰匙男」設定爲一個畫家了，但是千代子在故事高潮時

歷經千辛萬苦終於到達月球表面後看到了什麼？「鑰匙男」是以怎樣的形態出現在那裡的？

這是最大的難關。於是我想到的是，在那裡千代子……不說了，請您先欣賞一下電影吧。

於是，經歷了半年的重重思考，得到的最終稿如下：

【遙遠廣闊的宇宙】

美麗的地球，

浮現在星芒四散的無邊黑暗中。

青白色的月球出現在畫面中。

環形山裡的宇宙空間站。

【宇宙空間站的火箭發射場】

流線型的火箭。舷梯漸漸離開閃著金銀色的火箭船體。

發射臺的最前端，穿著太空裝的男人喊著。

男（語氣慌亂）：你無論如何都要去嗎？！

一名女性站在火箭的艙門前。

女：因為，那個人在等著我啊。

好了，之後的劇情，請看銀幕吧。

（1999.06～09，2002.08）

《藍色恐懼》戰記

雖然起了「戰記」這個誇張標題，但實際算不上什麼。

內容是我導演的《藍色恐懼》這部動畫的製作花絮。

關於製作不為人知的故事和經驗，平時在業界同事的酒席上說會冷場，不過，我想在自己的個人網站上發這些應該可以吧，所以想在閒暇時寫寫。

但是，這完全是我美好的錯覺。

請不要忘記，本篇是像菊石一樣緊緊扭曲的主觀產物。

1 發端

突然到來的一個四方形信封。

裡面是 OVA 動畫《藍色恐懼》企劃提案書，還有它的劇本第三稿，其中包括了偶像、精神恐怖、廣告效應等要素，充滿在最近這段時間明顯不再能信任的文字。

原作者是以「大映電視研究」系列而著稱的竹內義和。

故事梗概如下：「清純派偶像想要轉型，但是不能接受她轉型的粉絲（變態宅男）為了守護她的清純，襲擊了她身邊的人，她自己也即將因為這份純真而受到襲擊……」

不僅有恐怖電影的元素，也有許多血腥描寫，所以還是稱之為「血腥恐怖電影」比較好。我對這種主題沒什麼興趣。

「我該怎麼辦啊？」

說到一九九五年，那時的我正在《COMIC GUYS》上連載漫畫《OPUS》（未完結），絕對沒時間做其他工作。雖然這麼說，但是因為我的任性性格，此時大概正對漫畫家這份職業感到厭煩。

「那只是聊聊也行……」

我悄悄地出現在了動畫製作公司 Madhouse 的會議桌邊。這家公司是動畫業界裡的老公司，它的製作能力有口皆碑。

討論初期，《藍色恐懼》是一部 OVA 動畫，預算是九千萬日元（音響製作費除外）。確定下來的事情只有人物設計，應原作者竹內先生的要求指定為江口壽史。製作方要求我們在一九九六年年末製作完成，製作時間預計為一年。

用一年時間做七十分鐘的動畫，真是太緊了。我曾經做過三十分鐘的 OVA（《JoJo 的奇妙冒險》）我

第五集，擔任演出），花了半年以上的時間。不僅時間安排根本不可能，故事內容也不適合自己，因此我考慮過拒絕邀請，但「第一次當導演」的誘惑還是讓我上鉤了。

「那就做做看吧。」

仔細想想，這句既愚蠢又大膽的、完全從興趣出發、因旺盛的好奇心而生的話，是必將到來的歡喜與災厄的發端。

在漫畫連載期間，我慢慢地思考故事。我試過將劇本第三稿重新寫一遍，改變想法，但無論如何都不順利。我找不到自己與作品的連接點。我既沒有爲偶像掏過錢，也沒有當過偶像，更不可能嘗試去做女性。沒興趣。

偶像和變態跟蹤狂粉絲……這種結構也太簡單了吧？還不夠變態吧？要素太少了吧？我的腦子不夠用吧？

實在是太沒新鮮感的心理恐怖片……能有多少變態呢？會不會讓觀眾感到膩煩啊？我的心中總是鬥爭個不停，最後仍然非常困擾。

那時我喜歡聽的專輯是平澤進的《Sim City》。這張專輯所營造出的氣氛簡直是一條突然出現、有荒謬現代感的街道……我覺得這張專輯有這樣的特徵。也許是受它的影響，我突然有了「假想未麻（未麻是本作品的主角）」這樣的想法。

和她本人的意志沒有關係，假想未麻是被其他人創造出來的「自己」。在他人面前的「自己」開始自由發展，最終變成比原先的自我更加自我、更加完全的「自己」。我將故事的舞臺設定爲網路，或是主角的內心世界。對主角來說，這是過去的自己與現在的自己之間的對立。

「啊，這也許能寫成故事呢……」

以這個想法爲中心，我寫下了簡單的筆記，它成了孕育出《藍色恐懼》的卵。但是，想要將其孵化

並不是簡單的事。

2 尋人

首先是尋找編劇。我認為在作品的製作中，腳本是最重要的設計圖。用無聊的腳本，只能做出來無聊的作品。

雖然這麼說，我不可能輕易地找到有能力的、興趣相投的編劇，我還在為製作作品發愁呢。在製作《回憶三部曲・她的回憶》的時候人手曾經有些不足，像我這樣的人都被拉去當編劇了。我自己雖然能寫，但是因為要保持客觀性，我一直避免自己寫。這種做法對腳本而言當然是有益的。

不僅是動畫業界面臨著這種情況，因為有能力的編劇同時參與著很多作品的製作，工作不能再多了；向沒有共事過的、自稱是編劇的人提出請求，

根本是白費力氣。

製片人問：「有沒有合適的人？」

「我才想問您呢，有沒有年輕有活力的？」

「呀……今先生你認識的人裡面有嗎？編劇……」

「我認識的編劇啊……」

我悄悄地選中了信本敬子。她是靠製作動畫起家、剛做完電視劇《白線流》的名編劇，不僅是我的朋友，之前也在工作室一起工作過，工作方面值得信賴。既然主角是女孩子，那她不就是最理想的選擇嗎？

「那先問問信本女士……」

「那先問問」背後是有潛臺詞的。雖然這是這句在討論中束手無策時提出來的解決方法，但是我並不認為這就能解決問題。果然，信本女士因為太忙而拒絕了。在下一次磋商會議上，我們又開始了重複的討論。

「能寫腳本的人，有嗎？」

「唔……啊……」

我們再三嘆氣。要打破這種局面，需要咒語。

「那麼，總之先試著找找……」

「總之」都只是說說，最後是製片人把編劇帶來的。見到編劇前，我看過他寄來的幾本作品，非常棒的。尤其是《星期四怪談・怪奇俱樂部》中的《心中的S》這篇，令我不由得微笑道：「啊，這人滿懂的嘛。」透過製片人介紹，我得知他曾在廣告公司工作，當然多少知道此一娛樂圈的祕密。我要找的就是這樣的人，但這些只是附帶的。

「那就決定是他吧。」

他的名字是村井貞之。第一次見面的時候，他看了我寫下的還沒有整理到滿意的筆記，並一起討論。他會不會喜歡？畢竟是自己字斟句酌寫下的想法，我感到緊張不安。村井先生說出了「可能會很有趣……」的感想，也爽快地答應了參與《藍色恐

懼》的製作。話既然這麼說了，我想的是「怎麼能讓他逃掉呢」。

我根據自己拙劣的筆記向村井先生傳達了對作品的設想。我說：

「這樣……夢與現實交錯在一起的感覺……」

「將『偶像蛻變為女演員』作為劇中劇，這也可以擴展故事……」

「對！《超級大玩家》那樣的，不錯呢！」

「夢與現實的場景變換也有那個、那個《第五號屠宰場》的感覺……」

……諸如此類。我和村井先生在電影的故事、結構上興趣相投，感覺他就像老朋友一樣。我的直覺還是有用的。

「總之，就是這種感覺，拜託您啦。」

故事進入了創作情節階段，但難找的不僅是編劇，作畫導演、美術導演這動畫的兩大招牌還沒有

找到了呢。

作畫導演可以說是統一策劃角色的臉、動作的重要職位，而美術導演管理作品背景、環境設定、顏色等內容，是又一個重要人員。

雖然提出好幾個滿意的人選，但是能出力的人都沒有時間。平時和我一起喝酒一起玩的大多數是繪畫的，美術系的人很少。總之，到後來，找美術導演的事也交給製片人了。

接下來是作畫導演。人物設計已經交給江口壽史了。我還為作品定下了既現實又嚴肅的基調，使自己縮小了人選範圍。我最開始考慮的只有濱洲英喜，他在我第一次擔任演出的《JoJo 的奇妙冒險》第五話裡擔任原畫，做出了出類拔萃的場景——可以說是其中最優秀的，所以我一開始考慮的只有他。

但是濱洲先生那時是東映動畫的社員，不可能擔任其他公司的作畫導演。我也邀請了其他人作為候補，都被以工作太忙為由拒絕了。慢性人才不足，再加上那時業界開始製作大作品，將各工作室的人才奪走了。在那時，認識的原畫師告訴了我一個重要消息：

「濱洲先生從東映辭職啦！」

我馬上給他打電話，向他說明了《藍色恐懼》的作品概要和條件，大力邀請他擔任《藍色恐懼》的作畫導演。我一直說「除了您就沒人啦」「這份工作非常需要濱洲先生」「這份相遇說不定是上天的恩惠啊」等這些可疑的、一個勁兒誇他的話。求了幾十分鐘，謹慎的濱洲先生開口說道：

「如果我可以的話……」

歡呼雀躍。我連自己的實力有幾斤幾兩都沒考慮，便確信「這樣子作品就可以順利製作啦！」立刻在屋子裡跳了起來——可看到桌上的漫畫原稿又怔住了。

「我沒問題嗎？」

最值得擔心的還是作為導演的我自己。我正在連載著不知道什麼時候才能完結的漫畫，而且我本來就不是做動畫出身，在分鏡上如何指示，還有攝影的事幾乎都不知道。向不懂的人用一句話解釋「分鏡」很難，總之它是指示動畫的時間、攝影的重要圖表。這些事情都不知道的我竟敢當導演！但是，有演出在補救。

演出的工作雖然被認爲和導演相同，但在業界絕不能這麼說。演出家是指負責動畫技術方面的職位，大概就像棒球裡的首席教練。

現在我來當導演的這種情況下絕對不能沒有擔任演出的人。這個職位我考慮的人也只有一個，是也曾在《JoJo的奇妙冒險》第五話中擔任演出的松尾衡。但是他有遊戲相關工作，想要排開時間恐怕很難……但是他還是拜託製片人去找，將這個麻煩工作強加給了別人。

「到手啦。」

另一邊，美術導演這個職位，經過各種邀請，池信孝成了最後候補。雖然他還沒有把握可以排開之前的工作，但是因爲非常擅長現實卻有新鮮感的畫，經由製片人推薦也加入了我們的製作隊伍。

這樣的話，作品的「大梁」——編劇有了，可以稱作是「動畫的兩個輪子」的作畫導演和美術導演，以及令我放心的演出也有了。之前提到過，動畫業界正在搶人才，我就在這種狀況下開始邀請原畫師。

我邀請了在《JoJo的奇妙冒險》第五話中擔任作畫監督的「拉麵男」栗尾昌宏、酒友中山勝一、「遊戲男」二村秀樹、剛結婚的森田宏幸、即將結婚的鈴木美千代等人，並得到了這些能人的應許。

工作人員漸漸定下來時，村井先生也將故事情節寫好了。

3 琢磨故事

不愧是村井先生。看了村井先生精心編排的劇情，我確信自己的眼光沒錯。不愧是我。

現在讀那時的稿子，初稿階段就幾乎已經有了完成後的《藍色恐懼》的雛形，故事發展和大致章節幾乎沒有改變，不僅安排了心理層面的劇中劇，而且題目「進退兩難」（褒義）（Double Bind）蘊含的感覺讓我哈哈大笑，作品主角正是這種立場

——這一點看了電影應該就很明白了。還有，這個題目原本是村井先生爲電視劇而起的。

話雖如此，我以原作者竹內義和先生的好意爲藉口，按自己的意願擅自修改了故事。；村井先生更是按我們的意願將故事改頭換面。專業點說，我們處於近似「暴走」的狀態。作爲導演的我不可能對原

作保持沉默、置之不理。

「嗯……再改一改。」

我不想認輸。在我對劇情提出好幾個要求後，村井先生開始寫劇本。另一方面，「不幹活的巨匠」江口先生一如既往地認眞進行角色設計。以他爲看板，一點也沒錯。

我那時每天還在畫漫畫連載，雖然是隔週連載，但是要畫完十八張並不容易。還有，我的狀況是，將最後處理部分（主要是擦鉛筆稿和貼網點）託付給助手，背景如果不自己畫，心裡便不痛快，因此畫一話需要將近十天時間的這種情況經常出現。它與《藍色恐懼》製作開始了時間的衝突，應當如何是好？

不難想像，勢不兩立。怎麼辦啊？

在這種情況下迎來了一九九六年。

根據手上的資料，第一稿一九九六年一月六日完成，其中囊括了一直以來討論的成果。我也想過，

但以前從來都沒能做出符合期待的成果。因此，只是能做出符合期待的腳本就已經讓我非常驚訝了，況且第一稿比我想像的還好。說實話，完成後的腳本到了只需要在畫分鏡的時候修改的程度。雖然平時也有人會改，但若是本來就平庸的劇本讓無能的演出變本加厲地胡亂修改，只會變得更糟。話說回來，這就是業界慣例，沒錯。這樣的話，本書可能會更有趣吧。我更加確信了。我多麼相信自己的眼光啊！不愧是我。

但是，人類是有慾望的。第一稿已經有了如此高的完成度，沒有進一步完善的餘地了。知己知彼，百戰不殆，我開始深入研讀眼前的腳本。

您可能不好理解，在將腳本分解為構成的階段時，必須一遍遍重覆思考，仔細地整理章節、伏筆間的聯繫，還有相呼應的臺詞，解開錯綜復雜的布局。分析村井先生的思考經過時，我對他的縝密感到欽佩。字斟句酌的十分有效，成果很好。但是不能

「再加一點。」

我果然還是不服輸。可是，一旦將新想法加入作品概念，就不可能再接受它的想法。看已經做好的部分時，我經常覺得自己是自以為是的笨蛋，真是對不起製作團隊的人。

我一天天地思考劇情，「那個」來了。「那個」不知道該怎麼說，就相當於共時性吧。我可以在日常生活裡看到「靈感的前進」。不，我說的絕對不是在哪裡出現了電波這種危險的事。

我開始在日常生活中隱約看到想法的碎片：乘坐電車時、看電視時、做其他工作時，總之在做任何事情的時候都能撞上「啊，這個能用」的情況。實際上，電影中留美這個角色，原型就是那時在電視裡看到的奇怪女性。還有，我覺得可以用以前畫漫畫時想出的點子。珍藏的點子派上了用場，難以置信地讓作品的創作簡單些了——因為是已經想好了

的嘛！

「感謝我自己。」

為了添加修改時的想法，又要進行劇本討論會。

想要說的事情像山一樣多，要讓他們──尤其是在討論會上提出想法的村井先生──立刻理解各種要求。

從構成到臺詞的細微區別，討論會花了好幾個小時。有的方面討論出了結果，也能漸漸看到作品骨架和登場人物的形態。沒有比這更高興的事情了。高興的可能不只是我，製片人連睡覺時都在笑呢。

討論白熱化，不僅時間延長了一半，我的大腦也扭成一團。會議結束的時候，我因為在討論中說個不停而精疲力竭。這是令人心滿意足的疲勞──儘管還是一臉淡定。

「那，就這樣結束吧。」

大約兩週後，劇本基本達到了要求，不，村井先生還交了加了想法的第二稿。經過簡單修改，便進入了對我而言的第一道關卡──畫分鏡。

4 神在細節之中

因為一起預料外的突發事態，畫漫畫的工作結束了。責編的一個電話將我從睡夢中喚醒⋯

「大概還是慣例的不好不壞吧。」

「怎麼了？這次劇情的發展是？」

「那個，今天有時間嗎？想和總編一起拜訪一下您⋯」

「這是怎麼回事啊？」

「實際上⋯⋯」

「啊？雜誌要停刊了？」

除了在咖啡館得到了總編冗長的道歉，還得知了兩件事情⋯故事還有三期就會在不告知讀者的情況下結束，也不會變成單行本。

▲第一二一號鏡頭構圖設計原圖，從未麻的公寓看到的風景。在電影中，高架橋上電車飛馳而過，從右向左搖攝。這樣的風景是我用從資料照片中提取出的精華在腦中剪拼而成的、「實際不存在，但是似乎在哪裡有」的景色。

▲角色們的印象設計草圖。CHAM 之外的角色基本都是我或作畫監督濱洲先生設計的。這張畫是為了表現我、濱洲先生的印象而畫的。比起仔細地畫，表現出印象更重要，並不是隨便畫的。©1997 CREX

「還有三話，你按自己的喜好來畫就夠了。因為是突然結束的，所以爛尾也沒辦法。」雖說是讀者不多的雜誌，但也別玩弄讀者啊。唉，算了，就按自己的喜好來畫吧。

雖然還有三話，但是知道了自己的作品即將爛尾，我一點都沒有繼續畫的慾望。我感覺自己完蛋了。

《OPUS》這部作品的主角是一個漫畫家，他進入了自己筆下的漫畫世界——我將「超小說」作為自己的創作目標。停刊這一情況如果不在漫畫中畫出來，簡直是丟漫畫家的臉。

依據這樣的想法，我在最後一話的標題裡加入了「雜誌停刊」，總編一句「雜誌不能登這種內容」就使得它沒能刊登。可憐的我。

最後一話內容，結合至今為止的連載來說是很好的，並不是什麼不合適的內容。不僅不明白它的優點，連刊登都不行，將之徹底否定……但我還是坦然接受了這樣的情況。唉，編輯也挺倒楣的。

於是，這夢幻的第二十話中只有幾頁畫了線稿，草稿原封不動地放著。比其他連載作者早一步完成工作的我，一邊說著「這樣就能專心做動畫啦」的大話，一邊吹著口哨走進了 Madhouse 的大門。那是三月中旬的事，我心裡最大的一塊石頭終於放下了。

「以後只能定期買雜誌啦。」

上一篇的最後，雖然提到自己開始畫分鏡，但是我把一件大事給忘了。在第一關的大門——分鏡之前，還有「設定關係」這道麻煩的關卡。重要角色只畫出了草圖，還沒進行美術設定。

首先是角色問題，等待「不畫畫的巨匠」浪費了時間。這雖然不好，但角色設定不是簡單就能完成的。總之，我還在等待。

「不好，角色的長相還沒決定，沒靈感啊……」

表面上好像很有道理，反正沒有統一的角色，雖

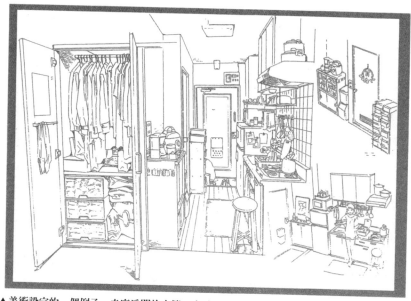

▲美術設定的一個例子。未麻房間的衣櫥、廚房和玄關。爲了增強生活感，必須要仔細地畫出生活用品、雜物、小物件等。化身爲劇中人物並在那裡生活，思考生活必需用品和它們的位置，把必要與不必要的都想像著畫了出來。

爲此，在那個地方住了多久、房租和大概收入這類客觀條件下，怎樣性格的人物喜歡怎樣的東西、是不是擅長做飯和清掃，畫的過程中逐漸建立起角色形象。只爲了表演而設定居所，經常會破壞生活感和現實感，反過來說過分拘泥於此就會不適合演出。兼顧所有方面非常重要。

然找這邊也打算畫，但是那也只是浪費時間。不能說別人的壞話，因為動畫業界缺錢也缺時間，「時間要擠出來」是鐵則。

在這段時間，我做了各種各樣的準備。首先是美術設定──也經常被簡稱為「設定」。設定就是畫出作為舞臺的場所、建築外觀、室內、家具和小道具的外觀與大小。

很多同行為了充分理解角色登場的舞臺而繪圖，所以這並不是從一個視角就可以畫好的。雖然不能一概而論，但是同一個地方至少要畫兩到三張。科幻或幻想題材的作品中，必須在設定中將全部內容表現出來。（反過來說，也有比較靈活的情況。）時代的考證、細緻的外景……有許多不可缺少的內容。最近的動畫有很多是偏寫實的，這一工作非常麻煩。

《藍色恐懼》背景是現代，舞臺在東京，登場舞臺當然有很多是實際存在的，照片資料、超出畫師平時觀察力的部分有很多。對觀眾而言，出現的都是日常的東西，所以錯誤很容易被識破。嚴肅的故事中如果出現了比例奇怪的電話、電視機，就會掃觀眾的興，因此這方面要留心。

主角藍色恐懼可以說是作品的另一個主演。這個反覆出現的舞臺，不僅是故事的關鍵，也是具體反映未麻的內心活動的重要象徵物。房間情況可以很好地反映出未麻的精神狀態。順便說一句，我的房間……必須得快點打掃了。

並不是炫耀，我那時三十二歲，見過的一個人活的女孩的房間屈指可數。真是寂寞的青春啊。

因此，能依靠的只有資料。這個世界上有些方便又合適的書：

• 《Yellows Privacy'94》（攝影：五味彬，風雅書房）

日本女性的裸照，在她們房間中拍攝的、非常棒

《藍色恐懼》背景是現代，舞臺在東京，登場舞

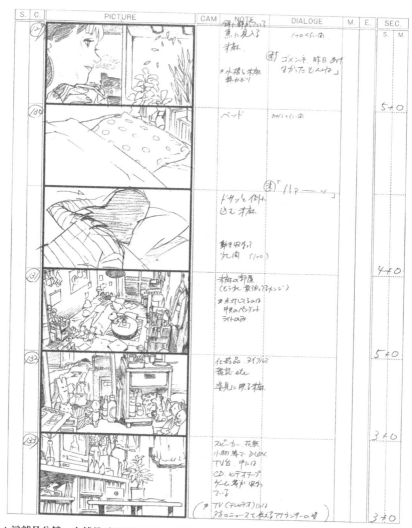

▲這就是分鏡，也就是電影的設計圖。這是其中一張，畫了五個鏡頭。一個一個鏡頭地畫表演內容、構圖和長短等，雖然這些只在這個階段進行設計，但是，這種內容我畫了三百十幾張，大約一千個鏡頭。很有趣。雖然動畫製作的每個環節我都覺得有趣，但畫分鏡是其中最有趣的。

的攝影集。當然，比起人來說，日常生活才是主要的，照片細緻入微到簡直是入室搜查的地步。

• 《Tokyo Style》（攝影／著：都築響一，京都書院）

最近很有名的書，幾乎不用說明。這也是拍攝東京居民的房間細節的攝影集。正因沒有拍攝房間的主人，讀者能夠無限地想像。

此外，參考了各種各樣的室內設計雜誌來設定房間中家具的擺放、擁有物的細節。但是，小物件實在是太多了，我絞盡腦汁設計，但是看到畫面後還是覺得物品遠遠不足。

一邊思考「物品」究竟是為何放在房間中的，一邊一個個畫下來。並不是畫畫的我，而是房間的主人將東西擺放在了那裡。物品經歷過房間掃除和整理，最後被安放在了某處。整理的過程非常重要。

我拼盡全力地畫著主角未麻從粉絲那裡得到的絨毛玩具、將沒有扔的花風乾做成的乾燥花、精心照

料的熱帶魚、堆積的雜誌和謎一般的小袋子。我相信這樣做可以更深地挖掘未麻這一故事人物，更靠近她一步。

「藍色恐懼，我已經去過幾百次啦。」以為了畫藍色恐懼為名，我每天翻來覆去地「舔」女性房間的照片資料，像偷窺狂一樣，既羞恥又興奮。前進吧！假想跟蹤狂！

此外，因為主角的設定是偶像兼女演員，我去了很多平時根本不會去的地方，比如電視劇的拍攝現場、外景拍攝現場、活動會場、電視臺等。取材當然是必要的。

首先去的是在電影開頭出現的遊樂場。不按順序從頭開始畫分鏡我就提不起勁，因此先去了那裡。在後樂園得到了戰隊題材的演出素材。這裡的會場對電影而言太大了，因此將其縮小並與其他活動會場的資料照片混合在一起，創造出了「實際不存

在，但是似乎在哪裡有」的替代品。這在整部電影的場景設定可以說是共通的，是我畫畫時的基本原則。

在村井先生的幫助下，我去參觀學習了他當時製作的電視劇《怪奇俱樂部》的拍攝過程，並得到了攝影地與外景地的照片。技巧高超的工作人員的工作讓我感觸良多。演員中有非常引人注目的女孩子，應該是野村佑香吧。

在偶像的活動會場取材給我留下了深刻印象。在某座百貨大樓樓上有名為水野葵的藝人的活動。儘管我對存在水野葵這樣的人感到驚訝，但是來看她的人給我留下了更深刻的印象，也不知道他們是無視了現代，還是超越了現代。偶像宅大哥、年齡很大的大叔、攝影的年輕人、好像是為了被那個年輕人拍攝而來的自稱是「美少女」的人、賣同人志的、大聲嚷嚷的、默默地在筆記本電腦上寫著什麼的，各種各樣的人將小小的會場塞得滿滿當當。邊被債

務追著邊追偶像的他們，帶著筆記本電腦、手機、裝備著簡直能拍月面的鏡頭的相機等高科技產品，用「黑話」討論著偶像。旁邊的長椅上坐著對老夫婦在休息，天真無邪的孩子們在遊戲設施裡玩樂。

「日本真是一片祥和啊。」

一點點收集的資料使原先的設定漸漸豐富起來，終於達到了能畫分鏡的程度。設定不夠豐富的部分在分鏡階段再進行創作。

但是第一個鏡頭很難。

「唔嗯……怎麼辦啊……」

只是暫時呻吟幾句。從想好了的部分開始畫，我下定決心開始使用分鏡紙。

「鏡頭一，從黑色畫面開始淡入。」

5 貧窮哀歌

隨著角色設計的拖延，等真正開始畫分鏡時已經是四月了。

我在 Madhouse 分室五樓製作動畫電影《X》的房間中，以寄居的形式得到了一張桌子，開始進行設定和畫分鏡。《藍色恐懼》的工作人員只有我一個，真是很寂寞。因為擔心周圍的環境，我抽菸也少了。我是寄人籬下悄悄地抽著第三根菸的傢伙。

這狀況只是最初幾天。尼古丁、咖啡因、酒精推動著我的引擎運轉。這燃料費有點高啊。

一邊按次序粗糙地畫了四十到五十個左右鏡頭並膽寫原稿，一邊設計著構圖，決定攝影機的移動、表演內容的細節和時間間隔、沒有設定的角色的臉和服裝、還沒有設定的舞臺……這些不做一遍不行

的內容實在多，讓我感到非常累，真的非常累。但是，我每天還是以此為樂。由於預算緊張這一現實問題，有時只能含淚放棄一些好想法，有時不得不放棄最理想的機位。明明可以畫下來，為什麼要放棄呢？雖然可以不放棄，但有的畫也不好畫。要用攝影機表達的東西越多，相應的也就更容易出錯。

總之，我沒精力為畫面付出更多時間和勞動，因此我打算在腳本上多費心思，為分鏡付出更多。雖然有時候想法諸多，不知如何是好，但是一點都不痛苦。這漫快樂又能賺錢，啊，真是蜜月啊蜜月。

我以每週畫五十到六十個的速度來切分鏡（這麼說是因為分鏡和構圖要使用「切」這一動詞）。因為目標在一千個鏡頭以內，所以應該能在八月份完成。A 部分的三百二十八個鏡頭實際上只用了一個多月就完成了。這個數字並不差，但是「尺」——業界內將時長稱作「尺」——不合拍，尺長一點都不浪費的情況下，鏡頭加起來共有約三十一到

三十二分鐘。這樣的話，我將分鏡畫完後，它就是超過九十分鐘的巨作了。有規定長度要在七十五分鐘之內。總之先去掉一部分，減少尺長。不堪設想。

分鏡慢慢地畫到了B部分。全片分成A、B、C三部分，但是分這幾個部分其實並沒有什麼特別含義，只是圖方便。在我畫B部分畫到一半，也就是故事發展到一半時，開始進行作畫準備，這在術語裡稱為「作畫磋商會」。

近千個鏡頭讓一個人來畫、設計演出是不可能的。當然是由很多人分擔——有原畫師這一職務。最近的動畫作品製作中，多的時候每人畫五十到六十個鏡頭，少的時候少於十個的情況也有。《藍色恐懼》最終有三十位原畫師。

以分鏡為基礎，我要向每位原畫師傳達各自負責的鏡頭的詳細內容，這就是作畫磋商。導演、演出作畫導演、美術導演、製片人，還有原畫師聚在一

起，各自穿上登場人物的衣服，化好妝，像分鏡一樣表演片段；既有值得一看的認真表演，也會有持續一整晚的——這些都是騙你的。

作畫磋商實際上是告訴原畫師們在該鏡頭中登場人物的感情、表演片段、動作時機，確認角色服裝與舞臺設定。劇情發生在白天還是夜晚，光源和影子是朝向哪裡的，底片的處理方法如何，這些就在此時與原畫師討論再決定。負責發言的主要就是導演我，作畫磋商可真是不好辦。雖然向認識的人不斷開玩笑說「那就這個感覺」也可以，但對第一次見面的人就不行了。我害怕見人，又會臉紅，真的很困擾。騙你的。我不怕生，但是在「請多關照」的問候後，雖然我一直在說明「這個鏡頭這樣這樣……這個作品呢，這樣上角色心理呢……」，但其實是向著另一個我嘀咕不停。

「哈，你裝模作樣地說什麼呢？」

其實沒有裝模作樣。

一般而言，動畫作品有張數的限制。張數指的是使用賽璐珞的張數。三十分鐘左右的電視動畫要使用三千張，一九九七年夏天席捲日本的某優秀動畫據說使用了十五萬張賽璐珞，使用的張數越多，角色的動作就越精細；要是濫用的話，角色動作就會變成如蠕動一般。張數限制取決於預算。一般而言，在繪製分鏡前，我好像就應該知道張數限制。我沒有被告知張數就高高興興地畫著分鏡。但是某天，上級的通知來了——張數限制是兩萬。

「啊——?!欺人太甚!」

非常無情的、令人痛苦的數字。雖然沒有去問張數限制有我的錯，但是不該事後補刀啊。精明的演出松尾先生曾判斷過，《藍色恐懼》至少需要三萬張賽璐珞（這個推算完全說中了）。說到製作規模的差異，旁邊製作中的《X》僅是做櫻花飄散就有

一萬張。貧窮真討厭。

回憶起貧窮，我想到了用的紙大小。通常以電視動畫的作畫用紙為標準，動畫電影會使用更大的寬比例紙。紙的尺寸變大是為了在電影院的大銀幕上放映時，讓線條和上色的粗糙之處不明顯。

《藍色恐懼》是錄影帶作品，因此要用錄影帶作品用的、與製作電視動畫時一樣的小紙。正因為《藍色恐懼》是錄影帶作品，很煩人，因為要在標準大小的作畫用紙上下添加黑色遮罩，畫面才會變為寬屏，這種播放形式才讓畫面變為寬為寬比例。是因為這種播放形式才讓畫面變為寬屏，這種播放形式才叫作「貧窮寬屏」。這到底是業界用語，是行話了——雖然，我拿到的構圖設計用紙發票上清清楚楚地寫著：

「貧窮寬屏」。

「難道這是正式名稱?!」

好傷心。

6 愛的天使在微笑

在作畫工作漸漸開始後，就要開始討論音樂了。

音樂部分已經確定由贊助商方面的 Ainox Record 負責，遵從社會的常識，我不能雞蛋碰石頭。說自己是導演似乎很屬害，實際上也只是被雇來的。

音樂公司方面負責找音樂家，也決定了負責人。

這部作品有一點很麻煩，那就是主人公的設定是B級偶像，有演唱會的鏡頭，當然會邊跳邊唱。如果不先確定在電影中使用的歌，也不能決定角色的表演和舞蹈動作，很難提出製作要求。

「請做首聽上去讓人感覺賣不出去的歌。」

眞是失體的請求啊。但是後來得到的音樂小樣不僅符合要求，而且令人滿意到可恥。太好了！《愛的天使》……嗚嗚。

戀愛時雖然 DOKI DOKI，如果愛一直 LOVE
LOVE，
那就再加把勁向前吧，
因爲一定會有機會的，愛的天使在微笑。

（《愛的天使》作詞：今井希子／作曲：幾見雅博）

不知道該如何評價是好。戀愛時確實有可能DOKI DOKI（心跳不已），但是愛是「LOVE LOVE」的嗎？「加把勁向前」是什麼啊？還有，冒出來的「向前」會令人困擾啊……但因爲是按要求來做的音樂，我沒有一點怨言。

聰明的讀者們應該很容易想像，在作畫工作中反覆討論十分必要。一把年紀的人討論著……

「這裡的『DOKI DOKI』應該從哪個角度拍？」

「不對不對，『LOVE LOVE』的時長應該是……」

看著他們嚴肅地討論這樣的話題，我更想哭了。

和歌曲相比，問題還是在舞蹈動作。雖然有音樂，但只透過想像還是很難將動作畫出來。我們拜託了專業的編舞，並將拍下的視頻作為繪畫參考。以我為首，作畫導演、演出，還有最重要的、擔任那個鏡頭的原畫師森田，我們帶上了攝影機，前往東京都內的某個工作室。那是一個炎熱的夏天。

那位女編舞好像是業內名人，曾經為丸山奈美惠工作過。讓她接受我們這種工作，真是不好意思。在劇中登場的偶像組合 CHAM 三個人她和另外兩個女舞者都是很直爽的人，我們的取材非常順利。在劇中登場的偶像組合 CHAM 三個人一起邊跳邊唱的《愛的天使》、兩個人一起的《一個人也沒有關係》……我們拍下了她們隨音樂跳舞的舞姿。在炎熱的天氣裡，汗涔涔地跳著舞的舞者很辛苦。為了動畫兒又要一個勁兒地畫。想到這些辛勞，我的頭昏昏沉沉的，但是只能腳踏實地地認真幹了，除此之外別無他法。

「森田君，加油啊！」

從那天開始，工作室裡一遍遍地放《愛的天使》。森田買了他專用的顯示器和錄像機，將桌子變成了高科技要塞，每天一邊看錄像帶一邊畫畫。為了他的名譽，事先聲明一下：雖然有舞蹈錄像帶，但並不是完全照此來畫的。為了畫動作需要做各種準備，首先讓身體記住舞蹈動作非常重要。「不明白的時候就用自己的身體表演看看」是做動畫的基本，森田先生也是很注重基礎的男人。有志於從事動畫行業的人請一定要參觀學習一下他那跟著歌曲在工作室裡跳舞的樣子。一個三十多歲的男人在現實中學著偶像的動作來表演，他是否帥氣已經不重要了。

這樣的好處就是，只有森田負責畫的電影開頭那段舞臺場景，在完成後看一次就知道是有價值的。看過《藍色恐懼》的各位，銀幕上那可愛的、邊跳邊唱的 CHAM 的另一邊，還有一個三十多歲的男

人同樣在邊跳邊唱，想像一下他的身姿，這樣就能更加享受這部作品了。

還有背景音樂。劇本完成時考慮背景音樂要做成氛圍音樂的風格。我認為混雜著雜音、不知道是效果音還是音樂的背景樂很好，但是這很難向作曲家進行說明。負責的作曲家還沒有做過這類音樂。最後我很失禮地在自己的CD裡面選了類似的曲目交給了作曲家。我將《The Orb》《The Future Sound of London》、Aphex Twin 的《Ambient Works》、旬的《LandScapes》、必不可少的華麗音樂《System 7 Underworld》作為樣本給了他。聽了這類氛圍電子音樂就應該能明白我的意思並且做出這類音樂

——我很開心地期待著。

到了夏天，製作擔當換人了。

「騙人的吧?!」

製作擔當這個職位負責安排動畫製作全部流程，向外部工作人員與各製作單位傳達消息、搬運素材、安排工作、找工作人員等，是重要的不畫畫的工作人員，也是製作系統的關鍵。將製作擔當換掉是一件大事。工作當然要繼續進行，前任也還在公司裡。會不會在這方面出問題啊？想想動畫業界普遍採用口頭約定的體制，約定好的人要是不見了的話雙方該怎麼辦啊？雖然這樣，但也沒有辦法，都交給新的製作擔當吧。

因為劇場版大作《X》製作完畢，我們《藍色恐懼》製作團隊要從同一棟樓的五樓移到三樓。這才是真正的開始，與此同時，三樓也成了我們的戰場。

但是轉移並不順利。我們在得到「下週的今天搬」的指示後，就將桌子周圍的東西都打包裝箱，準備萬全，迎接轉移的那一天。在做出預測後行動，才是謹慎的大人該做的事情。但是，三樓要搬

走的工作人員好像並沒有得到提前通知，什麼準備都沒做。製作擔當是怎麼回事啊？

經過千辛萬苦，我們終於搬到了新的工作場所，汗流浹背地打掃，將打包好的東西再取出來。

我正在苦戰的時候，從背後傳來一個聲音……

「今先生、今先生，那個好可怕……」

是「拉麵男」栗尾。他說出這種話就意味著肯定沒好事。我看到窗外一公尺遠的另一棟樓的牆面上，畫著一具骷髏！骷髏扭曲的臉上掛著一抹微笑。栗尾忍著大笑，用嘴型說：「好可怕、好可怕。」

「喂！」

盡做這種傻事。一到搬地方的時候就在忙著打掃衛生的人旁邊畫畫的傢伙就在這兒！他在隔壁大樓的牆上畫畫來捉弄人，而且畫得很拙劣——這還是個動畫師幹的。

「沒關係啦，因為隔壁的人肯定看不見的。」

「嗯，確實如此……問題不在這兒啊！」

爭執到最後，好歹算是搬完了，頂多是將從五樓搬到三樓這一部分完成，但是將七十分鐘的動畫完成……突然感到一絲不安。酷暑中的青梅街道，天空被烏雲籠罩，樓縫間還有具骷髏掛著難看的笑容。

與不祥的預感相反，工作難以置信地順利進行著。當進入分鏡表 C 部分時，畫原畫的「溫泉組長」中山勝一在上班的時候順便帶來了鴨子。不是普通的鴨子，而是本田雄和松原秀典這兩隻「大鴨子」。

帶著蔥的（日諺：帶著蔥上門的鴨，喻好事上門）

本田雄曾經是《新世紀福音戰士》的作畫監督，在動畫業界裡是雖然年紀輕輕卻被稱為「師父」的天才。另一位松原秀典，擔任過《我的女神》角色設計，很走紅。他作為原畫師也很優秀，不愧是年紀輕輕就在業界被稱為「皮耶爾」（這是外號）的人。總之，這確確實實是千載難逢的事。明明還在

60

工作，我卻以吃晚飯爲名邀請他們一起去喝酒。絕對不能讓他們逃了！喝酒時，經過我的勸說，他們答應了參與原畫的工作。

我拜託本田師父畫未麻追逐著另一個未麻的場面，拜託松原先生畫分鏡還沒有確定的劇情高潮部分。

到了九月，分鏡終於全部完成了。因爲比預計時間晚了的構圖檢查也在同時進行，從進度上來說算是及格。但是不出所料，分鏡長度不合格，比預定長了十分鐘左右，觸殺。分鏡的A、B部分在完成時明明已經去掉一部分了。骷髏的陰笑突然從我的腦海中掠過。和製片人討論後也沒有得出能夠解決的辦法，最後得到的指示是要控制在七十六分鐘內。我發了好幾天愁後，終於下了決心開始大刀闊斧地刪減，從頭開始整理分鏡，將即使去掉也能夠明白故事意思的分鏡幾乎全部撤下，並削減臺詞。縮減劇情後，長度總共縮了十分鐘左右。似乎和故事沒有關係的部分，明明很有趣⋯⋯嗷！真是痛徹心扉的感覺。算了，算了，讓故事變長明明是我自己的錯。

「什麼啊，將長度控制得剛剛好，這不正好嘛。」

此時，電影的總長是七十六分鐘，得到了上司的允許。這件工作總算是完成了，於是我回北海道去探望家人。這暑假來得真遲啊。

7 大王降臨

我在故鄉北海道用美食和休息恢復了體力，也讓我能在回到工作後咬緊牙關努力。現在要做的工作是構圖設計。

構圖設計這個詞在各個業界都有使用，不知道它在動畫業界中是什麼意思的人應該也有不少。我剛剛發覺，到現在爲止我經常不給寫下的業界術語加

任何說明。嗯，來看看解釋吧…

Layout（名詞）

(1)（街、庭院等的）區劃、設計

(2)設計圖、配置圖、示意圖

1 [C]

2 [U]（新聞、書等的）版面設計、排版

3 [C]（經過考慮）排列的東西、款待

4 [C]將畫重新畫一遍。原畫忍耐著好不容易畫好的畫被驕傲自大的導演以「畫錯了哦」為由而要求重畫。肩負重任。

正確答案是第六項。不是，不用說都是第四項。不愧是我的英日詞典，連這種含義都包括在內。請別當真。

一點說明，構圖設計主要就是影片草稿一樣的東西。根據分鏡來設定攝影機位置、角度（長焦還是廣角），並設計其中人物的表演和動作，還要考慮

必要的攝影處理等。同時作為原稿，背景的草稿也在這時完成。

通常而言，如果不在原畫師手下進行五到十年的嚴酷修行積累，就無法畫出優秀的構圖設計。最近耐不住的年輕人越來越多，只在原畫師手下修行一到兩年就逃走，向客戶提供不夠好的構圖的人也越來越多。努力地畫好畫的原畫師們啊，我總是為所欲為地修改你們的畫，真是抱歉。

總之，構圖設計是對畫面而言非常重要的工序，也是我鑽研至今的部分。我對此的態度可能過於嚴苛了。在作品全部不到一千個的鏡頭裡，有八百個左右需要重畫。但是，我不是因為個人喜好而重畫所有感到不滿的構圖，演出上不合適的部分自不必說，即便是好的，不符合人的生理也不行。拚盡全力的原畫師們啊，讓你們一直修改真是不好意思。

構圖設計好壞的判斷基準雖然包括畫得好不好、有沒有帶個人癖好，但是主要在於表演。因此畫面

製作本身就是「表演」。比起單純地畫完，重要的不是畫內人物的心理狀態和形象、複數人物登場時人物間的關係、等級關係等，要從這些方面考慮並在畫面中安排，決定攝影角度等內容。還有，在這裡要安排角色的心理活動和故事走向的象徵，沒有理解作品和場景的話，要畫好是很難的。無論畫得多麼好，如果在用法上有錯，結果還是NG。

一天天穩健、遲緩地推進。已經聽到了十月的呼聲，但是連構圖設計的一半都還沒有完成，此時還要開始進行原畫的製作。這種時候也只能做到這種程度了。

當時得到的進度表是要求在年內將作畫完成。不僅沒有把原畫分配完，畫好的加起來也不到全部的三分之一，上色全都沒有做。在這樣的狀況下，要是能在剩下的兩個月裡做完近八十分鐘的動畫，那動畫業界就不會再有悲劇了。不僅如此，製作擔當沒有催促原畫師們工作，沒有帶新的原畫師來，也

沒有以進度爲由要求繼續工作。就是放任自流。不是我厭惡放任主義，而是在這樣的狀態下真的設什麼都沒有。雖然每週都有進度數據，但說的也只是又遲了多少，如果不究其根源並行動，就只是白白浪費紙。動畫製作本身說到底是不愛護地球的。

我們業界中有人自作主張地將這種情況理解爲「眞的是進度表延長了吧」這種好事（摘自動畫有志會發行的《動畫業界基礎知識'96》第一六七頁，第三章《時間表與工作》＊1）。雖然不可能變成好事，但還是有這種情況的。因此，我們的工作當然與進度非常同步，雖然在繼續，但由於拖延，到時候就連完成作品都很危險。此時，那個黑暗大王出現了。

十一月，製作擔當又換人了。

「要我呢?!」

上一篇中也寫到了，這個重要職位不停換人帶來

的困擾可不是開玩笑的，而且這是第二次了。本應
突破現狀，可這樣豈不是更添亂了嗎？因為拖延也
有製作部的原因，不能說都是因為我們，換人之前
一言不發實在是不像話。

名為○○的男人出現了。說真名的話有顧忌，所
以用「蛤蜊」來代替吧。我從一位製作人員那裡聽
到了蛤蜊的前科。他當某個動畫製作公司的電視動
畫總編劇的時候，動畫只放了六集就做了總集篇，
因此他被那家公司開除了。因為製作情況惡化，趕
不上播出，為了迴避最糟糕的事態，就用播放的的
部分製作總集篇（摘自《動畫業界基礎知識'96》
第三九七頁，第五章《緊急時刻的應對》＊2）
——這樣的緊急手段雖有，但是在第六集的時候就
用……這種在傳聞中的厲害角色，從「卡辛」以來
還沒有第二個。

動畫《複製人卡辛》（一九七三年版）裡唱道「出
生後獲得不死之身」，蛤蜊可能就是因此擁有了不

可思議的大腦。緊急事態發生時，他竟然逃避現實
並使事態進一步惡化，這種行為真是不可理喻。雖
然這麼說，蛤蜊出現的時候我對他並不了解，我覺
得他看上去不是什麼壞人。要是讓蛤蜊發揮之後成
為傳說的「一人電話」「裝睡」之類的本領，動畫
製作的進展可等不了他。

以蛤蜊換任為契機，我準備了再度確認進度安排
的討論會。我透過製片人將各部門的負責人聚在一
起，確認製作狀況，討論該如何解決拖延，從第二
天開始就各個擊破——這些都是必須做的。

什麼都沒變。一個都沒變。還是過去的樣子。這
不對吧？

一般來想，製作部說來年一月份就要上映如果是
真的，那麼從第二天開始就是修羅場了，但是為什
麼一切都沒有變化呢？我確實和原畫師們單獨談話
了，並告訴了他們時間進度。但是，為了實現時間
進度的努力，我一點都沒有見到。這時候是十一

▲第一四八號鏡頭構圖設計。被好幾個人稱讚說「這個浴室很有現實感嘛」，但是也只是感覺它具有現實感。畫的時候有些迷惑：浴缸裡放滿熱水，旁邊竟然掛著洗好的衣服，難道不會被蒸汽打溼嗎？但因為「讓觀眾看到」更重要，還是把衣服掛在那裡了。如果考慮現實，會覺得片中的浴室比較大。如果攝影機再接近角色，由於是勉強製作為廣角鏡頭的畫面，浴室反而會顯得更大，因此在眼前添加了洗好的衣物，使它顯得狹窄。

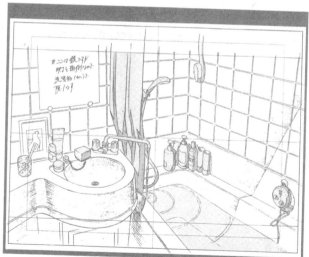

▲同個鏡頭的背景原圖。以之為草稿來畫真正的背景圖，灰色部分是賽璐珞。關於密度感，因為想要做出雜亂的感覺，所以用賽璐珞的部分較多。但是，要注意在上色時畫不好便會很難看。

上旬。我第二次聽到進度已經是第二年三月的事了。四個月裡什麼通知都沒有。這是不正常的事態。

畫畫是我們的工作，工作延誤有一半以上的責任在我們。但是管理進度是製作擔當的工作，最後導致狀況不變，使工作更加延誤，就這樣一天天白白過去。

我對製作管理感到非常不安，對作品的完成則感到可憐的焦躁。極度不安的我們為了琢磨出今後的對策，工作人員（共九人）進行了愉快的溫泉二日遊。可能會有讀者認為我們是因為感到不安而去泡溫泉的，實際上令我們更加不安的是，我們要去參加愉快的宴會。騙你的。只是因為我們喜歡泡溫泉。但是說真的，養精蓄銳很有必要，因為戰場近在眼前。

＊1 並沒有那種東西。
＊2 就說了沒有嘛。

8 為所欲為地 GO

十二月。

從三月份到工作室上班以來，一邊保持著緊張感一邊精神飽滿地努力工作的我，終於因為高燒倒下了。那天湊巧是預定和原畫師北野和山下兩位先生進行作畫磋商的日子，本來打算無論發生什麼事情都要去公司，但是嚴重的高燒讓我雙腿發軟。《超人七號》最後一集中雖身患重病但仍參加決戰的諸星團的身影浮上心頭。我想竭盡全力，但是我又不用守護地球，所以縮回床上去了。

「抱歉，請原諒我今天沒辦法參加討論會。」

在家休養的幾天裡，使我心急如焚的高燒一直沒有退，發燒時做的夢全都是工作。我莫名其妙地將其理解為我的無意識行為或者「從心所欲」。

在我的燒還沒有完全退的某一天，某位女性執行製片給我打來了電話。

「那個，今天有作畫討論會⋯⋯」

被發燒所困的我朦朧間覺得非常疑惑。

「啊？今天？誰的？」「北野先生和山下先生的⋯⋯」

啊，都是發燒的錯。我記得討論會應該是在兩三天前的⋯⋯

「是的，之前的討論會延期到今天了。」

這樣啊，原來不是發燒的原因，我稍安心了。

「關於延期的事情，有通知我嗎？」

「不，沒有。但是兩位已經到公司了，希望您能立刻來⋯⋯」

這樣啊，但是我不能馬上出發⋯⋯喂，這怎麼回事啊？不問問我的情況，就擅自定下討論會？這和突然把病人的被子掀開一個道理吧？待人接物要注意點啊。

最後，那天的討論會也取消了。和兩位原畫師的討論會在兩個月後舉行。沒有隔多久吧？

話說十月左右，背景音樂的樣品做好了。訂單內容有作爲主旋律的背景樂四首，其他音樂還有例如在開頭的戰隊表演中使用的幾首。雖然覺得只有四首有點少，但是我不想多用，因此打算讓每一首都長一些。每首十分鐘左右，可不是我想要的氛圍音樂或電子音樂那種比較短的長度。最近的電影作品濫用音樂⋯⋯這方面我還是閉口不談吧。音樂和鏡頭運動、登場人物或場景變化相關，我喜歡盡己所能謹慎地將兩者結合在一起，因此先有音樂，再用場景提升氣氛，但是音樂差得讓我說不出話，連想如何使用它都是難事。

說到訂製的背景音樂，有兩首氛圍音樂表現未麻的心理活動，還有兩首輕快的音樂作爲跟蹤狂內田和假想未麻的主題樂。我聽了交上來的音樂小樣，

前兩首大概可以表達感受，所以直接透過。問題在於作為主旋律的後兩首。我要求他們做電子音樂，但是我滿懷期待、心潮澎湃地聽到的音樂說是電子音樂倒不如說是——二十年前的電風琴。這難道是山葉的介紹會嗎？使用的音樂不僅聽上去廉價，而且簡直沒有一點厚重感。要做的大致是和平時有一定違和感的音樂，但也只能區分出是電子樂還是電風琴。總之，他們交的音樂很一般。我透過音響導演要求他們重做。

「想要聽上去攻擊性強一點的音樂。」

「想要像敲鋼筋一樣的音樂。」

「人聲的採樣想要再電波一點。」

「要有突然一下的感覺。」

越說越不懂了。我對自己的日語能力產生了疑惑。用語言說明音樂非常困難。我已經讓這兩首音樂重做了，但是不知不覺間快要過年了，音樂樣品還是沒來。怎麼等都不來。雖然最後我也沒說音樂可以用，但我下一次聽到音樂是在七月份音畫合成的當天。這都什麼事啊？

音畫合成是將做好的影片和後期錄音的臺詞、效果音和音樂混合在一起的最終工作，也就是說這個工作結束後，等待第一次的影片就行了，修改音樂等就是完全不可能了。

音響導演三間先生在製作時，機智地將這很有問題的音樂素材拆分後重錄，在實際混合時努力讓其以其他各種形態出現，因此實際使用的背景音樂和原聲帶聽上去不一樣。我之後才知道的事實是，沒能讓他們重做音樂的原因是預算已經用盡了。這實在是淒苦的事情。但是，窮也要有個分寸啊！就是這樣。只是要求作曲家做一首背景音樂的樣品，世界上有憑草稿就能拿到原稿工資的作者嗎？有只需要練習就能拿到年薪的運動員嗎？只用烤魚的醬汁就能下飯嗎？啊，這可以的，在國分寺的鰻魚店見到過這麼做的大叔。有給草圖就能拿到錢的公司

嗎?有的話請告訴我,我立刻去。

音樂沒有如願,我並不感到遺憾。至少,不行的話就用不行的東西,我想做出「呀,沒辦法呢,就這樣吧」的決斷。有了這種判斷後就減少使用它的地方,而且不是還有用其他聲音彌補等對策嗎?竟然悄悄地做出這種決定,導演究竟是幹什麼的啊?實際影片中,還有什麼船到橋頭自然直的,都是音響導演盡力賜予的。

在不知情的情況下決定的不僅是音樂。之前曾經提到過這部《藍色恐懼》是原創錄影帶作品,不是電影院電影——我到現在都這麼認為。大概在一月還是二月,和一個叫「雷克斯」的贊助商討論時間安排、宣傳活動的時候,我看到文件上的字後驚呆了。

「激情動畫作品」。

色、色情作品?!

錯了,寫著的是大大的「劇場動畫作品」。

動畫電影《藍色恐懼》?!什麼時候成這樣的?!說不定已經在電影院裡作為錄像作品開始宣傳了,但這究竟是怎麼回事?

為了在電影院的巨大銀幕上播放而設想的故事與以在家裡的電視上播放為前提的,在構圖、角色動作等方面都完全不一樣。我知道的一直是「錄像帶作品」。

雖然我對上司的怠慢感到憤怒,但能理解他們將「電影院上映作品」勉強印在盒子上的邏輯,因為這行字能讓更多音像租借店願意購買並出租它,對銷售量當然有影響。在作品已經完成的今天,《藍色恐懼》作為「電影作品」多少得到了世人的注目,也因此得到了各國電影節的邀請(但是被邀請前往各國的只有作品,不是我)。我認為就算只多一個人,《藍色恐懼》可以被更多人看到也是件好事。

但是,作品三百日元的租借費被替以一千五百日

69

元的電影票，並以不同於導演意圖的形式向觀眾展示……至少《藍色恐懼》的畫面質量經不住在電影院的螢幕上放映，它也不是爲了在電影院上映而製作的。對作畫人員來講，它是只將羞恥放大並且映在銀幕上的東西。我們本是爲了高中棒球比賽而練習，但到了比賽的時候，對手像是美國大聯盟的球隊，就算我們被觀眾說是「爛團隊」也不是我們的錯。《藍色恐懼》徹頭徹尾是錄影帶作品，只能勉強說是「電影風格的作品」。

不是辯解，這是這部作品極大的內傷。

9 新外國助手 Mac 來到日本

到了一九九七年。就算是修羅場也不奇怪的正月，還是像眞正的正月一樣過去了。工作狀況什麼都沒有改變，蛤蜊一天比一天沉默，我也天天過著做構圖設計檢查的日子。

終於到了去年十一月宣布的作畫截止日——令人難忘的一月十五日。在前一天什麼預告都沒有。但是，那個傳言果然是眞的。現場的工作人員竊竊私語的傳言是：

「一月十五日什麼的，絕對不可能的。」

就是這樣。我們平安無事地迎來了這一天。連進度表的「進」字都不想聽。

「終於來了，作畫完成。」

「眞的來了嗎？」

「不是吧？」

「是啊，來了。」

「不行不行，絕對不行，父親大人。」

你們是小津安二郎嗎？

就這樣，平靜迎來「必須遵守的作畫截止日」的工作人員，愉快地在阿佐谷車站前賣蕎麥麵和酒的店慶祝這天的到來。那麼，這件事給我們的教訓是

「什麼呢？

「即便放任不管，截止日也會來，但是叫了也不來的是製作。」

如果有讀到這句話的動畫製作，抱歉，你一定是一個優秀的製作——雖然這毫無根據。這句話非常片面，是因為我自己受到了困擾，絕對不是普遍情況。

回到外國助手的話題。

一九九六年，我的家裡有臺 Mactonish Quadra 650。本來這臺 Mac（不是讀賣巨人隊裡的 Mac）是妻子為了工作而購買的，但是歲月不饒機，不能再投速球，便因新外國選手 Power Mac 的加入而引退。它作為新選手的教練到我家走馬上任。新選手當然就是我。好，放馬過來吧！

從接入電源、使用滑鼠、點哪裡開始、如何與網路說情話等等，Mac 日日夜夜與我親密交往，一

直進行嚴格訓練，我也有了些進步。即便如此，Quadra 650 這個教練對我來說還是太嚴苛了。但是《藍色恐懼》需要用電腦進行處理，還有我當時被「花一筆大錢」這種隱隱的衝動所驅使。這煩惱隨著工作的激化越來越明顯，我突然自言自語表露出想法：

「想花錢啊……」

漫畫也好動畫也好，都是忙得不能想像的工作。沒有時間去花節約睡眠時間賺來的錢，銀行的餘額和工作壓力一個勁兒地漲——雖然當然不是什麼巨款。

最後，被「想花錢綜合症」感染了的我傾巨款僱了新的外國選手。那傢伙的名字是「Power Mac 8500/180」，它帶著顯示器、MO 手寫板這些跟班一起來了。十二月三十日是它們入住的日子。

我迫不及待地打開箱子想看看它。Nice to meet you. 喔喔，帥氣……？呀，CD倉的托盤掉出來

71

「了。哈哈，運輸途中掉出來的啊，好好安回去吧。」

卡。這就好了吧？

叮～

啊呀，又掉出來了。卡。好了吧……？

叮～

「Hey! Mac, what happened?」

嘎——！原來是為了固定住托盤的卡口壞了。哭瞎了。我一邊哭一邊給它貼上了膠帶。這可是給剛買的、全新的電腦貼膠帶啊。再啓動試試。

「不行呐。」妻子的話刺痛了我，今年真是極度憂鬱的一年。說什麼呐！硬件不可能壞。它絕對不是剛來日本就因為故障而哭哭啼啼的、軟弱的外國選手。證據就是啓動的時候聲音洪亮。這不是還好好的嘛。心裡的大石頭落了下來。

從那天開始，他以「我的Mac」為名開始為我日日夜夜地從網上下載成人圖片……不，將偶像的臉和色情照片合成在一起……當然也不是。總之，是在為了《藍色恐懼》優秀工作著。但是，想一想也該明白，以後的工作肯定會越來越忙，每天在日益增加的工作上花的時間也會增多，本就不多的休息日被強占，我能在家裡度過的時間也非常可惡地減少了。

「還沒到出場的時候呢！我的Mac！」難道不是突然有兩個軍隊登陸嗎？對感染了「搞定Mac綜合症」的我來說這很困難。如果這樣我不就沒辦法透過Mac的進階考試了嗎？順便說一下，我當時是九級，總算能做出水母漂動作了。說什麼水母漂啊。

最重要的問題是預定要為《藍色恐懼》進行的電腦處理。雖說要進行電腦處理，但是情況和最近流行的數位動畫完全不同——雖然也做了這樣的分鏡。這個問題之後再講。

作品內出現了許多海報、傳單與雜誌等。主人公的房間和她所屬的事務所等地方的牆壁上貼著CHAM和電視劇的海報，它們是重要的素材，有時為了營造氛圍而貼著，有時也為了表現未麻的活躍，作為傳達雜誌與報紙上重要事件的特寫。雖然直到現在鏡頭中的各種透視圖可以手繪，但是要想裝好樣子需要付出非常多的勞動。為了「看上去普普通通就可以了」也需要不少努力。

可是，還有就算是看上去普普通通也做不到的鏡頭。不知道其他人有什麼感覺，我看到一大堆雜誌擺在一起，尤其是在畫它們的時候有一種癢癢的感覺。大概是我比較特殊吧。

因為《藍色恐懼》是非常注重登場人物心理描寫的感覺和觸感的作品，所以我希望鏡頭有不尋常的表現。雖然如此，想要用手繪表現出這些效果，工作量太大了。這就是為什麼我想到要請傳說中的外國選手Mac來幫忙。

製作公司Madhouse雖然以前就有Power Mac 7500這位選手，但是它沒有在《藍色恐懼》製作團隊所在的樓裡，是和其他作品一起使用的共有物，不可能成為我們的專屬機器。果然還是想要啊，為《藍色恐懼》工作的專用Mac。買個Mac沒什麼了不起的，不需要很多錢，連我都能給自己家裡買一個。預算雖然很少，但是也有將近一億日元啊，掏個幾十萬應該不在話下吧。

這是必不可少的啊，與增強戰鬥力有關。我很久以前就給製片人說過想要外國選手來幫忙了，結果他回覆說沒有這預算。太無情了。

而且，我們做的不是數位動畫。電腦可以做符合透視變形的海報、添加背景，並按照原先的攝影機攝製，實際上還是模擬動畫的感覺。有電腦就好了，有就好了。能做這些事的只要一個人，也就是像外國選手的翻譯一樣的一個人，只要能再添一個人就夠了。

經過再三交涉，製片人終於妥協了。各種討論的結果是…

「預算中能拿出來的錢是有限的。」

這我知道。

「Mac 就在走兩分鐘就能到的樓裡。」

「預算是有限的。」

這說過了。

「錢快沒了。」

早點說啊。

「簡而言之就是，你是要僱人還是要買機器？」

啊，這真是沒辦法啊……哎，等等，這大概就是終極選擇吧，選人還是選機器？僱了外國選手之後連僱翻譯的錢都沒有嗎？還是說只僱翻譯？只僱翻譯的話又該如何是好？

公司確實以前就開始用 Mac 了，所以只要僱一個人事情就可能解決了吧。但是要在其他樓裡逐個

檢查電腦上處理好的文件，實在是再麻煩不過了。我想更有效率地使用作爲導演的時間，因此想把電腦放在手邊。而且我也想用用。所以說「僱人還是買機器」這個問題的答案，我毫不猶豫地選了「買機器」。那操縱它的人是誰呢？外國人選手 Mac 的翻譯由誰來當呢？

我。

我？又是我？！啊，爲什麼總是把自己牽扯進去呢？水母漂九級的我，爲什麼莽撞地選擇游向驚濤駭浪呢？這種不費勁的選擇絕對沒錯，就是這種強運將我扭送到了最後的修羅場。我淹死了。

一九九七年二月，外國助手 Mactonish 終於來我們《藍色恐懼》製作團隊了。但是，是租來的。因爲我們窮。

隨著時間流逝，我們與 Mac 的交流漸漸變得順暢。與其說是我，不如說是演出松尾先生的熟練操

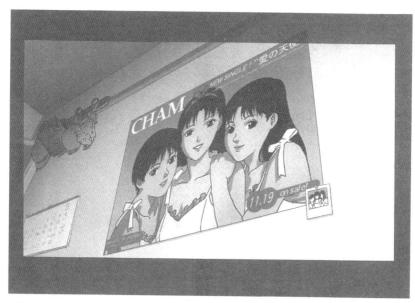

▲第一三五號鏡頭，CHAM 的海報。作畫導演也有幫忙，畫原稿的是我。平庸到羞恥而且土裡土氣──設計師是我。變形並與背景合成，調整顏色並加上若干雜色，再加上像海報一樣的陰影的也是我。真是能幹的導演。不，是因為窮。

▲第二七二號鏡頭，兼用背景。這是作品裡最常見的電腦處理的一個例子。將原先做好的一張海報按照鏡頭進行變形、貼入，新手也能做到。「在作品裡看上去普普通通」就是要點。

作給作品做了很大的貢獻。不用說，我們用電腦製作了之前提到過的海報、雜誌封面，並進行了變形等模擬處理。電腦放在手邊用也讓我們想到了各種使用它的方法。

其中之一就是模擬分鏡。說到動畫裡的數位技術，那就是3D！貼素材！看吶，這數位技術！！

要把戲的仿造品雖然引起了我們的注意，但對製作現場來說，是電腦的數位導入技術才讓模擬鏡頭成為可能。以前的動畫製作要經過原畫、動畫、上色、背景這些全部工程，然後進行攝影、沖洗、變成膠片後才能看到結果，沒有什麼是能模擬的。無論是動畫時長還是背景滾動的幅度與速度、攝影機的運動，不變成膠片就不能知道究竟成沒成。一旦變成膠片，想要修改時就有時間與經費的限制。因此在工作時不得不靠專業人士的直覺與經驗。如果是守舊的演出家可能會在這方面有信心，但是與很久以前想要拍照只能請攝影師一樣，他們已經被淘汰了。現在討論的已經不是「拍照」而是「拍怎樣的照片了」。為此伸出援手的就是數位技術。

就是這樣，導入電腦可以模擬分鏡，即便只是粗略的內容也可以預覽。具體操作是在構圖設計階段輸入電腦，將背景或BOOK（位於角色層上的背景賽璐珞素材）按實際滑動。如此進行預演，Premiere 就可以確認設計中的效果和想像中影片完成後的樣子啦。實際上，在《藍色恐懼》中，我們透過這種技術模擬出了很多僅憑經驗直覺很難預測的鏡頭，並得到了預期的成果。話雖如此，將模擬技術運用到所有鏡頭上要耗費更多人手與時間，工作就沒有辦法繼續推進，進度也會被耽擱，可能進而影響工作人員們對作品的幹勁，最後做出了「有點不一樣」「再這樣一點」的錯誤頻繁發生，「完成度高卻沒有價值的作品」。因此我認為要結合實際適當地使用才對。

這些鏡頭在膠片上看完全不會讓觀眾感受到是用

▲第二八五號鏡頭，地鐵中的懸掛式廣告。這是爲了讓未麻想起自己的網站主頁的必要鏡頭。當然「ホームページ」（個人主頁）這行字如果不明顯就沒有意義了。與現實中的相比，廣告的文字密度並不低。因爲想要有現實感，這種密度大概就是極限吧。本職是設計師的妻子設計了它，變形等工作是我做的。

▲第六五二Ａ號鏡頭「藍色恐懼」網站主頁。出現了很多次，手繪確實畫不出感覺來，所以用電腦製作的。設計這麼羞恥的網站的人是年過三十的我。用這個素材攝製好的鏡頭的模擬感讓我哭了出來。因爲跟隨光標移動進行攝製，呆板的動作讓我切身體會到沒錢沒時間的感覺，不禁悲從中來。眞哭出來了。這是有代表性的一個例子，應該能讓您理解脫胎於模擬設計的「數位處理」吧。

電腦處理的，但是，對我和演出松尾先生來說，
這正是數位技術的精華所在。此外還有按照尺長
（見〈貧窮哀歌〉）來掌控一些分鏡的構成，調整
不合適的尺長。對演出來說，Mac（不是巨人隊的
Mac）真的是非常可靠的外國助手。

說實在的，這種簡單處理的電腦效果我當然喜
歡，但也想做出更華麗些的數位效果。可是預算有
限，巧婦難為無米之炊。數位技術確實比較耗預
算。如果影片的最終形態是錄影帶，器材費等不算
大問題。但要是做成電影的話，做好的影片必須轉
成膠片，轉換確實需要一大筆費用。我又開始說人
窮氣短的話了。父親大人，我不會再說這些啦。

事實上，受惠於數位技術的鏡頭幾乎都是「在電
視螢幕上播出其他鏡頭的內容」、電視螢幕的掃描
線，還有錄影帶倒帶時的效果。我不僅沒有時間重
新做這些鏡頭，甚至沒有時間檢查。這樣處理的鏡
頭大概有三個，其中的兩個效果不理想（當然沒檢
查），只有一個得到了滿意的效果。作品前半部分，
主人公未麻收到了騷擾傳真後，攝影機從未麻房間
的近景拉到遠景的鏡頭，是拜託演出松尾先生按照
我「一定要省錢」的指示做的。沒錢真痛苦。

10 推進進度！

有一天，蛤蜊帶來了個小跟班，就叫他螳螂吧。
螳螂在蛤蜊的手下擔任製作輔佐這一職務，負責
推進製作細節，但因為蛤蜊什麼活都沒幹，螳螂也
相當於沒有工作。他也不可能參與大事的討論，結
果就是沒能發揮一點用處。又是白白消耗預算。
比如說，我提出請求，問他：「可以幫我拿一下
透明膠帶嗎？」但是在透明膠帶到手前我必須要重
複三遍「拿一下透明膠帶」。不誇張。暫且不說膠

帶，到了需要拿重要的分鏡過來這種十萬火急的時候，他一次都沒有拿來，一次、都、沒有。

製作《藍色恐懼》尤其是後半部分時，工作人員有人這麼說：

「既無能也沒幹勁，這時候已經沒辦法啦，但至少也跑跑腿啊。」

混飯吃的最佳組合就站在這裡——他們甚至沒有站著。

螳螂曾經在開除了蛤蜊的公司做過一樣的工作，但據說是因為想成為演出所以辭職了。來到《藍色恐懼》製作團隊好像不是出於他的本意，只是來補救與其說是人手不足不如說是腦袋不足的製作一職。在這裡介紹一下，我們《藍色恐懼》製作團隊裡，由無能之王蛤蜊帶頭，加上他的跟班螳螂、新來的老鼠，還有更新的新人傻蛋，四個人加起來等於半個人。沒說少哦。

順便一提，比起其他作品，我們製作部的人算多

的。

隨著螳螂的上任，原先負責這一職務的女性被調走了，這麼一來從一開始就參與《藍色恐懼》製作的人就一個都沒了。製作部的人和主要工作人員對公司來說，全都是外來的。

外來的。伴著一股流氓味，不難想像這沒什麼好含義。沒有一個自己人（新人另當別論），這部作品對公司而言當然不可能是「招牌作品」，這簡直就是明白告訴我們地位很低。要是給製作中的作品排次序，事實也確實如此。最重要的是，可能並沒有這麼簡單，也許這個想法不對——我當時精神狀態不好全都是因為這件事。

被害妄想？大概是這樣吧。本來情況就不好，再疑神疑鬼地這麼過下去，精神狀態怎麼可能會好呢？隨著製作的推進，我們工作人員背上的行囊裡不知不覺間被扔進了許多多餘的東西。遠處的山頂被烏雲籠罩著。

79

按贊助商的要求，要為《藍色恐懼》製作一分半鐘左右的宣傳片。那個時候，做好的鏡頭一個都沒有。為了做宣傳片，我選了幾十個鏡頭提前進行原畫檢查、作畫、上色、背景與攝影。

首先要從做好的原畫裡選擇宣傳片中可以使用的鏡頭並進行分鏡剪輯。為了照顧新來的螳螂，我試著問了問他，畢竟他想當演出。

「因為我沒有時間，如果有興趣的話你做一下試試？剪輯。」

哈哈，我也是會做做表面文章的。還能怎麼樣，指望他連休息日都用上、拚盡全力地畫根本用不上的分鏡嗎？現在回想起來，對他還有點期待是我的錯。

反正那時原畫還沒交上來，而且要在本就不多的時間中工作，我陷入了兩難境地——和作畫導演一起檢查演出並選擇好畫的鏡頭，還是自己選？最後本田師父負責的鏡頭雖然多了些，但也不是全都由他來負責。以說得過去的鏡頭為主，有時也不得不從那些麻煩傢伙的鏡頭中選擇，於是陷入了修正原畫的窘境。製作情況非常糟糕，缺幾十個鏡頭的內容，為了做這種在正式作品裡用不上的影像（只用作宣傳片），連高級運動員都要頂住壓力來救急。

為了減輕作畫導演的負擔，在最終成品中不使用的人物，宣傳片裡可以和設定不怎麼像。因為沒時間。作畫導演濱洲先生說：「這種程度，播也沒關係？」他睜著因睡眠不足而變得通紅的雙眼，低低地笑著說了句「重畫」。不是影片不允許，而是濱洲先生不允許。果然是值得託付的人。

助手Mac此時已經出道，進入實戰，為了處理背景和修改細節，幹勁滿滿地出場了。但因為我經驗不足並不好用，而且因為會妨礙製作這種「美好」的理由，在五—四—三雙殺後結束了使命。哪來的五、四、三啊！

被傳言說「派不上用場」的沉默外國人Mac當

然有些消沉，但是根本比不上看到整理好的素材集的我消沉。我們節省睡眠時間做出來的與其說是影片，不如說是第一次看到的動著的鏡頭。

我們的工作大樓五樓有放映機，那時工作室的原畫師、色彩指定、美術導演、作畫導演等人直到鼓起勇氣去看素材集之前都感覺不錯，心中充滿了期待與不安。終於能一窺辛苦了近一年做出的成果啦。

卡嗒卡嗒卡嗒卡嗒……髒兮兮的放映機放出的素材集，讓我的壓力一步步膨脹到頂點，最後因無法承受而崩潰了。咻——完啦。

這就是傳說中的脫力感吧？不行，這不行啊，神明大人。我們努力了一年不是為了做出這樣的影片。「揮棒練習一整年」這句話在我的腦海中跳來跳去。「練習揮棒一輩子」「練習揮棒的一年級學生」「走了一年也還會被悶棍打」「揮著球棒將年薪打走」「把『棒』字分開來看像不幸」……啊啊，我在想什麼呢？

影片哪裡不好呢？我不明白。是動作不流暢？不，原畫沒問題。背景問題嗎？不可能。影片整體太亮了，是色彩指定的問題嗎？不，這也不對，檢查的時候沒問題。那就是轉換為十六毫米膠片時無法避免的問題了。雖說如此，有可能、有一定可能，萬一是因為我……我的錯嗎？萬一錯的是我……

消沉得像潛進了深海。又一次陷入了 Perfect 的 Blue。挑戰無裝備潛水的紀錄，這可是 Great Blue 了。我想當恩佐。大腦開始混亂。工作人員們看到的我的姿勢，還保持著影片放映時倒在桌上的樣子，眼神空虛，停止了思考。

誰能重啟我啊？

作畫導演濱洲先生的話，讓我不再繼續消沉下去。就連濱洲先生這樣技藝高超的人，在看到和自己有關的作品的素材集時好像也被打擊過，故而提

前抑制了我電光石火般的消沉感。無論何事，我作為導演明明應該先人一步的啊。

其他工作人員默不作聲地陸續回到工作場所。我和松尾先生，還有為色彩指定出了不少力的橋本先生留在播放素材集的房間進行討論。「太過分」「怎麼會這樣呢？」「不該如此啊」，對做好的影片，我們連帶有怨恨和怒氣的話都說不出。只是抱怨也不是辦法，總之為了討論先再檢查一遍吧。全力調動起麻痺的大腦。往放映機裡放膠片的松尾先生彷彿是慢動作一般。

讓我們悲傷到極致的膠片，映在了放映機的小螢幕上。我們陷入了沉默。

「呀？」

「這……莫非……」

「對，就是這樣。」

「對、對。」

「我指定的顏色就是這個。」

「這才是我們做的東西。」

大家突然開始評論起來。在光量較少的放映機上看到的才是我們辛辛苦苦做的《藍色恐懼》的正確畫面。你好，初次見面，我是導演。

只是因為顏色不一樣，就與之前看到的素材集如此不同！負責色彩指定的橋本先生真是比誰都安了心。這次檢查使我們的心情從消沉中振奮起來，甚至可以說是救了我們。不知能不能做好但還是拼盡全力做的膠片最終符合期待。突然，我得出了進入動畫行業以來屬於自己的主題：

「直到最後才算做完。」

雖然說確實理所應當，但是這不是開玩笑。在做《藍色恐懼》之前，我畫的漫畫無論是哪一篇，都不幹了，《OPUS》也因為雜誌停刊這種理由死了。雖說無論是哪種事態都不是我一個人的錯，但我想這與自己的運氣和業報不無關係。然後，我現

82

在在做《藍色恐懼》。

在格言中都有「事不過三」和「一犯再犯」這種完全相反的話，我無法安心。總之，自己可能無法將任何事情做到最後。這讓我不合時宜的悲壯感（笑）越發牢固。我不能輸啊。

總之，宣傳片做好了，我還過著每天檢查構圖設計的日子。

「構圖設計什麼時候才能檢查完啊……」

我感到狀況不合預期，質量下降的鏡頭數稍稍增多。此時開始，我才對進度產生了真正的不安。

進度是怎麼成了這樣的啊？!

作品應該在不久之後就必須完成啊，但在製作期間應有的上級指示還是沒有。別說緩緩迎來製作結束的日子了，我確信的只有結束的日子會如業界慣例那樣在某天突然來臨。

吃飯時，或是深夜在阿佐谷的酒館喝酒時，話題

常常提到進度。

「進度能拖到什麼時候?」

就算是原畫師這麼問，作為導演的我也不知道。

「工作室外的原畫師好像聽說是這個月哦。」

這種話不絕於耳。連工作室裡的人都不知道，這是怎麼回事啊?製作擔當蛤蜊雖然可以用電話催我們工作，但他在工作人員面前什麼話都不說，這又是怎麼回事啊?是因為被人恐嚇才來當製作擔當的?

我漸漸地看出了此端倪。在他們的眼中，如果放任時間根本不夠的進度，製片人最後肯定會做些什麼，為了「作品」會將這些傢伙（指我們這些工作人員）進行未知的處置吧。確實可以這麼說。製作擔當這個工作呢，並不有趣，因為每天要一直催工作人員，引起他們的反感，還不如像死了一樣什麼都不做來引起工作人員的反感。這也是辛苦的工作。但是負責繪畫的工作人員肯定會認為交稿晚了

不好，要是催促的話，他們會越來越急。幾個月來什麼都不說但突然說「還有一星期截止」，也不是開玩笑的事。

製作擔當放棄管理會導致作品走向窮途末路，我感到的不是生氣，而是漆黑的、沉澱物般的悲傷。啊，酒如果這樣就不好了——在沒釀好之前就喝光了。我就這樣迎來了阿佐谷的早晨。

為了讓原畫檢查早日結束，我也讓作畫導演出了些力，要是不這麼做就覆水難收了。我和松尾先生討論過好幾對策，但是一大現實問題是他無法插手原畫檢查。重要原因是麻煩傢伙們畫的原畫所占比例在增大。

想一想，在我的桌子上做好的進度表是如何延誤的？首先是時不時登場的構圖設計檢查。之前提過幾次構圖設計，在此不再贅述。原畫師畫好的構圖設計最先是由我來進行檢查，如果沒什麼問題就簽字透過，有問題的話就按照問題嚴重度進行修改

或重畫或返還給畫它的人。我重畫了很多構圖設計，其中一半左右是將其修改得符合設定，與其說是修改不如說是彌補，雖然這是我應做的工作。讓催傭價格便宜的人來修改這些細節還是過意不去，我來改理所應當。問題在於剩下來一半的麻煩傢伙，我要將他們的鏡頭全部重畫。雖然有意見說這種程度的打回去重畫也可以，但是重畫的話不僅要將（至少是對《藍色恐懼》而言）不好的地方改好，而且一定要比原來的水準高。讓他們重畫的話，不僅無法改善內容，連時間都浪費了。一直打回去重畫到滿意為止，這是光明正大地「欺負人」啊。我記得有人會直接發「為什麼一定要重畫啊?!」這種怒火，也有人會一下子怔住。雖然我嘮叨這些，但也沒辦法，換個角度說，我被要求重畫的時候也會這樣。結果我就只能自己一個個重新畫了——即便如此還是會收到極稀少的幾句「重畫什麼的，別開玩笑了！」

因此，我的櫃子上等著檢查構圖設計的鏡頭越積越多。好不容易改好的也是，讓那些麻煩傢伙一畫成原畫就又不對了。這是當然的，因為這些傢伙在構圖設計時就知道我或濱洲先生會模仿著重新畫，所以原畫只要稍稍畫一下就完成了。動作表演啊什麼的都不行，我們要改的粗糙部分不僅僅是鏡頭中的動作分解方式。我希望，這些在原先安排角色動作的時候能一次性做好，原畫師的工作本來就是這樣的。但出於和之前一樣的理由，重畫不能讓本人來做，因此要重畫的原畫在我的櫃子上越積越多。

我的壓力和鏡頭袋，積得也太快了。

工作這種事情是源源不斷的，手上一空，麻煩傢伙們緊接著又交來了。惡魔般的無限循環。無論是製作中派得上用場的原畫師還是派不上用場的，都把鏡頭堆給了我。

按理說，原畫師應該把自己負責的部分全部搞定，這樣製作就會順利進行。但是資料上並沒有寫

明原畫師的水準，好的原畫師負責的部分我可以快速檢查完畢，進入之後的流程，託他們的福我也減輕了些工作量。問題果然在於那些麻煩傢伙。要我畫麻煩傢伙們的原畫，不僅之前畫好的沒法用，這些鏡頭也占去了完成工作量的大半。這是數字魔法，是泡沫。

動畫業界裡好的原畫師很少，有才能的人當然也非常繁忙。考慮到這些情況，製作的怠慢不是全部原因。我們製作團隊也有受到有才能的工作人員關照。這是真的。

就這樣，延誤的日子越積越多，導演對延誤該負的責任就被偷換掉了。製片人之後在討論會上這麼說過：

「導演負責的工作實在是太多了。」

這麼說簡直是殺了我。我想把工作分給其他人，要求增加人手，這說過多少次了，那時說：

「沒人啊，你說名字我和他去談。」

找人不正是你們的工作嗎？結果到了最後，我問能否增添人手的時候，製作方直接說「沒錢僱新人手了」。沒錢、沒時間，我希望多一些支撐自己的東西啊。身高就不要了。

我明白製作部的言下之意了。

「你別管就是啦。」

但是，製作方最不想說出來的就是這句話。這是到最後也不能說出口的，是他們對作品、工作的良心。作為替代，我經常聽到「鏡頭內容再放鬆一點」這種聽上去不錯的話。在作品不知道還能不能做出來的危機之時，這確實是現實的判斷。但是，實際中人手不足的情況下，修改鏡頭的構圖設計、原畫的重大錯誤和必要的設定，除了我還能有誰呢？對這部作品而言，我的工作進度絕對不算慢。我只是敵不過工作量。是誰讓我做這麼多工作的？對不起，還是我自己。啊，無限循環。

在我們對極度推遲感到麻木並對進度的不安感極度增大的時候，「那一天」終於來了。

三月。大概是在三月過半的時候吧。主要工作人員聚在一起並被下達了進度通知。上次討論進度是在十一月，在那之後的四個月間棄置不理，消息完全斷絕。

「啊呀啊呀，終於到了製作的重要時期啦。」

在討論會上等待著半麻木的我們的是讓我們更加麻木的、空前絕後的進度安排。

為了讓大家了解到這個新的進度安排有多愚蠢，在此整理一下作品在那時的製作狀況：構圖設計還有五十個未完成（兩百個未檢查）、原畫還有三百個未完成（未討論的有四十到五十個）、製作成膠片的是零（宣傳的部分在完成品中不使用）。從一九九六年九月開始進入真正的作畫階段，到現在六個月過去了，完成情況就是這樣。冷靜地思考一下，現在這種狀態，按照這種基礎再繼續製作，想

要進入尾聲還需要半年的時間。雖然原畫已經完成了六百個，但是考慮到之前提到的麻煩傢伙們幾乎都要重畫這一情況，半年可能都不夠。當然我明白這樣是不會被允許的。

「下個月把電影做好吧！」

「……啊？」

我感到疑惑的是，「下個月把電影做好」前後難道沒有「做……這樣的夢」這句嗎？

還有一個半月——四十天，電影製作完成。這就是來自上司的指示。四十天內將餘下的構圖、原畫、原畫檢查做好，還有作畫導演那裡的幾乎全部八百個鏡頭上色、攝影——這還是放置我們四個月不管的人說的話。管理進度難道不該是他們的工作嗎？

我請求他們「再這麼拖下去就不好啦，再添點人

手」，他們只將混飯吃的人一個勁兒加進來，重要的畫師一個都沒多。就這樣的人，告訴我們只剩四十天？我該聽到的是「約好了，還有一個半月原畫要完成哦」，又不是剛開始製作動畫，對到現在含辛茹苦忍耐著進度延誤的人們說這種話，實在是太不像話了。我這個麻木得不能說話的人，想說的話突然間堆積如山。

11 互探底細

「這根本不可能。」

「不能比這更遲了。」

這只不過是爭吵。抱著自信與責任感，我們能說的也只有「畫量加快速度努力製作」。

我們轉移到了工作室，圍著蛤蜊繼續進行具體方案的討論。假如說還有四十天就要把影片全部做

好，那麼每天工作量要完成多少呢？就算有四十天，考慮到動畫上色、攝影還有其他後續工作，負責原畫的作畫導演，還有負責背景的美術導演、色彩指定的人不可能四十天全部利用。我們又不是機器。就按三十天算吧。

我不記得當時背景還剩多少，但是肯定不下四百個鏡頭，那就每天完成十三到十四個。這時，畫背景的工作人員加上美術導演一共就四個人，平均一人一天畫三到四個。這數字是做夢呢？！一天能完成一個鏡頭的背景都困難呢。雖然畫原畫的人比較多，但是未完成的還有三百個鏡頭。按照以前的進度，一個月可以完成一百個鏡頭，那麼現在就要以以前的三倍速來工作了。這麼算下來，我一天要檢查二十五到三十個鏡頭，哈哈哈哈。如果檢查一個鏡頭需要半個小時，那一天就要十五個小時。作畫導演一天檢查三十個鏡頭也非常勉強，哈哈哈哈，麻煩咯。無論雙方多急，一天能完成四到五個鏡頭

就不錯了。而且構圖設計檢查還剩二百個左右呢。以這種進度為前提，想要安排好所有製作，簡直就是做夢。不存在的東西無法檢查，是海市蜃樓、紙上談兵。業界怎麼還有這種事出現呢？我還能舉出更恐怖的數字，但與您無關，我就不嚇您了。

於是，開始進行對策會議。蛤蜊棕色的臉板得更厲害了，我、演出、作畫導演、美術導演、色彩指定、中間畫檢查等主要人員圍成了個圈。之前提到的數字應該再說一遍的，但現在再說只是浪費時間。

大家異口同聲地說：「做不出來。」「為了能做出來些什麼……」這類讓蛤蜊緊張得冒油的話總結起來如下：

「既然把所有鏡頭好好檢查一遍的時間肯定是沒有了，那就把對作品而言重要的鏡頭檢查一下，剩下的就不檢查了。」

這麼寫可能會讓您覺得蛤蜊還是有些理性的，其

實這也只不過是從公司高層那裡複製來的臺詞，不過是業界的常識。「把重要的鏡頭做好」這種話聽上去雖然有點道理，如果是三個月前說還算有說服力，但是以目前的時限，能挽救的鏡頭沒有多少，不到一百個吧。所有能讓觀眾入眼的加起來最多不到四百個。雖然可以保證我們假裝沒看見，讓剩下近六百個沒檢查的鏡頭成為膠片，這個數字也實在是超出想像地不正常。

打算認真製作的作品換來嗤笑皆非的反饋，連故事都講不明白還算什麼作品，連商品都算不上——剩下的時間就算拚死工作，做出來的也無非如此。給糞堆上灑一杯香水也蓋不住臭味。那我還費什麼勁兒啊？

工作是社會人的責任？在無法無天的地方，也有些不在乎規矩的笨蛋。

導演、演出、作畫導演、美術導演這些主要人員的工作變成了檢查新做好的部分，看看內容有沒有問題，在問題點上做出修改指示或自己改。這就是檢查。演出松尾先生說：

「如果不是要將檢查中有問題的部分改正，今先生和濱洲先生就沒有必要辛辛苦苦檢查鏡頭了。雇幾個演出助手，讓他們看看能否攝影就夠了。」

就是這樣。明天大概能休息一下吧，我的腦海中偶爾會蹦出這樣的想法。不知為何浮現了自己站在高原上目送著鳥在晴空中飛向遠方的身影。我真是平庸啊。

將蛤蜊那些自言自語般沒用的話像廢水一樣排走，腳下剩的是一大片焦油似的黑褐色渣滓。

「要是不想這麼做的話，那就在這裡討論……」

關於製作的提案一個都沒有。

答案已經揭曉了。如果按照製作部提出的時間要求工作，我們還不如一走了之；要我們繼續工作的話，就必須保證討論的時間。我們沒有按進度工作，一半的責任在製作部。他們是「一起做作品

（笑）」的工作人員，把責任推給繪畫的實在是不公平。至少我們一點也沒有偷懶。

所以說製作部盡到自己的本分了嗎？不僅沒有按我們的要求增加人手、聯絡原畫師，還帶來了不需要的工作人員，在工作時看毫不相關的漫畫，也不掃地，就在確認進度用的電腦上一個勁兒地看晚飯菜譜，滿口都是抽屜裡的煎餅，將自己的倉鼠放在工作室甚至讓原畫師照顧它。我們一直看著執行製片以這樣的態度工作，他們的「一起討論吧」這種話一點說服力都沒有。

松尾先生發怒了。他說：「只是想要導演在鏡頭袋上簽OK對吧？只是不想做自己的本職工作吧？」

我說：「教會你們簽字，你們也就能替我分擔工作啦。再做一個印章也很簡單哦。」

作畫導演濱洲先生說：「這種規模的作品，留給作畫導演的時間這麼短真是前所未聞。」

色彩指定橋本先生說：「就算到最後一塊把鏡頭給我，也沒法做色彩指定，太多了。」

我說：「沒時間？既然沒時間，究竟是誰一直放任不管？又不是從昨天才開始急的。為什麼沒有每週總結進度？執行製片們都去偷懶了吧？」

蛤蜊這個沙袋在被工作人員的怒氣之拳打了之後，可能會飛濺出棕褐色的汁液。真髒。他只會念叨一些不成句的話。萬一這是個能把作品的製作推向絕境的製作擔當呢？我茫然地覺得，「木偶」這個詞簡直是為他而設的。負責中間畫檢查的一位女士給蛤蜊來了一記猛拳。

「這麼做那麼做，首先不處理掉蛤蜊先生就什麼都不能做！」

「不……那個……我也決定不了啊……」

松尾先生又給蛤蜊的腹部添了一拳。

「數位鏡頭如何了？對方一點回應都沒有啊，蛤蜊先生。」

「啊，對了，對不起，忘了……」

松尾先生繼續攻擊。

『我都安排好了，為我們聯絡一下』這句話說了多少次了？

我也毫不認輸地打出了右直拳。

「大概就是讓我們交還沒完成的鏡頭。如果沒交就是大家欠的了？電影會短得連故事都講不明白。」

松尾先生用更精準的當頭一擊將蛤蜊打飛了。

「如果按照這種進度，你知道能做出來什麼樣的作品吧？贊助商會拒收哦。」

拒收不是不可能。蛤蜊一邊抱怨，一邊想著「要是被拒絕了就會讓我們重新做吧」這種受虐狂式的事吧。直面著這種讓大腦麻痺的事態，我越發冷靜了。

討論會究竟要開多久已經不重要了，討論肯定沒有答案的事情是浪費時間。不如早點回去工作吧。

最後為了使討論會結束，提出的善後是普通的「看看情況」。我是有理由的。

首先，此時原畫檢查和作畫導演還沒到正式工作階段，每天能按照怎樣的進度處理工作，這方面還沒有數據，無法預計如何解決。在這裡提出的方案是：先按進度工作十天試試，之後如果漸漸進入了絕望的境地，就從根本上更改工作方式；但是，其間要帶來執行製片、作畫導演助手、整理原畫的，還有兩三個專業改原畫——這些條件必須答應。在這段時間內，他們不可能帶來好幾位有能力的工作人員，我們這邊也不可能按對方期待的那樣工作，因此將失敗歸因於製作部是我們以後的保險。

「如果不能帶來我們要求的人，就不能按照你們提出的進度工作。」

雖然是能安心一時的保險，但是之後還能反覆用。

這是近似欺詐的行為嗎？不，這是拚命的智慧。

那天的深夜兩點，我又被叫去開討論會。

製片人、經理，還有我。

他們慌慌張張地說從蛤蜊那兒得知了經過，隨後講的話和白天討論會上說的很不一樣。蛤蜊好像什麼都沒有告訴他們，不，說不定根本不想說。

蛤蜊好像對製片人報告說「以導演為首的現場人員，都沒有商量餘地，也無視製作部提出的要求」吧。這又不是傳話遊戲，絕對笑不出來的。

但是，蛤蜊怎麼撒了個這種立刻會暴露的謊呢？我心生疑惑，也許我對蛤蜊越來越糟的評價有點不對。對有腦子的正常人而言，他是沒有幹勁，不，不如說是無能的一個人。但是蛤蜊的言行有普通人類無法預見到的部分。行為超出預測範圍的人……流行的「精神分析」類書籍裡不是寫著嗎，用術語說他就是個「邊緣性××××」的人——我也不知

道「××××」是什麼就寫下來了。

難道說蛤蜊這傢伙……

此時，我為了作品的製作，提出了最有效的善後措施：

「請將蛤蜊撤掉。」

這是多麼完美、現實、有建設性的提議啊！鼓掌喝采！我真棒。

「這做不到。」

唉，真是明確的回答。

我極力游說他們，告訴他們蛤蜊實際有多派不上用場，他超出想像的無能正是作品製作的絆腳石。

「要是不撤掉他，再怎麼急都沒用哦。」

「不，這確實不行啊。都到這個時候了，想撤換掉了解進展的人不可能呀。」

都換了兩次製作擔當了，現在說什麼呢？

「正因為到了這個時候才不得不換啊！新人對現在的工作進展一點都不了解是吧！？蛤蜊就算了解但

什麼都不做，這和不了解的人一樣啊！要是不把他

換掉，你們以後肯定會重蹈覆轍。」

「之後我們會注意，也會好好和他談一談……」

「這人不是和他談也沒用嗎？」

「他啊，說自己好像被導演和工作人員恐嚇了，嚇我們的是他才對吧？！」

現在不能坦誠地和他……」

「我們說他身為製作擔當卻什麼用場都派不上，現在開始就當他是共事的工作人員吧……」

「現在開始就當他是共事的工作人員吧……」

「共事……唉……既然您這麼說，就真沒辦法了。

到現在不知道說了多少次了，進度這事我保證不了。那是『共事』的製作擔當的工作。我已經提出了自己認為目前最有效的解決方案，要是以後他再弄出什麼事情，請追究他們的責任。」

這就是我給自己上的保險。蛤蜊這個燙手山芋最後還是回到了我們手上，只能這樣了。

「還有，雖然我們也告訴蛤蜊先生了，希望你們

以後以重要的鏡頭為主，其他的不要多管了……」

「但是，不好好檢查的話，作畫的賽璐珞張數會超出預期啊。」

「如果可以早點提交，張數什麼都隨便了。」

啊？我辛辛苦苦地減掉了不少呢。

「現在韓國可以做中間畫和上色，因此每天都完成一些了。那裡是我們一直合作的工作室，質量不必擔心。但是進度到頭的時候，你們的工作室就不能用了，雖然不好詳細說明，那時你們也不能在那裡待下去了。」

糖和鞭子啊。有種把所有的東西都收繳的感覺。

能夠不用在意賽璐珞數量，算是小小的收穫了。

從此開始，我只能將沒有任何責任與實權的蛤蜊視作自己的同事，需要考慮的全在手握決定權的製片人心裡。製作組就算是認真做，也不可能在四十天內完成，再加上《藍色恐懼》作為「電影作品」，上映時間還沒有定，甚至連後期錄音、合成的預

定，還有聲優名單都還沒定。通知我們進度是威脅製作並讓他們也捲入麻煩的簡單手段。這樣才是正確的看待方式。雖然這麼說，但我當時不可能這麼冷靜。

但是，不管怎麼樣的作品，狀況都大同小異。在寫下這些隨筆的現在，也有一部作品處在相同狀況下。製作預算普遍很少，重要的問題在於進度從一開始就設定得十分不合理。

有必要改變他們這些堅守著「為了做優秀的作品」「保衛膠片」這種「正義」的自由「創作家（笑）」們無視進度的態度了。其他作品也都有各種這樣的無奈，深入討論這個問題的話，我寫一晚上也得不出結論，就此打住吧。

當然沒有哪一部作品是不限截止日期的，也很少存在沒有結束的的工作——有稀少的幾個：有的作品原畫畫好了大半但是製作中止了，還有連續製作了很多年但也中止了等。我曾經參與製作過一部這樣的作品。辛勞消失得無影無蹤，非常悲傷。

總之，最令人困惑的是「真正的截止時間」究竟是什麼時候。以保護作品這一大義為名，不斷拖延再拖延，將當初的進度安排像金箔一樣不斷拉長，要是將它扯斷了真就什麼都不留了。如履薄冰般一步步前進，在作品質量與截止時間之間尋找平衡。「還能拖」但之後就沒了音訊的作品真是數不勝數，正因此才出現了將畫得非常精巧的鏡頭和簡直不能看的鏡頭混在一起的作品。是哪部呢？這我不能說。

反過來想，因為「不能拖了」所以降低質量，之後感到非常後悔的例子也有不少。不僅要揣測製片人心裡的想法，也牽扯到贊助商。想要取得平衡確實很難。做動畫，不只是在桌子上的事。

暫定的「看看情況」為我們爭取了點時間，但這

並不能解決時間不足的問題。我們一直拚命工作到現在，若不在十天內做出什麼成果給製作方看，即便去交涉也沒說服力。我也明白製作方的不安。如果他們明白我們的工作進度、我們推遲一個月完成沒有關係，也許在贊助商那裡也說得通，但是現在的情況是需要再強制延長三個月才能完成。如果連要做到什麼時候也不知道，即便是製作方也沒辦法。

並非為了製作方，為了作品也必須做出成果。

所以先打撤退戰。

從構想情節、劇本時開始，我們牢記在心的是「這是不能輸的一戰」。可能做不出來厲害的作品，但是也許可以做出有趣的作品。我們戰鬥的一方打算無論如何都要以緊缺的資金和人員做出不錯的成果。從一開始，我們要做到就不是投入大量經費、時間、人力，用全新的影像和壯觀的視覺效果讓觀眾驚訝這樣的「勝仗」，也不是從各方面照顧到觀

眾需求，而是處於連做出高質量影像，呈上優質作品，而是處於連做出高質量甚至去做都難以想像的情況。

但是，現在事態急轉直下，必須要打無人傷亡、能完全抽身的撤退戰。必須改變作戰方式。要是沒有了一隻手和一隻腳，還不如死了痛快。說極端一點，能讓「有趣」這個大貴人活下去就行了。對電影而言，即便是削減鏡頭也是不得已而為之。

這麼說來，我那時看上去就像是個落魄武士。不去理髮館，把肆意生長的頭髮向後一束，也不管鬍子。我明明沒剃月代頭，額頭卻越來越寬。髮際線也在打撤退戰嗎？真是湊熱鬧。

我的一點點休息時間全沒了，長出了白頭髮，皮膚也變差了。不要啊！作畫導演濱洲先生在買來放在製作現場的簡易床上小睡一會兒便繼續進行工作，工作室越來越像修羅場。美術導演池信孝先生也經常把桌子下面當成睡覺的地方，「拉麵男」栗尾先生因為口腔潰瘍不能繼續吃他的主食拉麵，

「遊戲男」二村先生被「缺錢病」侵蝕著。這是經常有的事。

我首先做的工作是，將不耗費檢查時間的鏡頭全部做好。這是非常初級的手段。將只有背景的鏡頭做成靜止鏡頭（如字面意思，只要一張背景就夠了），還有不區分類似鏡頭、角色動作不難的鏡頭、畫得好的人物鏡頭，全部進入下一個階段。無論是原本已經畫好的還是要重畫的都草草檢查，這樣作畫導演經手的鏡頭就會增加。原計畫修改角色動作現在卻放棄了的鏡頭也更多了，因為已經不用在意張數限制，首要的就是減少作畫導演的工作。即便只是彌補或重畫一個鏡頭中的數個張原畫，鏡頭一多，要改的原畫就多了，只能放棄。

當然，作畫導演也以主要角色為中心，經常只改角色的臉部。不知名角色不會交給作畫導演，我便設法進行修改。總之，每天的完成量增加了，帶到攝影所的鏡頭數當然也會增加。成不了影片自然也

成不了故事。

無論出自畫得多好的原畫師，在與其他鏡頭銜接時必須要將兩個合起來進行檢查，但我還是氣勢滿滿地直接打上了導演印章放過去了。二村先生看到了一天內檢查好的鏡頭袋，說：

「啊，數量真多。」

「好啦好啦，這算什麼啊，什麼鏡頭都放過去了。」

「……你這是『透視力』的雙關？」

「……偷事力。」

「什麼超能力啊？」

「你的超能力是不是提升了？」

「嗯。」

工作去，工作。

應如何減輕我的工作負擔也是重要問題。雖說應優先檢查原畫，但也不能小看構圖設計檢查，如果

製作方能按我們的要求帶來整理原稿的人就好了。既然他們沒有，我這種負責畫畫的人也不能將工作應承下來。眞是自負。

這樣就只能從爲數不多的工作人員裡擠人手了。幸運的是，二村先生的畫和我的有些相似。雖然他畫畫得慢，但是能派得上用場，我就將他負責的原畫減少了一部分，分給其他人。我開始改構圖設計，整理改了細節的原畫稿。雖然二村先生還想畫，我也想多看看他被我誇讚畫得好的原畫，但實在沒辦法，你出了名的畫得慢啊。值得反省啊，二村喲。對我而言，沒有比將有錯的原稿交給其他人更不快的事了。

就這樣，「想做的工作」變成了「不得不做的工作」。現在已經不值得爲那時嘆息了，但這樣突然改變立場確實很辛苦。

可是，也充滿活力。

在這大約十天裡，在我的妥協、演出松尾先生的

臨機應變、作畫導演不眠不休的努力下，檢查完的數量超乎尋常，但即便如此也與製作方的要求差了十萬八千里。我們向製作方提出過需要援軍，但那當然沒有。雖然沒有眞心期待，但沒有增援，工作效率就不可能比現在更高。可是，除了繼續工作下去也沒有別的辦法。

現狀飄著一股悲壯感，製作現場卻意外地一片祥和。結果無論如何都一樣的話，還不如享受工作，這就是我們製作團隊。即便被進度趕著，大家卻一句怨言都沒有，我認爲這眞的幫了大忙。

雖然我對在緊張的時間中更浪費時間的麻煩傢伙們越來越不耐煩，但是說到底我只對蛤蜊一個人不滿。此時我的怒氣值肯定達到了百分之七十五左右。

某天，我不經意看到了自己的腳下，開始對穿著的破拖鞋和忍耐度間的相似關係進行嚴肅的思考。我是認眞的。

我在工作現場喜歡穿的是有凹凸起伏的、所謂的

「健康拖鞋」。

它是曾和我經歷過諸多辛苦和危機的、身經百戰

的勇士。不確定是什麼時候買的，應該是在做《回

憶三部曲‧她的回憶》那時吧。大概是在超市花

了一千二百八十日元買的，不是千元以下的檔次，

讓我多了點虛榮。

拖鞋在參與未完成的大作《蒼之烏爾》後，轉戰

《JoJo的奇妙冒險》第五集並激戰了一場。之後，

我在家畫漫畫的時候，它在鞋箱裡好好休息了一

陣，然後飛奔來參與《藍色恐懼》戰役……是我把

它帶上電車的。

雖然是老兵，但它仍然健壯，特別是左腳背的帶

子和鞋底只有一半連著。它本來應該只參與室內

戰，但自從到了Madhouse，我經常不換鞋，穿著

它就去附近的書店和便利店。鞋底明顯薄了，下雨

天穿著它不知摔了幾次。也許是因為它擔著如此重

任，表面的黑色被磨得不像樣，裡面的白色尼龍纖

維也裂了，剩下的每天都在一點點開裂。

剩下部分澈底裂開的時候就是你的大限之時吧？

但是，我是不會簡單地讓長年並肩奮戰的你離開

的。我向冥界的亡靈發誓：當你作為鞋子的一生完

滿之時，我會讓你復活的——作為打人的道具。

用你當武器，去打蛤蜊。我的忍耐值和你剩下的

那一點點帶子一樣多，與你同生死共存亡。

我是認真的。

每天工作的時候，我都在心裡想著「真的要按這

個進度表來工作嗎？」或「為了便於按進度工作，

肯定要吵架」，與不安玩著兩人三腳，拚盡全力地

修改眼前的鏡頭。某天，製片人自己慌慌張張地來

到了我的桌子前。

「該把聲優表定下來了。」

才到這個階段，真的想開始準備錄音了嗎?!

12 一天一千張

「你是誰？」

試音磁帶不斷地重複著電影中的這句關鍵臺詞。

對聲優一點都不熟悉的我，得到了關於試音的請求。音響導演三間先生提出要求：「盡量選擇能夠假裝自己沒配過音的人。」假聲，也就是所謂的「動畫表演」可眞難辦。

僅是應徵來配未麻的人就有二十到三十人，錄好的聲音超過兩個小時。雖然我在工作場所翻來覆去地聽，但是越聽越迷惑。聽細節部分果然還是用耳機比較好，但是必須一邊工作一邊聽二十到三十個女性不斷地重複著同一句臺詞，我忍耐著。

噩夢般的「你是誰」無限循環。

我一遍遍聽的時候，忽然注意到了一個人的聲音。

岩男潤子。剛開始看試音名單的時候，我對她的名字有些字面印象，直觀的感覺原來是這樣啊。

主人公霧越未麻的配音就決定是岩男小姐了。決定了主要角色後，就以其爲中心決定其他角色，這由音響導演三間先生負責。

另一位可以被稱作是主人公的人物——留美的聲音，也是在試音磁帶裡選的，簡簡單單地決定了。忘了有多少人應徵，記得當時選擇了聲音清爽的松本梨香小姐。

就這樣，《藍色恐懼》的聲優陣容定下來了。

後期錄音。後期錄音難道不應該在後期再錄嗎？什麼的後期？當然是在影像部分完成後啦。可是，那時做好的恐怕只有不到五十個鏡頭。百分之五。應該在什麼時候開始準備後期錄音呢？假如說按進度在四月份將影片完成，那麼後期錄音最早也是在

五月初開始，更何況現在影像部分不可能做完就要同時錄音了。但是製作方提出了在四月份全部完成的進度要求，他們預計我們負責繪畫的現場人員能完成多少？

夏天。盛夏之時膠片完成。妥協下也做出了艱辛的努力。

您應該明白完成時間和進度要求差了有多少吧？儘管明白要求十分不合理，但要以早日完成為目標，妥協後還要偷工減料，我的體力一直透支。我既要檢查構圖和原畫，還要做必要的設定等。我們提出每三四天開一次的、有監督我們工作之意的進度報告討論會，多虧記性好的蛤蜊，一次都沒開。觀察情況的十天過去了，迎來三月尾聲的某一天，我又在深夜被蛤蜊的上司叫走了。

「大家在這十天間的努力，我們深感敬佩。」

作畫導演對完成部分的評價原文如下：

「這些日子一天竟然能完成七百張以上呢。」

「都是因為濱洲先生的努力……我已經哭了。」

除了這句還能說什麼？我已經哭了。

這裡提到的張數不是作畫導演畫的張數。業內的人只要明白七百這個數字對《藍色恐懼》這種規模的作品而言是相當不得了的數字都明白，非業內的人只要明白七百這個數字對《藍色恐懼》這種規模的作品而言是相當不得了的數字就可以了。張數依鏡頭不同而不同，比如角色只說話的鏡頭需要四張，角色動作精細、有華麗動作的鏡頭則常常超過一百張。這只是中間畫的張數，原畫的張數當然比它少。在完成的原畫間按指示插入動作，便是中間畫。

「一天○○張」指的是檢查的鏡頭中間畫的總張數。可能不好理解，中間畫張數越多的鏡頭中，原畫當然也越多，作畫導演的工作量也必然會增多，作畫導演的工作量是「一按畫方要求的進度，作畫導演的工作量是「一天一千張」。值得加上「（笑）」的數字，雖然這對一位作畫導演而言實在是無理要求，但是我有聽說某作品的要求是每天一千到兩千張。真可憐。

用剩餘工作量除以剩餘天數，簡簡單單就能得出每天的工作量。雖然不考慮內容與質量問題，也可以算出個數字，但是製作方對這個數字的意義心知肚明。然而，如果只考慮作畫，就不知道要過多久作品才能完成了——這樣當然不行。為了實現讓工作人員按照通常能力的一點五倍，再多一些，兩倍的速度來工作的方法我考慮過，也努力過。如果進度表給出三倍到四倍這種明顯不可能實現的數字，連大家的幹勁都會被奪走。

管理責任在製作方面，他們在發生這種情況前一直放任不管。

「我知道你們拚盡全力啦，即便如此也趕不上進度要求對吧。」

「對，就是這樣。」

當然啦。雖然將畫得好的原畫師的鏡頭全部加起來並且不再檢查能達到一天七百張，但一般情況下一天兩百到三百張已經是極限了。此外，最終完

成的《藍色恐懼》平均每個鏡頭的中間畫張數是二十九張。為了達到製作方說的「一千張」，綜合各種情況考慮，作畫導演一天應該完成三十個鏡頭。這當然不可能。

「按約定好的，不從根本上改變製作方法不行。」

「說好的輔助作畫導演的人、專事修改的原畫師、整理原畫的人在哪兒呢？一個新人都沒有帶來，不是嗎？不從根本上改變想法就做不完啊。」

「雖然這麼說，我們去找過人，但是沒找到呢。」

「這不是一樣嗎？就算是我們也做不到啊。還有找人這個事情，大概只是蛤蜊嘴上說說吧？真的去找了嗎？」

「如果你能說個名字，我們……」

「要我說多少遍啊！找人難道不是你們製作負責的事情嗎？你們有沒有想過我們這邊都帶來多少屬害的人了！」

「我們手上的工作十分繁忙，能去考慮找人的問題

才怪。

「沒人啦。」

並不是現在才明白的。

「總之啊,再這麼下去就麻煩啦。」

這話該我來說。

「要求延長進度的交涉如何了?」

「不行啊,延不了,最多三到四天。」

「在這一兩個月都不夠的情況下,就這麼幾天……」

「我明白,但是真的延不了。」

我突然看了腳上的拖鞋。還沒壞。

太弱了,拖鞋啊,這些人不是你的對手。

13 Perfect Brown:每天都是心理恐怖片

進入四月。作畫工作不斷拖延,沒有進展。

說到拚命工作,並不是只靠作畫導演和導演兩人就能修改構圖設計和原畫。演出松尾先生雖然在各方面貢獻了智慧,但是他並不是畫畫的人。洪水面前,只有兩個水桶,能有什麼用啊?!

濱洲先生和我,按照業界水準來說都是畫得非常好的人。到這種程度,我們既明白繪畫時的樂趣,也為自己的工作質量自豪。降低工作質量、畫得自己意識到沒畫好的畫、為了量而草率工作,能獲得的樂趣和自豪感連灰塵都不如。

作畫導演的工作取決於作品規模和人員組織,但是他的職責並不是追求分鏡質量,而是防止質量下降。讓每一張原畫都成為最好的,這是原畫師的樂趣。在原畫師中,濱洲先生透過遠超一般水準的努力與才能擁有了非常棒的繪畫技能。

熟練的原畫師沒必要那樣,只要盡可能地將角色的臉畫得一樣就夠了。總之,不能讓觀眾看到糟糕

的作畫，這就是作畫導演的主要工作——即便內容如此也是份不健康的工作。濱洲先生理應享受工作的樂趣，但此時只是被極強的責任感驅使著，可能是事倍功半。進度延誤也有導演我的責任。將濱洲先生請來當作畫導演的我雖然也有苦衷，但現在能做的只有坐在他的正後方，對著他的背影深深地低下頭。對不起。

濱洲先生是個問他都不會把不滿說出來的人。他總開著桌子上的小電視機，一邊用耳機聽著一邊默默地工作，時不時一個人笑出聲。我非常尊敬他，喜歡看綜藝節目的濱洲先生。

他在自己買的簡易床上睡覺，常常在工作場所住一兩晚。這在業界雖不少見，但是讓作畫導演的負擔更重就非常不合理了。不僅是作畫導演，所有工作人員都有必要享受我桌子上放著的鏡頭稿。我去修改不自然的原畫和龍套角色，想要為作畫導演或多或少出一些力，也又削減了原畫和動作表演。眞

是可恨。

我的頭髮也被「削減」得越來越少了。再見。

還是四月初吧。白天，周圍沒有工作人員，我一個人工作的時候，我的座位在窗邊，恐怕是徹夜工作了，我還記得那天天氣很好，溫暖的陽光十分燦爛，簡直要奪走了工作慾。窗下的青梅街道也一如既往有許多車駛過。和平時一樣的一天——應該吧。蛤蜊突然拿著一張紙走到了我的桌前。

「早上好……」

動畫業界的問候語，無論是早上還是晚上都是「早上好」。

「什麼事？」蛤蜊你好不容易到我的地盤來，這是吹哪門子風啊？總之，肯定不是好事，蛤蜊的表情非常不自然。

「抱歉，定下來了。」我一邊將目光移回桌子一邊問：

「什麼定下來了？」

「後期錄音。」

我看了眼蛤蜊遞的紙，嚴重懷疑自己的視力⋯⋯

一個星期後進行後期錄音。後期錄音當然需要影片。聲優們一邊看著影片，一邊隨角色的口型、情緒來配音。將所有影片都做好後再錄音是理所當然的，業界的現狀卻不能遵守這種理所當然的事

——因為作畫工作來不及。

如果來不及加背景，可以只用上好色的賽璐珞進行「時間攝影」，在中間畫階段進行「中間畫攝影」等。錄音用影片的製作方法有很多，還有將連動作都看不明白的原畫製成影片，或者用更原始的構圖設計稿進行攝影的例子，甚至是將什麼都沒有的分鏡稿合成影片。本來是素材都準備齊全再攝影，現在「中間畫攝影」「原畫攝影」又會耗費勞力，也浪費錢。膠片不便宜。但是即便如此，也要用臨時影片來應付後期錄音。現狀是如果不花更多時間在

成品要用的鏡頭上，就無法完成影片了。

總之，無論狀態如何，沒有影片是不可能錄音的。我們沒有做為錄音準備的影片。要說什麼時候能做好？不做。

「一星期後，你能做好吧？」

棕色木偶般的蛤蜊俯下身子，嘴在動。

「必須錄了。」

我坐在椅子裡，用非常冷淡的眼神看著他說：

「『必須錄』什麼的，現在什麼都沒準備好不是麼？錄音用的影片怎麼辦？」

不論這五天能不能趕上，八十分鐘的影片肯定是做不好的。

「不⋯⋯因為不錄不行⋯⋯」

「我不管。」我把通知錄音時間的紙揉成一團扔到地板上。

紙團輕輕滾動。

蛤蜊怔住了。

他一言不發，慢慢地將紙團撿起來，放在了原先位置。不知不覺有點生氣了哦。

「說了我不管。」我又扔了出去。紙團滾啊滾啊滾。

它在空中劃出了一道美麗的拋物線，掉在了骯髒的地板上。蛤蜊明顯發怒了。他跟個懶猴似的慢慢地將紙團撿起來，又放在了原先的地方。比剛才強勢了些。好像有點有趣。

他變得越來越恐怖。我跟旁觀似的饒有興致地觀察著，等他爆發。我可能也會爆發。

「都說了，我不知道。」

我又一次用力將紙團扔了出去。

滾啊滾啊滾啊滾啊滾啊滾。

蛤蜊的呼吸更急促了，像慢鏡頭一樣移動，將紙團撿起來，然後更強勢地將紙團放在了原來的位置。氣焰越來越囂張。我想要不要再扔一次，卻在不經意間抬頭看到了蛤蜊的臉。

哇！他的嘴動個不停！

嘴唇開合開合開合開合開合……

兩張原畫間有三張要抖動處理，大概就是這種速度吧。但不是同樣的幅度，嘴唇間不同距離的畫要準備三張，不，五張左右吧。不知是生氣還是僅僅是反射，總之動得很快。

有種說法是「氣得渾身發抖」，但是真的在發抖的蛤蜊有一種奇妙的冷靜感。

我有點危險的預感，就讓蛤蜊坐在椅子上。不能再刺激他了。

「原畫攝影和中間畫攝影都沒做，那錄音怎麼辦？」

「沒影片就沒辦法錄音，動畫的事你不明白也沒辦法。」

「都決定好了，不得不錄呀。」

「我明白的。」

果然啊，你小子就是這麼遲鈍、不明白事情的人

啊。能看到亂髮間蛤蜊的臉色變得越來越接近棕色。Perfect Brown。

「那就從現在開始準備，錄音前做好。」

「根本做不出來不是嗎？要數位技術處理的鏡頭怎麼辦呢？你都沒聯絡對方。」

「那就只能先把那些鏡頭扔著啦。」

我想把你扔了。

「光是這樣也不行吧？錄音用的安排表還沒影，而且四五天也準備不好九百個鏡頭啊？時間根本來不及，你想讓我怎樣？」

「先扔著。」

「你小子什麼時候有這種權力了？」

「因爲必須得錄。」

「呵，和你說也沒用，叫製片人來。」

「因爲必須得錄。」

蛤蜊頻繁重複著同一句話。

「你是鸚鵡啊？」

蛤蜊一怔，臉色變成了完美的棕色。

「嗯？什麼？」

「我問你是不是鸚鵡。」

「抱歉，這是什麼意思？」

「你一直在重複同樣的話啊。真是聽不懂人話。這邊做動畫無論有多賣命，管我們的都是製作方，不僅製作慢，進度也趕不上……」

「……你的意思是，趕不上進度都是我們製作的錯？」

啊，他的嘴又開始開合了，幅度比剛才更大。蛤蜊十分震驚，好像快哭出來了。好危險。

冷靜地考慮現在的情況。我的體力值不僅明顯降低，而且還熬了夜。周圍一個工作人員都沒有。要是有個萬一，拖鞋也不在可及範圍內，除了桌子上放的厚資料書就沒有武器了。我假裝毫不在意地用右手拿起書。

「嗯，雖然進度延誤基本都是因爲畫得慢……」

我的怒氣有點平緩，意外地有些退縮。

「一半以上都是你們的錯，根本不管。」

「沒有不管啊。總之已經決定好要錄音了……」

就算這麼說也很奇怪啊。整個四月都是用來完成影像部分的，作品完成的時間還沒說。不管能不能做好，按製作方定下的進度，當然是應該在影像全部完成後再進行錄音。為什麼要在四月中旬開始進行？

「因為岩男小姐的時間安排，只能在這時候……」

真相浮出水面。這是真正的原因啊。

「好，那就把岩男小姐換掉。無論如何都不能因為聲優檔期就這麼無理安排。換人。和她聯繫一下。」

「這做不到呀……」這種事我懂，但是「做不到」的是哪邊啊？

「既然說了也沒用，那你早點哭著把製片人帶來啊。」

震驚的蛤蜊嘴一動不動，臉變成了被油浸過的褐色，慢慢地站起身。我透過聲音確認他離開房間後，右手放下了可以稱為武器的資料集。

「……好險，好險。」

每天過得比作品還像心理恐怖片。

「不行，總之必須得在一個星期後錄音……」

「夠了！把製片人帶過來！！！」

最後，錄音推遲了一個月。

蛤蜊向製片人說明了現狀，製片人做出了在這段時間無論如何都不可能進行後期錄音的判斷。這是當然的。這種事情有點業界常識的都明白。

拖延始末也浮出水面。蛤蜊作為製片人和現場間的聯絡者，卻沒有對製片人匯報任何關於製作進度的事，最後對製片人說了「後期錄音沒問題，錄吧」。

「所以我說的沒錯吧？不把蛤蜊換掉就還是這

「雖然這麼說，但已經沒人了，今後我們也會注意確認進度的。」

「樣。」

先說說後期錄音用的影像怎麼辦吧。」

「做僅供後期錄音用的影像如何？」松尾先生說。

為了強調，我在此重複一下，後期錄音用的影像質量可以不如音畫合成用的。外行可能還是不好理解。錄音用的只要知道臺詞的時間點、時長和間隔時長就可以了。其他動作戲可以不考慮，所以既可以減少勞動，也能派上用場，它與能進行合成的成品完全不同。合成用的影像不用說踢打的動作時間，就連走路、奔跑等有效果音的表演都會影響時長，因此直到剪輯結束後才能知道尺長。原畫和構圖設計還沒有準備齊全的話，後期處理的影像就不可能做得出來。

「僅供後期錄音的影像就可以了。」

我和製片人如此約好。但是，不能按此預想下決斷──這預感此後不幸言中。

此後，不用說聽到蛤蜊的聲音了，就連見到他的機會都少了。越來越像珍稀動物了。他被列入瀕危物種名單了嗎？

滅絕了更好。

14 烏雲的呼吸

嗚嗷──嘎吱，嗚嗷──嘎吱，嗚嗷──嘎吱……

複印機作為整齊劃一的現代日本文化的象徵，一邊低吼著不停工作。製作人員傻蛋先生在複印機前從早站到晚，取著終於到來的原畫、中間畫的複印件。這是製作後期錄音用的影像的準備。他快和複印機融為一體了。

傻蛋君雖然是完完全全的新人，但是在被稱作無能四人組的製作方中，他是唯一不絆腳的。他的大

腦構造似乎非常簡單，交給他兩件事情的話會將兩件事情同時忘記，雖然這是缺點，但是只交託一件事情的話他無論如何都會做到。話說回來，交給其他製作去做的事情，我沒有一件滿意的。

我當時將傻蛋君當作「還不能用的新人」束之高閣，但是工作人員裡有一個人發現了他的潛力──「拉麵男」栗尾先生。他真是有先見之明。

「今先生、今先生，那個製作新人還能用用呢。」

「啊？是嗎？但是他什麼都不了解啊。」

「因為是新人，沒辦法嘛。」他是現在的製作裡面最值得關注的哦。」栗尾強調道，「雖然什麼都沒告訴咱們，不過是他第一個將衛生間的洗手池打掃乾淨啦。」

工作場所雖然有一個小小的洗手池，但是髒到連有蒼蠅都不見怪。廁所恐怕也是長期棄置。我本來想在自己有心情的時候去打掃一下的，恰好傻蛋君慌慌張張地跑到我面前說：

「啊，啊，我去掃，導演去掃不好……」謝謝，也有透過打掃衛生來放鬆的導演。

其他製作有看漫畫的空閒，卻沒有打掃衛生的時間，而他確實每天早上都會為工作室掃地、回收垃圾。這是此前沒見過的光景。

「螳螂不行啊，我跟他說廁所沒紙了讓他去取一下，他什麼都沒做就回去了。」

站在住工作室的栗尾先生的角度看，這是非常重要的問題吧。確實重要。這麼評價製作人員是不是有用，我都有些不好意思了。

一個勁兒複印著的原畫複印件數量不少，而且必須要裁剪，然後和大尺寸的卡合在一起，為了攝影還要用夾子固定在一起，非常耗工夫。但是，後期錄音不需要的原畫複印件會毫無用處，只是讓垃圾袋越來越鼓。負責檢查的松尾先生腳下的垃圾袋越來越大，最後連移動都難。浪費資源。這就是為什

麼做動畫對地球環境特別不友好。

錄音用的律表也必須檢查臺詞時長，但我當時畢竟在檢查原畫和構圖設計，沒有空閒，只看過演出松尾先生的工作。有沒有問題幾乎取決於他的判斷。錄音結束後，我再次對之前的原畫進行檢查時，發現臺詞位置和會話長短發生了變化。可能是聲音位置偏移了，若不改變臺詞占用的時長就沒關係。臺詞時長根據每個人的情況有所不同，雖然是我在檢查，但進度安排不允許我修改。演出上不重要的小錯誤，不該耗費精力。錄音完成後，電影才能做出來——這是前提。

要用手持秒錶計算臺詞所占的秒數。此時我沒看的原畫有三百張以上，還沒完成的應該不下兩百張。還沒有完成的兩百張原畫裡，我將有臺詞的鏡頭、動作戲中有喘氣、慘叫的鏡頭挑出來，從負責這些鏡頭的原畫師那裡拿來草稿給後期錄音用，這又是個冒險的辦法。只能這樣了。為了聲優念臺詞

時有動作可參考，必須做能理解的最簡單的演出。

總之，確認五百個以上鏡頭中的臺詞時長很費工夫。松尾先生用的秒錶是現在已經不好買的針式秒錶，因為用得太多，針已經彎了。對不起，請讓我把針供起來。

稍早些時候，大概是二月到三月，另外一種非常現實的不安讓我們團隊被陰沉的黑影所籠罩。

工錢，沒發。

已經過了發工資的日子，原畫師們賴以生存的工資還沒有發下來。流言窸窸窣窣，越傳越廣。

「可能只是遲一小會兒發……」

「月工資」不是按月的，遲發在業界是常事。

「我還沒去銀行，不知道發了沒有……」

「嗯？騙人吧？我剛才去銀行了，發了哦。」

這麼說的工作人員也有。最後確認的結果是，有幾位原畫師，還有我、作畫導演、演出等人還是收

到了工資的。這是怎麼回事？難道預算真的見底了？

不能涉及具體的數字，我在這裡稍微講一下工作人員的報酬體系。首先我作為導演，在上任時被告知了「導演費」——導演這部作品的工資，按照預定的製作時間——約十二個月（笑）——分成十二份，每月收到一部分。工資不算可憐。但到了四月，這筆錢應該已經支付完畢了。拖延，我也有不小責任，但是在拖延期間每個月還能得到等額的工資，我真是沒想到。包括後來的重製期間，我拿著一樣的工資直到最後。這是幸福的恩賜，值得感謝製作公司的安排。作畫導演、美術導演的工資我不知道，拿到的應該和我一樣。

有兩種給原畫師和背景繪師支付工資的辦法。一種是單價，就是畫一張背景或原畫支付多少錢這樣非常清楚的計算方式。《藍色恐懼》原畫平均下來一個鏡頭六千日元。少，非常少，就算是錄影帶作

品也不能這麼低。我很久之後才知道這個數，非常後悔將工作交給了認識的原畫師。做動畫不是興趣，是工作。

既然如此，那就做值這個價的內容？這是兩難。要是做出那樣質量的動畫作品，最後會被指指點點，說是偷工減料，我也不想做成那種作品。現狀就成了要「理所當然」做出比現在預算高五六成的質量。

與過去相比，現在的原畫單價沒什麼變化。工資不會隨物價水準變化而變化，大概很好地說明了動畫業界遠離世俗吧。自由職業在哪裡都不會改變吧。

電視動畫一個鏡頭大約三千到三千五百日元吧。最近也出現很多是為了出售錄像帶製作的例子，據說也有單價再高一些的，但大概也就這麼多。錄影帶作品的單價有高有低，雖然不能一概而論，但大概是五千到一萬日元。因為以前沒算過錄影帶作品

每卷的預算，原畫的單價也隨之降低了。即便當下可以被稱作「動畫泡沫期」，但成為泡沫的只有製作出來的動畫作品數，報酬沒有像泡沫經濟一樣上漲。

對電影作品而言，單價範圍在一萬到三萬日元之間。看上去可能不錯，但考慮到現在動畫電影的水準，實際上是最少的。要求製作的內容會耗費不少精力，畫好一個鏡頭經常要一星期。一個鏡頭三萬，一個月畫四個，那麼月工資只有十二萬日元，穿都穿不暖。做動畫又不是修行。接近電影水準的錄影帶作品，確實處於一樣的窘境。認真工作，越是想將內容做好，生活便越被壓迫，所以做錄影帶動畫也不自由。經常聽說有電視動畫的原畫師畫得飛快，賺了不少。當下以角色多線條多陰影的愚蠢設計為主流，這樣想要一個月賺三十萬日元也不簡單。啊，日本動畫。

另一個報酬體系是之前提到過的「專屬」體系。

他們作為一部作品專屬的原畫師，每個月拿約好的固定薪水。薪水夠一般生活用，也可以安心工作。

但是有例外。

不論這個薪資數是否合理，製作期延長一個月的話也要按人數發工資。預計的製作時間會決定原先的預算工資，製作延長就要有額外開支。

更不好的是，我經常看到「專屬」的因為能夠安心拿工資故而悠閒工作，每個月做好的鏡頭數和按張計酬工作的人相比少多了。用一個月的工資除以交上來的鏡頭數，也會有一個鏡頭單價十萬到二十萬的情況出現。這差異對計件工作的人很不公平。

但是拿著這樣的工資，做的也有可能是「值回票價」的鏡頭，因此也不能一概而論。若是詳述，文章長度可能會一發不可收拾，留下次吧。

回到原先的話題。內部工作人員在沒接到任何通知的情況下斷了工資，而且只是一部分人遇到了這樣的情況。實在是不能理解。這種不講理、超常識

的狀況背後，絕對有黑手。就是蛤蜊幹的。

最後工錢還是給了。雖然時間安排確實到頭了，預算也可能有赤字，但財務起初也打算支付。真相總是很簡單，但是動機無法理解。沒工資就沒活路，工作人員提出的請求書正長眠在蛤蜊的抽屜裡。

「對不起，我忘了交出去了。」什麼?!這種情況之後再度重演，蛤蜊又說了一樣的話。

被停發工資的原畫師們在一片抗議聲中圍住蛤蜊。這景象看到不知多少次了。聽著抗議聲，我的鉛筆不知為何動得更順暢了。

「再猛一些!打倒蛤蜊!」

也有「蛤蜊已完」這種說法。他早就完了。

即便如此也不能理解。雖然有製作方的人為蛤蜊說好話：「進度拖延導致預算花光，你們有沒有感到自己的責任啊?」但是為什麼要撒這種立刻會被拆穿的謊呢?

崩壞的進度再加上對工資的不安，苦不堪言的製作還在繼續。

三月中旬那場艱苦的討論會結束後，大概已經過去三個星期了。做好的鏡頭數肯定不下兩百個，加起來可能有將近三百個吧，但是韓國方面做好的中間畫、上色的數量很少。正式攝影前的「攝影檢查」(指將賽璐珞和背景合在一起，確認可以進行攝影，並且已對攝影做出指示。攝影檢查由松尾先生負責)完全可以說是無法進行。現在的速度是即便加速檢查，每週也只能完成十幾個鏡頭。這難道不奇怪嗎?

已經對進入工作狀態的韓國工作室說過要盡快完成，為什麼完成的部分這麼少?確實考慮過只有賽璐珞但沒有背景便無法添加特效——這種情況下原畫無法完成為影像——這類導致無法開始攝影檢查的理由，整理素材、確認交出去的資料當然是製作人

員的工作，負責人是螳螂。後來得知真相，確實是他們怠慢了。管理鏡頭稿都不能讓我們滿意。

雖然做出後期錄音可以用的影像就行，但我也有無論如何都想做好的部分。比如在電影後半部分，有經紀人留美唱歌的片段。這段演出的口型變化在原畫攝影和中間畫攝影中不好分辨。這個鏡頭頗耗鏡頭送給韓國工作室畫中間畫和上色，製作方一如既往沒有交出去。松尾先生催了不知多少次仍沒有回應。後期錄音的時間漸漸逼近，此時，即便是未張，讓作畫導演優先修改，要求製作方先將這個定那個鏡頭現在在哪裡，耗費了不少工夫。但是要確上色的動畫也可以，總之必須要攝影了。

這種時候蛤蜊肯定不會現身。交給他工作時，他會連答兩次「好的，我明白了」這樣的場面話，之後出了工作室幾個小時不回來。這是常事，沒辦法。螳螂等其他幾個小時不回來。這是常事，沒辦法。螳螂先生作為螳蟑，不僅記憶力不好，也沒多少責任感，經常要反

覆求他。況且他正在回收原畫，不在現場。只能再去找老鼠了。哈、哈哈哈哈，輪迴的因果，因果的輪迴，沒有脫身之法。疲憊的我在和老鼠說話的時候經常產生不可思議的既視感。

「我記得之前對你說過一樣的話⋯⋯」「記得之前有過與現在完全相同的情景⋯⋯」

這是「未麻狀態」。剛才說過的話再度重複，再度接受一個星期前的指示。像劇本臺詞一樣爛熟於心的話，在心中不斷無意義重複，浪費著時間。我望向遠方，感到非常彷徨。把我的時間還回來啊！

松尾先生是與製作接觸最頻繁的人，最大的被害者就是他吧。我一開始笑話他是「未麻腦子」，幾次後他的大腦好像也變得不正常了。陷入修羅場的我們左腦也產生了一些混亂，一面生氣地說：「之前肯定說了！」另一面卻產生了「啊？真的說過嗎？」這樣的懷疑。自己說的話是現實中的發言還是夢話，還是在思考中？莫非是記憶混亂？非常打

114

15 如坐針氈（笑）

五月五日，男孩節。

記得不是很清楚，大概是早上十點在錄音室集合。從我住的武藏野到六本木的錄音室非常遠——無論是空間上還是精神上。我和六本木沒有緣分。我在人一點都不多的、早上的六本木，像逃離惡臭般快速前行，到錄音室的時候遲到了十分鐘左右。

啊，未麻啊，你也這麼想過吧？「我不會從登場角色的角度思考問題。」我輕鬆說著這樣的話，現在卻深深體會到了你的感受。可是，我並不想透過這種事體會到你的心情。

「我，已經不知道自己是誰了……」

真的。

擊自信。

我平緩了一會兒呼吸。我被酒和菸侵蝕，在工作中基礎體力非常低下，已經沒有了以前「飛毛腿」的榮譽。

位於六本木的 Aoi Studio。不確定錄音室門口有沒有寫「喜迎《藍色恐懼》工作人員」。我跟著指示牌找錄音室時，發現有許多人聚在一起。我想著「男孩節這個假期還有很多人在工作啊」，卻突然意識到：他們不就是《藍色恐懼》的配音們嘛！對不起，導演遲到了。松尾先生和製片人已經到了。

「お……は……」我連問好的力氣都沒有了。早上好。

蛤蜊當然沒來。為了「樹立形象」，製作擔當應當比任何人都早到。樹立不起來，蛤蜊遲了幾十分鐘才到。他假裝急急忙忙地趕來，半睡不醒的臉上帶著鬍碴，證明自己「真的努力了」。雖然心裡覺得他半睡不醒的感覺是平時的五倍，但是今天我沒有說別人的資本。參與這種條件

不好的電影的後期錄音，我作為導演非常辛苦。請不要讀作「幸苦」。

在我與大家認臉的時候，音響導演三間雅文先生正在錄音室裡問候各位聲優。我在控制室裡斷斷續續地聽到了他的話。

「由於製作進度導致後期錄音延期，給大家添麻煩了，真是對不起……」

對不起，事實如此。

「……雖然如此，本作品並沒有放棄製作……」

啊？這種話都說出來了？越來越辛苦了，百分之一百二十的。太苦了，我要哭出來了。

三間先生在問候結束後來到控制室找我。

「導演，我向各位聲優介紹一下你，請過來吧。」

「請過來吧」？應該是「請過來道歉吧」。像向著斷頭臺前進一般，我和演出松尾先生被帶到了錄音室。突然覺得，走著「在晴空下去往市場的路」的牛也有這樣的心情吧?!諸如此類的自虐式玩笑話

在我的左右腦間不斷來回。

照明精心設計過的錄音室中，充滿著讓我胃痛的空氣。我和松尾先生兩個人站在聲優們面前低下了頭，然後又抬起頭說：

「如三間先生所說，我們對後期錄音也一定要盡心盡力……對了，『後期錄音』是什麼，大家都知道吧？就是『After-recording』的略稱。說到日本人喜歡省略這一國民特質……我們什麼都省略了，連鏡頭內容也是，幾乎都沒上色，真的糟透了

（笑）。」

這種話好意思說出去嗎？

「請大家多加關照。用這種影片讓大家配音，實在是對不起。」我又和松尾先生一起說了一遍「請多關照」。

最讓我羞愧的是，那天接受我們的請求、前來配音的聲優們的臉，我幾乎都沒記住。因為我實在是對不起他們，沒敢抬頭看。除了大家的鞋之外什麼

116

都沒看到。之後松尾先生說：

「『看不到對手的真面目』指的就是這種事哦。」

就是這樣。這一天，我有生以來第一次切身體會到「如坐針氈」的意思。感覺好疼。

真正見到主演岩男潤子小姐、松本梨香小姐也是那天。岩男小姐本人和她姓氏給我的印象完全相反：她真的很小巧玲瓏，還沒到一八四的我的膝蓋高，有一不小心就會踩到的危險——怎麼可能！問候時見到的岩男小姐給我小巧、鞋跟很高的印象。松本小姐是開朗、活潑的人，緩和了第一天的沉重氣氛。感激之情無以言表。

音響導演三間先生開始簡單講解臺本後，問題立刻暴露了出來。與劇本相比，臺詞有很大的變化，臺詞是以我的分鏡爲基礎做的。我在分鏡上寫的字難看，不好分辨，而且缺少許多臺詞，加之工作途中我也有過修改。確實不能看。雖然想在製作中整理出後期錄音臺本用的臺詞，但是有許

多錯誤。不，製作中的部分本身就有很多欠缺，雖然我查改過，但是查改的並沒有出現在後期錄音當天使用的臺本上。有我的疏忽，準備也不充分。我立刻去檢查臺本中缺少的臺詞。

此外，因爲超出時間而應該已經刪除的臺詞此時死灰復燃了。僵屍臺詞啊！我立刻檢查安排表，發現原畫師也畫錯了。我後來進行確認，得知不是原畫師的錯。製作沒有將我哭著哭著刪過的分鏡交給原畫師。那究竟爲什麼要刪？爲什麼要讓我的努力付諸東流？坦白說，這不是蛤蜊的錯，是上一任製作擔當怠慢了。

在錄音當天不可能更改臺本。不僅我的勞動成果一部分成了徒勞，並且以臺本計，時長也增加了。我哭了出來。唉，這樣那樣都是因爲自己沒有檢查臺詞時長，我自己的錯。對的、對的，說到底都是導演的錯。

在陌生錄音室的沉鬱氛圍中，出現各種想都想不

到的錯誤，連補救方法都沒有。我感到口渴，頭皮也開始發麻。

就這樣，後期錄音開始了。

岩男小姐的表演感覺有一些生硬，有些部分拚盡了全力卻不得不重複錄。可能是她想演好未麻的意識太強了。

說起來也許有些奇怪，她的專心和認真讓她更像未麻了。我沒說謊。反覆錄音讓後期錄音的第一天氣氛變得異常沉重，影片的低劣質量更是增強了沉重感，對不起。平時的我會活躍氣氛，但是坐在針氈上的我腳下一片血海，沒有轉來轉去打破沉悶的精力。

第一個重要場景，藍色恐懼。這裡的自然感對影片前半部分而言是要點，在可謂是「安全地帶」的自己房間中，「不必在意他人的無防備感」是必要

的，但未麻或多或少也要有些「外出時的感覺。這點恐怕岩男小姐也意識到了。後來，她評價自己最初的表演說「不應該是這樣」。那種條件下能對作品產生這種感覺，我認為她已經竭盡全力了。《藍色恐懼》對演技的要求大概和現在的動畫有本質上的差別——我認為無法做到。透過「努力」表現出「自然」，這兩者是互相矛盾的向量。

加上演出和作畫情況，我不可能以八九十分為目標，看上去平均能有六十五分左右就可以了。對小錯誤吹毛求疵，讓好的部分失去價值，這樣做就是胡鬧了。雖然是可以達到六十五分的作品，但這並不是導演我的追求。我看重的是「過程」。

在這種情況下，作品評價與作畫、聲優都有關係，只要整體印象好就可以了。我只在值得注意的地方提出要求，我認為這樣做的最後結果很好。基本的部分我什麼都不用說，音響導演三間先生已經

118

提出要求了，不明白的地方會立刻問我。我記得這種時候自己說的只有「好的」「就是這樣」這類話。向聲優們解說角色時，我也獲益匪淺。

影片中有個情節是未麻給母親打電話，拿到令人不安的信後，電話響起。未麻緊張地接起電話，但是在聽到母親的聲音後，緊張感立刻被緩解，她開始說起了方言。其實這裡說的方言和畫分鏡時寫的完全不同。

未麻的方言最初是博多話。我在後期錄音當天聽到臺詞變了，吃了一驚，後來得知這是三間先生的指示，讓岩男小姐說她熟悉的出生地——大分縣的方言。雖然改變方言無所謂，但是我非常擔心時長不合。

說主人公的出生地是哪裡都無所謂，這有點隨便。劇本中，未麻說的是九州地區方言。我對未麻的印象是，她更像出身於日本北部而非南部，方言

和標準語要有明顯區別，聽上去要好聽。這就是寫劇本時的要求。曾經考慮過用我非常熟悉的北海道方言，但是那和內地的區別不明顯。

我在分鏡裡寫了半吊子的九州方言，但是由於福岡出身的、熟知博多方言的森田先生大力請求，聽了他對博多方言的熱情講解，我將臺詞改成了博多方言。結果，最後用的是大分縣方言。森田先生，真對不起。

留美的聲音從一開始就沒有違和感，後期錄音時實在太沒有違和感了，讓我產生了「就該是這樣的聲音」的感覺。我意識到松本小姐的聲音實在是完美得可怕，她演繹的留美非常真實，也很有魅力——不如說是魅惑力，甚至讓我感到這像是留美與生俱來的特質。

之後在銀座辦活動時，我和吉田理保子聊天提到了優秀的聲優表演，她說聲優要「藏在畫面裡」。

嗯，絕對不能出現在畫面上。

還有，在大阪舉辦活動時，休息室裡，我和松本梨香小姐、岩男潤子小姐聊天，也提到了這方面話題。岩男小姐明確地說出了「留美就在眼前」這樣的話。

「我看著旁邊的梨香念臺詞，感覺留美就在眼前。我想留美的眼裡有沒有看到未麻啊……」

「留美就在眼前」是誇配音很好，臺詞裡隱藏著共性，配音就像在說謊。」

現實感，對，重要的就是現實感。松本小姐針對角色的立場說了這樣的話：

「配男性角色時也是這樣，雖然我配過不少與自己相差很遠的角色，但如果不增強自己與角色間的

畫畫也一樣。與移情不同，作品中還應該有一些客觀的東西。

「不把自己有感觸的東西在畫裡表現出來，就只有無趣的客觀描寫，這樣的作品才缺乏現實感。」

和配音留美的松本小姐一樣，聽到聲音就讓我感到安心的人，應該是給田所配音的辻親八先生。田所長時間混跡於業界，話裡常帶輕蔑意味，但他也飽嘗業界辛酸，是個「只有豐富經驗、明白如何做漂亮的表面文章」的角色。辻先生配音的感覺非常相符。事務所場景的鏡頭裡，這兩人的對話值得一聽，這一段是最能體現辻先生本人的。

休息的時候，演出松尾先生對我說：

「今先生，看到了嗎？田所在哦。」

「啊？」

我下意識地確認。真像，確實像。雖然臉不像，但是看上去給人的印象和站姿確實和田所相似。注意到這件事情是在配音的第二天。因此，我們在錄音第一天沒有看到配音員的臉，卻能夠分辨誰配了哪個角色（笑）。

這不是值得（笑）的事情吧？

16 ……再多些慘叫！

看過電影的讀者應該明白，在這部作品中，未麻的喘息和慘叫聲非常多，例如在強暴戲和動作戲中有「哈啊、哈啊、哈啊」「啊──」「不要啊──」「救救我！」等臺詞──只是看臺本會覺得這好像是部愚蠢的動畫。

雖然這些鏡頭對作品而言十分必要，我飽含自信與誠意做出了它們，可是到錄音的時候實在是非常棘手。岩男小姐的慘叫和喘息，以極大音量充滿了整個錄音室，而且排練和重錄時，同樣的臺詞要重複許多遍，還要控制氣息持續不斷慘叫。從大量鏡頭中挑出來只錄慘叫聲是不可能的，重錄只能從頭開始。

簡直和強暴戲中的未麻一樣。過分、太過分了。

誰的錯？我的錯啊，都明白。

曾經有看過成品的女性質問我：

「你把女性的人權置於何地?!」

「我關心著社會上的所有女性。」我吐了一口煙。

「這是將女性視作物品、蔑視女性的動畫。至少想一想這會對孩子們造成怎樣的影響啊！」

「小看動畫不也是個問題嗎？動畫又不是只給小孩子看的。」噗的一口煙。

「你有沒有意識到這種直白的性和暴力描寫，會助長現實犯罪行為啊？」

「不管看沒看，該犯罪的人還會去犯罪，不犯罪的人還是不會去犯罪。」噗噗──

「你不知道現實裡確實有因為下流的影片而引發犯罪的例子嗎？」

「不也有用球棒殺人的例子嗎？那就把球棒都銷毀吧？但這麼做也實在太沒腦子了吧。」呼──一口煙。

對白整理如上。怎麼樣？

作品的後半部分，未麻被內田襲擊的場景中，岩男小姐慘叫不止。那時這個鏡頭的影像還不是很清楚，都是粗糙的原畫。尤其是未麻演出部分不清楚的鏡頭特別多，岩男小姐覺得這最難配音了。完成後的影片中，有作畫和聲音完全不合拍的鏡頭……我的心也在慘叫。還有，為什麼未麻裸體的鏡頭特別多啊？學習流行動畫的三大特色：美少女、性描寫和暴力。但我覺得是不是有些太過了？不、不，既然做了，超出一般範圍才是個性。不知多少是眞心話。

很遺憾，我不記得錄音的第二天和第一天有多大區別，但是在五月八日後期錄音的第二天，我覺得自己或多或少有些安心。當然是基本按照故事的發展來配音，第二天主要爲後半部分鏡頭配音。

有些情景讓我印象深刻。在碼頭拍電視劇的鏡頭出現了兩次，這兩次的構圖設計完全相同，只是天氣不同。我印象深刻的是第二次的晴天鏡頭。未麻的表演失誤被混在圍觀者裡、穿著警備員衣服的內田看到了。第七四四號鏡頭，回應前輩落合惠理「你怎麼念臺詞呢，像在說夢話一樣」的抱怨，未麻說了一句「對不起」。

我在錄音室裡看到了和顯示螢幕中完全相同的情景。配音有些生硬的岩男小姐在配這段時也有失誤，向出演惠理的篠原惠美小姐說「對不起」，這種雙重構造正是《藍色恐懼》。

但是，現實中的那句「對不起」非常自然非常好，沒能在影片中出現實在是太遺憾了。岩男小姐也注意到了。我之後問她時，她說「想要的就是那種感覺」。

我對最後一段劇情中的未麻也有深刻印象。聽到去留美住的精神病院探訪的未麻的配音時，我有些

▲被刪掉的第一○七二至一○七四號鏡頭的分鏡。只是三個鏡頭就占了二十五秒，不僅在縮短時間上立了大功，現在也認爲還是去掉更好。實際上是在構圖設計和原畫繪製結束後才去掉的，我對負責這幾個鏡頭的原畫師做了不可原諒的事。欸嘿。

驚訝。

「我明白自己已經不會再見到她了……但是多虧她，才有了現在的我……」

岩男小姐演出了成為大人的未麻。我很意外。

其實這些臺詞並沒有出現在劇本裡，留美被卡車撞死是我自己加上的。最初的腳本階段開始就有各種意見，雖然最終結果是「交給導演」，但是我自己不明白的地方也有許多，於是一邊畫分鏡一邊思考。到最後，我辛辛苦苦畫了一千個鏡頭。比起考慮讓觀眾看到什麼內容，我更希望是個「有回報」的故事。

如果讓留美扮演的假想未麻——不用說，就是過去的未麻——死了，故事會有一種「抹殺過去」的感覺。不應該這樣。未麻沒有抹殺過去，而是只能接受過去。雖然救了即將被卡車撞上的留美這樣的行為有些不合理，但是能很好地解釋未麻向前邁步這一超出理解的無意識動作。總之，我不想讓留美

死掉。

雖然我確實認為最後的劇情和臺詞都留下值得深思的內容再結束比較好，但是也想在影片最後安慰一下觀眾，不想留下恐怖的印象。

還有，在完成的影片中，真正的未麻和假想未麻（留美）對決後，立刻進到了最後一段劇情，但是在原先的分鏡鏡中有這樣一小段內容：

慶祝未麻獲得電影節新人獎的派對會場。

作為主角的未麻沒有現身，經紀人矢田（帶領著只剩麗和雪子兩人的CHAM的眼鏡男）被主辦方責罵，無可奈何地抬著頭嘆息……

「你究竟去哪裡了啊，未麻！」

這段因為時間限制去掉了。我安排「電影節新人獎獲獎」是為了讓觀眾有事件發生後並沒有過很久——最長也就一年吧——的感覺。

但是去掉後，最後一段劇情便不知是過了多久才發生的。知道刪過劇情的我看到岩男小姐演繹的

124

「成了大人的未麻」，感到很驚訝。

感覺就像是過了四五年吧。我也迅速地改變了思考方式。「成了大人的未麻」沒有任何問題，而且更、好、了。沒有說明時間如何經過，越發令人浮想聯翩，我非常喜歡。

而且，護士有句臺詞「騙人的吧？霧越未麻怎麼可能會來這種地方？」，既沒有說明未麻獲得了電影節新人獎，也沒有說明未麻是哪種程度的名人。沒有明確表現出來，這不是更好嗎？多虧岩男小姐的表演和刪去的鏡頭中沒有表現的內容，結尾變得更好了。

一直在說後期錄音，差點忘記了此時已經是五月八日了。三月中旬的討論會上得出的「四月做好影像」一事還是過去了，而且——如同我多次提到的——作品此時只有素材。

通常情況下，錄影帶作品會在後期錄音完成一週到十天後進行拷貝，但我們還沒有能夠拷貝完成的膠

片。

我們目前準備好的只有畫，真正的修羅場從此開始。現在該輪到我慘叫了。

17 不響的電話

後期錄音結束了，我們工作人員開始為了讓準備好的鏡頭能夠攝影，沒日沒夜地工作著。不僅在四月理應將膠片做好這一進度已經延誤，我記得能夠上色、攝影的鏡頭只有不到三分之一。構圖設計檢查還沒有結束，原畫以每天兩到三個鏡頭的速度完成。不斷反覆討論進度，也沒能讓即便一個新的工作人員加入製作——根本不可能有。這比減輕壓力和減少原畫張數更令人無奈。

事件就發生在此時。

第一個注意到情況的是我。回憶起來，我的妻子

曾經說過「我給你們工作室打電話，一直在通話中」，我覺得「這不可能啊」。但是，不對，這肯定有原因。

在謎團與可疑之處背後的黑影，果然是蛤蜊。

先不說蛤蜊能不能派上用場，他每天都來工作室，也經常在製作組擔當的座位上坐著。接電話、聯絡原畫師當然是製作組的工作，所以蛤蜊打電話這事沒什麼好值得懷疑，作為工作室的風景也沒有違和感。

但是——

不管是否情願去做，託製作組去做的事有很多。

將特定的鏡頭拿來、聯絡某人之類的繁雜事情雖然很多，但是我讓蛤蜊去辦事的時候，他一定在打電話。還有，我去洗手間的時候，看到的蛤蜊經常可以說是「絕對」在打。至今為止，「蛤蜊」與「電話」間的關聯導致我看到電話就會想起他，可以說他讓我對電話有了一無是處的感覺。為什麼我的印象這麼深刻呢？

蛤蜊拿起話筒後，在耳邊放著，一句話都不說。

經常看到此番光景的我，腦海裡閃過了恐怖的想像。如果他破天荒地起身去看製作組座位旁的分鏡……我忽然對這樣的蛤蜊產生了懷疑。過了五分鐘左右吧，他陷在椅子裡，電話放在耳邊，坐姿一點都沒有變，背影像被固定住了。

如我所想。果然一句話都不說。難道這人……？

我背後一陣寒意。是的，我坐在空調出風口附近。

不、不、不是這個原因。

「……難道他果然一直是這樣？」

在附近的炸豬排店吃飯時，我提到了這件事情。演出松尾先生皺著眉抬起了頭。當然，他沒有立刻相信，我也沒有關鍵證據。但是考慮到蛤蜊至今的行為，這不是不可能。

「我覺得自己的判斷大概沒錯……松尾先生也去觀察看看？」

「……雖然我覺得不是那樣。」

我的胃裡塞滿了炸豬排，還有蛤蜊帶來的不安。

「今先生，果然就是那樣。」

幾天後，松尾先生對我說，毫不掩飾他的驚訝，但是聲音不知為何很小。

「對吧？」

我也低聲回答。此時我已經確認了這一事實，但松尾先生不可思議地和我想到了同一個驗證方法：對正在打電話的蛤蜊說話。

有常識的大人在打電話時，無論有多急的事，都會讓來找的對方寫下來並比畫動作，會有很大反應。但是，這次的對手是蛤蜊——超出常識的生物。

「蛤蜊先生。」

「啊，什麼事情？」

蛤蜊放下話筒，立刻回應道。他對話筒沒有任何

不捨。

啊，我還指望著他能有點正常反應，反正連打電話都是裝的。

就是這樣的。蛤蜊總是在自己的座位上和不存在的人打漫長的電話，有時一打兩個小時——我沒撒謊。

我們陷入了絕望。「在工作室當絆腳石、工作偷懶是沒辦法」這樣想著的我，無限地展開了想像力的翅膀，想一窺蛤蜊黑洞般不可思議的內心，卻發現根本不該去窺視——希望之光都被黑洞吸進去了。

蛤蜊對著不通的電話在聽什麼呢？可能是木星傳來的電波。

雖然按照決定，進度會議比以前頻繁了，但是討論不是在我們所在的三樓，而是在二樓的製作室。

在這裡的討論會，不用說製作部的蛤蜊、螳螂、製片人也會參加一起討論具體對策。

我們討論各種縮短時間的方案，首先是單純地繼續刪減鏡頭。後期錄音後又去掉了近十分之一的鏡頭吧，到現在為止已經刪了不少，但是不該刪的也因為趕進度刪掉了。感覺像《小拳王》，不斷減重再減重，最後喝瀉藥，就有了那樣的結果。剩下來的渣滓？真是不好意思。

還有就是換掉進度非常遲緩的原畫師。換掉之後也沒有新的原畫，只能讓剩下的極少人員去畫。

雖然剩餘日數並不明確，依據各原畫師至今為止的速度和作畫內容考慮他們可能的工作量，發現有無論如何都不可能趕上進度的人。現在已經減少手上鏡頭多的原畫師的工作量了，讓有空閒的人四處幫忙，已經快到極限了。更糟的是，最明顯趕不上進度的兩個人是本田師父和松原皮耶爾。

我託付給這些厲害的原畫師的是作為「看點」的鏡頭，恐怕沒有人能替代他們，而且身為業界紅人的他們還有其他工作。為此，我們提出了「保險」的對策。

對策——製片人提出的對策實際上是走高空鋼索：讓他們繼續工作，如果時間趕不上，就讓其他人畫完全一樣的鏡頭。

「但是，拜託本田先生和松原先生的鏡頭很難哦，讓誰替他們畫呢？」我率直地提出了疑問。

「呀，又不可能有能替代他們的原畫師，質量肯定會下降，沒辦法，但是沒有鏡頭不行啊。最差的情況，我考慮過在影片完成後，再將他們做的替進去……這裡有一個……」

韓國原畫師。確實，沒有鏡頭就成不了影片，保險起見想出的對策就是將他們的鏡頭同時交給韓國原畫師。在這裡說可能有些失敬，韓國的上色和原畫恐怕和《藍色恐懼》不是同一個水準。沒辦法，只能將本田先生和松原先生的先空著，在有「保險」的情況下等待著。

也是在這個時候，我們聽到說電影完成的最後期

限是加拿大的電影節前。

「什麼啊，那個加拿大的電影節？什麼時候定下來的啊？聽都沒聽過，真是的。」

工作現場的不滿此起彼伏。雖然之後在那個電影節上獲得了最高獎項，並以此為契機受到關注，但是在此時只是添麻煩。但是，最添麻煩的可能是我們這些必須一次次更改已經延誤的進度預定的人吧。對不起。

記得大概是五月中旬，到了此時，還沒有看到用數位技術做好的鏡頭。之前曾經提到過這件事，雖然要按松尾先生的意見安排製作，但是松尾先生的這些辛苦全都消失在了蛤蜊的黑洞裡。製作方可能不打算提供這方面的預算，以「已經沒時間做了」這種我聽膩了的理由來做擋箭牌，想找些替代方案。

但是讓我驚訝的是，在關於這些鏡頭的善後討論會上，有說「那是什麼？《藍色恐懼》裡有這樣的

鏡頭？」的人。那是誰呢？是Madhouse的社長。為什麼社長也就是製片人不知道這件事？

以此為契機，應該能增加數位處理的工作人員吧？預算已經超了這麼多，經理恐怕也很痛苦。真的真的很對不起。

變成白費工夫的還有別的。我很久前好不容易畫好的背景原圖，其實一直在製作部架子上放著，而且不是一兩張。這些圖本應已經交給畫背景的人，它們的閒置使工作時間增長，還降低了背景質量。

長時間的討論使我面前的菸灰缸裡菸頭越來越多，我的壓力越來越大，我喜歡抽的卡賓超柔型不知道空了多少盒。有一次，在討論的間隙，我站了起來，那時恐怕正在和蛤蜊爭論他杜撰管理過程的事，一起討論的松尾先生看見我站起來，認真地問：

「今先生是打算去取拖鞋嗎？」

在其他人眼中，我可能對蛤蜊忍無可忍了。事實上，那時候我只是因為菸抽完了，去取菸而已。

但是，這種討論會上的難題算是簡單的。史上最厲害的敵人正一言不發地就在背後。說是攻破了最後一道防線也不過分。

應該是五月中旬的時候，濱洲先生非常嚴肅地說出了實情：「我的手疼得動不了了。」

作畫導演濱洲英喜先生的腱鞘炎。

遺言。

那時應該已經非常非常疼了，但是話不多的濱洲先生忍著劇痛，不告訴任何人，作為作畫導演默默地畫著數量超出想像的畫，終於到達了極限。

濱洲先生說他早上起來之後發現手動不了了，就算泡在熱水裡也還是動不了。

我聽說過，他因為腱鞘炎而不能工作不是第一次。之前擔任《深海的童話》作畫導演時，遇到過更嚴苛的情況，他一天修改的原畫張數堪稱天文數字，導致他的手非常非常疼。

腱鞘炎沒法根治，除了不用手沒有更好的恢復方法。但是要靠畫畫來維生，讓手休息就相當於無法繼續生活，沒有比不能工作更嚴苛的事情了。

雖然濱洲先生在短暫恢復後重新投入了工作，但由於《藍色恐懼》這段時間的大量工作導致腱鞘炎復發，我認為自己應該負很大的責任。然而，沒有人能替代作畫導演。

「我將他騙到了這裡工作，但是沒告訴他工作這麼多……」

「確實如此。《藍色恐懼》不是最後的工作。為了濱洲先生以後的工作生涯，必須要避開致命的無理請求。作畫導演要畫主要角色，尤其是未麻和CHAM的另外兩人。作畫導演要將引人注目的角色放在中心位置，讓其更引人注目。在繁雜的重繪工作中，包括我在內的人們雖然可以在自己的工作結束後，幫助原畫師繼續畫，但是每個人手上分配



的工作根本沒完沒了。濱洲先生說：

「如果能知道在進度上什麼時候工作最多，應該會有用。」在坦白病情之前，他似乎就曾因為強烈的疼痛打過止痛劑了。打止痛劑會有兩三天無法工作，如果知道什麼時候工作最多，就能錯開那段時間了。

我該怎麼辦？出於人道考慮說「就去打止痛劑吧」不僅會讓他產生顧慮，而且理性地一想，如果相信製作組給出的進度表，根本不知道什麼時候工作最多——因為大量工作要持續一個月以上……最後只能由我來減輕他的工作負擔，接著騙他將作畫導演一職幹到最後。將作品質量與他的工作生涯放在秤上衡量這種事情，我幹不出來。他身為作畫導演，工作到最後連鉛筆都握不住，只能用手帕將鉛筆包在手裡。

我非常喜歡濱洲先生的畫，低熱度且非常精準。

「低熱度」這種說法雖然我經常用，但是大家可能

不好理解。

遍布大街小巷的動畫、漫畫的畫讓人感覺「熱度」很高，這類畫雖然可能有某種魄力，但是我不喜歡。無論怎樣讓我接受，我都不會喜歡。具體說這種「高熱度」的畫，對了，比如那一長串名為《少年×××》的雜誌……算了，我不說了。

所謂「低熱度」與其說是溫度低，可能不如說是沉穩地表現角色」。對我來說，這種表現方法非常好，「低熱度」和「沒有熱情」「沒有魄力」以及「冷淡」不同。我認為自己的畫和分鏡都是低熱度的。濱洲先生的畫乾淨漂亮得讓人感到羞愧。他的線條規規整整，但由於腱鞘炎惡化，失去了鋒利感。雖然要做成動畫的畫一點問題都沒有，但是沒有人比他自己更難過。僅是看到一部分畫的我，眼淚都要出來了。

這個比喻可能不恰當，但我的腦海中浮現出《小拳王》的一個場景：

得了拳擊幻想症的卡洛斯‧李維拉以近似廢人的樣子去拜訪矢吹丈。面對回憶起過去、對著丈打出一記直拳的卡洛斯，丈一邊流淚一邊說：

「那剃刀般鋒利的直拳……現在已經成這樣了……」最近，我和濱洲先生透過電話。他的手恢復得很好，重新開始工作了，但即便如此也經常因為手痛而需要時不時休息。真的非常、非常對不起。

就這樣出現了因為製作《藍色恐懼》而受傷的人。在那年的二月還是三月，也正是作畫導演開始忙碌的時候，濱洲先生的父親去世了。那時候進度還沒有安排好，安心悼念故人的時間是有的，但是工作就是工作。責任感很強的濱洲先生不知在東京和故鄉熊本間往返了多少次，我感到非常難過。對他父親的離世，我表示沉痛哀悼。

但是，為什麼不幸總是一起來呢？

18 戰火紛飛中

作畫導演濱洲先生一邊與堆積在架子上的分鏡袋、固守在右手的強敵——腱鞘炎戰鬥，一邊迎來了地獄般的六月。我邊與睡眠不足戰鬥，邊檢查原畫和剩下的構圖設計。

這時我每天的生活模式是在家度過白天，起來後只喝杯咖啡就立刻去工作室，通宵工作到早上六七點再回家睡覺，沒有私生活。非常對不起我的妻子，對不起。

但是想想孩子似的作品，這種生活就不僅不痛苦，也不辛苦了。只是如果一直徹夜蠻幹，可能會一時得到自我滿足、成就感，以及對他人故作姿態的「藉口」，但是身體最後會垮掉。不戰鬥到最後就沒有意義了，至少導演要在現場待到最後。製作

132

動畫要有爲動畫而留的基礎體力。

不能管理自我的導演，恐怕也管不了作品。這是我的觀點。觀念必須付諸實踐，但是保持這種工作節奏，無法消除的疲勞和意識不到的壓力一天天累積。我當然沒有休息日，就算有也會影響精神狀態：就算是休息也沒有休息的心思，工作才有趣。

恐怕從三月開始到七月影片完成之間，我一天都沒休息。腦海裡突然出現了「過勞死」這個詞（笑）。不，這不是可以（笑）的事情。

早上回家時我也曾坐電車坐過站，記憶中最遠到過立川。爲不了解中央線的人進行一番小小的說明：從工作室所在的阿佐谷開始，下行方向的車站分別是荻窪、西荻窪、吉祥寺、三鷹以及我家所在的武藏境。加上步行時間，我上下班單程大約要四十分鐘。可能比在東京都心上班的白領們幸運一點。我越過了武藏境、東小金井、武藏小金井、國分寺、西國分寺、國立，然後到了立川。因爲那是

終點到立川的車，所以在那裡停下了，糟一點的話我可能會一直坐到山梨縣。也有只坐過一兩站的時候，那都是小兒科了。

從車站到我家要走大約七八分鐘。原本是在天還沒亮的時候回家，後來漸漸拖到日懸當空才回家。在離家還有大約二百步時，突然失去意識了。等回過來神來，我已經走了二三十步了。

真是讓我胸口一緊。

這發生過好幾次。剛開始覺得「是一邊走一邊睡著了吧」一笑了之，但是連著幾天在走路時失去意識就非常危險了。雖然這條路上沒什麼過往車輛，但危險不僅在於被車撞到。到影片完成爲止，無論如何我都要保證自身安全。但是，失去意識的時間一天天在增多，而且一邊走路一邊做夢。終於，發生了可怕的事情。恍若夢中的我，正走著突然感到了全身的衝擊。

咚！

一瞬間不知道發生了什麼事。原來，我撞進別人家的樹叢裡了，姿勢非常誇張，半個身子都埋進去了。人類雖不可思議，但是在這種事態中必須迅速思考。我的腦海中開始以非常快的速度重複「啊，會被附近的居民嘲笑的」，就像用空調時的電錶一樣不斷轉啊轉。

雖然沒有更糟的醜態了，但是我確實累成了那樣。雖然想過在工作室睡一會兒可能會好轉，但是在工作場合睡覺會讓注意力不再一直集中，分不清生活狀態最後導致效率低下。雖然這麼說，到修羅場的時候，工作室地板還是會成為我的東西。

只要到了家，無論是什麼時間我都會喝啤酒。我喜歡惠比壽啤酒，但不是一次一瓶。我不是為了喝醉，而是為了睡著。

喝三分之一左右我就會進入睡眠，有一兩次醒來後發現自己還保持著在客廳喝酒的姿勢。電視機還開著，放著娛樂節目，我又一次感到了倦怠。

之前提到過我在修羅場期間增加了在工作室睡覺的次數。雖然是在地板上睡，但是不能直接在地板上躺倒，得有東西墊著。五月到七月初時，天氣還熱，不能用睡袋，便用了氣墊床。氣墊床套裝，附帶腳踩式充氣泵，應該是露營用品，加起來不到兩千日元。

將舒服得超乎想像的氣墊床鋪在地板上，躺在上面，半裸的大姐姐以各種姿勢在我身上塗抹乳液，將我帶到快樂的彼岸——如果是真事的話怎麼辦啊？

吃完飯後，如果要小睡，我大概會睡兩到三小時吧。躺在桌子下面睡覺遠遠不能快速入眠，但還是比睡不著好一點。

為了過這種生活，我的衣服必須是化纖製品。化學纖維真棒，不會起皺的材質就是好。睡醒後如果

穿著皺巴巴的衣服繼續工作，不僅心情會不好，還會有種悲壯感。

我對衣服不是特別講究，和時尚什麼的更是無緣，但至少不能讓衣服給他人帶去不快，因為不知道什麼時候就會和人第一次見面交流。何況對周圍的人而言，展示自己的破舊衣服絕對不是「我在努力」的證明，我認為至少要穿著得體。

記得那時吃的飯也很簡單。經常吃麵食，工作後半期是義大利麵和拉麵。慢性睡眠不足的狀態下，最大的敵人是飽腹感。在較冷的環境中工作可以提高效率和集中注意力，稍微餓著肚子的時候工作狀態更好。也許只有我是這樣。這種時候我會連飯都不想吃，繼續工作。要是忍不住吃了很多飯，會被睡魔附體，工作動力和能力都會變得很弱。這樣容易陷入不良循環。

因此，到了修羅場時期，我會少量多餐。時間、體力不足時，我也減少了外出吃飯的次數，便利店的三明治和飯團成了我的每日菜單，工作桌同時也是我的餐桌。有時也將妻子做好的便當分好幾次吃，非常美味，謝謝。

因為到目前為止的戰記沒有提過，我寫一些我們製作團隊吃飯和娛樂的事吧。

在製作現場變成修羅場之前，我們去吃晚飯的時候算是悠閒。是的，那時候還能稱作是「吃飯」，修羅場時期是「進食」。

一起去吃飯的大約有四五人。剛到工作室的時候，我們以「探索阿佐谷」為名去了各種各樣的店。從工作室附近開始，到步行十分鐘左右的JR車站前、車站另一邊，我們轉來轉去，找吃飯的地方。

我們有段時間常去JR阿佐谷站附近的一家意大利料理店，因為那裡有限時特價活動，一瓶葡萄酒只要五百日元。

我和「溫泉組長」勝一先生是特別愛喝酒的，其

他工作人員也不討厭。工作間隙中出來吃飯，「葡萄酒一瓶五百日元」的活動絕對不能默默放過。無論怎麼說「絕對不能放過」，不用說我們都會撿便宜的喝。酒的味道在價格之上，無論是白葡萄酒還是紅葡萄酒，性價比都很高。到最後，我們將十種酒全部美美地喝過了。四到五人去吃飯，點義大利麵套餐，再點兩瓶酒——也有一次喝光四瓶的時候。即便如此也還要回到工作室工作。發紅的臉藏不住。

但是一個人喝光一瓶酒，可稱不上是去吃飯了，說是去喝酒才對。去在飯點喝啤酒和葡萄酒也不奇怪的定食屋，進店第一句話總是「來兩杯啤酒」。

列舉一下我還記得的喜歡的店，有中杉路邊的牛排店、拳骨拉麵、西式居酒屋、小路進去一點的天婦羅店、車站附近味道清淡的鰻魚店、青梅街道邊的烤肉店。雖然想著每的手作烏龍麵、車站另一邊週騰出一次時間好好地吃一頓貴的飯，但是隨著工

作日漸繁忙，用錢的機會也大幅減少，有時除了吃飯和喝酒都找不到花錢的地方。

《藍色恐懼》製作到了後半的時候，能去的店也被限制，總是去忘了名字的西餐廳、Denny's、炸豬排店。最後的最後，迷你島成了最常去的店。迎來真正的修羅場的時候，吃到了Madhouse社長丸山先生親手做的消夜。我們工作到早上，正想著樓下為何有一股香味時，滿面笑容的社長帶著各種美食來了。那時在場的工作人員都享受到了美味。

丸山先生所在的二樓經常傳出來不像動畫公司該有的香味。雖然無論哪家公司都可能有簡單的廚房，但是能做天婦羅這類油炸食品的應該非常少。

製作期間，雖然去了各種餐廳，但去得最多的還是車站前賣蕎麥麵和酒的「福壽庵」吧。當然不是為了在早上四點去吃飯。這家店營業到早上五點，

136

回家前剛好還能喝一杯，我們這些夜行性人類非常感謝。我們在那裡不只是喝酒，也為了《藍色恐懼》的製作，討論善後、疏導製作人員間的想法。也有討論過頭的時候。

在迎來修羅場前寒氣未消的時候，這家被統稱為「蕎麥麵店」的地方好像發生過以下這樣的事情。

之前提到過，在一九九六年年底我有幾天一直在睡覺。雖然在製作期間身體總體還算健康，但我因為又一次無法忍耐的劇烈腹痛而休息了幾天。因為實在是太痛，我不得不提前下班，坐計程車回家。

事情就發生在那個深夜。

「溫泉組長」勝一先生和「師父」本田先生在那家蕎麥麵店喝酒，恐怕是聊工作和同事的八卦聊得天花亂墜。那時，他們的桌子旁有個熟人經過，那個男人個子很高，穿著灰色外套，肩上背著黑色大包。

「啊？今敏先生？」

雖然勝一先生那麼覺得，但是那人恐怕只是和我相似吧。絕對不是我。同一時刻，吞了胃藥後的我正在武藏境的家中做夢。做夢……工作時期的我做的夢也都和工作相關。即便是在忙碌期，夢裡也出現過在蕎麥麵店喝酒的場景。我在夢中想著「我想去那裡……」這種強烈願望，無論是誰都不能阻止……快活地喝著酒這一幻想……如果我的幻想開始擅自行動，去了蕎麥麵店……可能是我的幻想變成了現實？

蕎麥麵店在建築物的二樓，據說那個像我的男人出了店門向左走了。但是，那裡沒有出口。

那個像我的男人啊，找到出口了嗎？

那時的我還沒有找到自己的出口。

19 BG a gogo

大概是迎來六月的時候吧，某天，背景全部完成了。我沒有特別驚訝。經過討論而安排好的工作完成了，這值得高興，應該高興才對。但是，交上來的東西裡有我不記得自己安排好的工作內容，這比聽說自己的鬼故事還要恐怖。

關於這件事的真相之後再詳述，在此寫一下至今為止沒有提到太多的、支撐著作品世界的美術與背景相關的事情。在現場通常將背景稱呼為「BG」，就是 background。

就像作畫有作畫導演，背景也有美術導演。我們《藍色恐懼》的美術導演是池信孝先生，他當時確實比我小一歲，不，現在也是。很久以前提到過，池先生的這份工作是由第一次見面的製片

人找到的。

他不了解這份工作就參與了製作，但我認為結果非常好。我只聽說過他擅長畫現實風格的畫並因此廣受好評。所謂「現實風格」有千差萬別的解釋，有各種各樣的曲折。

就像角色設計要做設定表和色彩指定表，背景要做被稱為「美術板」的東西。美術導演畫的被稱為「背景示例」，負責各場景的背景畫師以此為藍本進行工作，所以背景畫師不可能摻入自己的風格。角色在每個場景中的色彩指定也要照它來設計。

美術板是決定作品「色彩」的重要工序。我特意為色彩這個詞加上引號，雖然不是所有都由顏色決定，但是畫面、場景中的作品氛圍、角色心情等各種意義上的「色彩」都由美術板來決定。背景占的畫面面積比賽璐珞多，需要在背景中表現的內容也多。背景和賽璐珞一樣，也是「表演」的一部分。

作品最重要的背景，是在全片中登場次數較多的未麻房間，因此最早畫好美術板的也是這裡。但是有些事難辦極了，首先，簡而言之就是無法決定顏色。

剛開始我沒有提出特別要求，池先生只要按我畫好的房間設定去畫就行了，但無論是誰都要考慮的、可以說平淡無奇卻不知「如何是好」的第一個內容來了：「女孩子的房間＝粉紅色」。雖然可能容易理解，但是這種想法怎麼都是「大叔眼中的年輕女孩」。我是個完美的大叔，如果不「打算成為未麻」就沒有辦法畫出「像樣的房間」，哦呵呵。

因此，在畫最初的美術板時我參考了許多攝影集並討論，討論某個年輕女孩如何生活之類的。這方面內容我在設定階段已經爛熟於心，但如果不向繪製它的人說明就沒有意義了。

「白熾燈的黃光」是藍色恐懼中的關鍵顏色，但

單單黃色就有很多種，白熾燈也各有不同。在畫小物件的時候要畫它們本身的顏色，它們的顏色受白熾燈的影響有多少，變化幅度也很廣。可能有些失禮，但池先生大概和我一樣，也沒有見過多少女孩子的房間吧。動畫業界既缺女孩子，業內人士也沒機會認識外面的女孩，覥觍的人也多……扯遠了。

我記得藍色恐懼這場景畫好的美術板版本最多。最基本的「白熾燈開著時」到決定為止就畫了好幾張，還有其他情況例如「電燈關閉時」、「早上」、「廚房一側」、「公寓外觀」、「房間中看到的街道景色」等。

一遍遍重畫讓畫師和畫的精神都被奪走了。美術導演彷彿在迷宮中迷了路，交上了焦點不對的畫。重畫使他走上了彎路。為了避免誤解，我先說明一下：並不是他交上了不好的畫，而是他的畫與我的設想無法協調。如果將重做成果放在正式部分使用，觀眾可能不會有違和感，但不管怎麼說藍色恐

懂是作品的另一個主角，於是我又狠心地要求了重畫。

一直畫著無法定稿的藍色恐懼。一方面畫師的狀態在變差，另一方面其他部分也已經開始著手推進，但無論如何藍色恐懼始終無法定稿。我後來問池先生當時的狀況，他說「完全搞不懂」，因此實在是沒有辦法，有種就算打一拳也不會反彈的感覺。我那時可能也到了極限，正在考慮在完成的美術板裡選時，池先生給了我改到第十幾版的美術板。

「啊，就是它了。」

決定的時候很簡單。不明白為什麼至今都沒有畫出來，那個房間看上去非常「普通」。這正是「藍色恐懼」。這一點是最難的吧。

就這樣，藍色恐懼在難產的最後關頭完成了，按它的顏色決定了房間中未麻、小物品的顏色。這裡又產生了其他問題。

在賽璐珞動畫中，背景與賽璐珞是分開處理的，簡單地說就是鏡頭中移動的物品必須用賽璐珞。這種處理在構圖設計階段就決定了，通常稱作「賽璐珞劃定」。

根據鏡頭還有種方法是將所有東西都用賽璐珞呈現，但是如果過多使用，畫面看上去會很亂、太過平滑。一般會將不移動的和需要質感處理的部分作為背景。

畫背景用的是廣告顏料這種非常原始又便宜的畫材。看看動畫就明白了，移動的透明賽璐珞上按邊界線上好色的部分，與用筆畫的背景或 BOOK 有極大的質感差異。雖然已經習慣了，感到不協調的人並不多，但是這種有巨大差異的表現本身不應在同一個畫面中出現。從現實出發也沒有其他辦法了，而且這是長年累積的經驗確定下來的表現方法，在這裡暫且就不質疑了。

某鏡頭中哪些部分做成賽璐珞，又將哪些部分作

為背景，當然與內容有關，但是因為演出的喜好也會有很大差別。 我想認真把握「角色在場所中」的臨場感，所以是使用賽璐珞較多的人，比如說將畫面中不動的部分也用賽璐珞來表現，會賦予其「好像會動」「好像可以用手拿的感覺」，使觀眾感到畫面更有活力和生活感。

我並不是在評價背景畫師的技術，但將完成好的背景與賽璐珞合在一起，感到角色彷彿從近處走到遠處，破壞了空間感與臨場感。就算是單看覺得很棒的背景，也無法抹去它和賽璐珞合成後產生的異感。比起技術，這更是技法的問題。美術和背景工作人員中當然也有能讓上色毫無違和感的。

藍色恐懼中小物件非常多，有用賽璐珞的，也有作為背景呈現的，甚至還有用被稱作「調和法」這一混合處理方法的。

這種方法是將在背景中的物品以實線畫在賽璐珞上。雖然想和賽璐珞統一，但這樣在畫的時候要注意實線部分的參照基準，會給背景畫師添麻煩，因為負責作畫的無論如何都是將鉛筆作為主要武器，要考慮的是「線」，而背景畫師將筆作為畫「面」的道具來使用，因此在構思上有隔閡。

「喜歡加細節」、「喜歡密度」，我的這些要求，可能給以池先生為首的美術背景工作人員添了不少麻煩，但正因如此，觀眾對背景的評價頗高。我認為這算是回報，因此非常高興。一直要求重畫真是對不起。

背景工作中困難的果然是不好傳達「藍色恐懼」的設定印象，尤其是「紅色」。

我在法國的雜誌採訪中曾經說過這樣的話：

「作為與標題『Perfect Blue』的對比，將感覺設定成『紅色』。」

就是這樣。「藍色恐懼」裡，在「白熾燈」這一黃光下，會喪失很多藍、綠這些固有色，而紅色作

為對比色會留下來。所以說，並不用特意強調紅色，但是在這裡，「演出」已經介入了。我是這樣回答那位法國雜誌的加拿大記者的。

「紅色是『血』的象徵。在故事剛開始，想表達未麻自身的『性』，因此畫了出來，但因為故事並沒有涉及這部分，所以打算將其作為剩下的殘渣，以這樣的形式作為『血』的象徵保留下來，也象徵了未麻的慾望這一『無法迴避的事物』。」

不管這回答有多少發自本意，總之不是在說謊。

因此，我的預想是只想讓「紅色」彷彿飄浮著一般鮮明地出現在畫面中。美術導演池先生把握到這一妙處，做出了非常接近預想的畫面。

整合畫面已經非常困難，在此基礎上表現「飄浮著的紅色」簡直可以說是如同「破壞畫面」般更困難的事。故意違背整合畫面的意識，也許可以說是反慾望的行為。這種紅色不僅在「藍色恐懼」中使用了，在其他場景中也有應用，無論哪個場景，應該都能零散地看到不自然地強調著的「紅色」。

從三月份那次突如其來的進度磋商起，池先生也迎來了修羅場，我經常看到他在桌子下睡覺。作畫導演在這部作品中沒有人幫忙，確實只有背景我是無法幫忙修改的。雖然或多或少還記得如何用筆，但要是連這方面我也幫忙，能做完的工作就做不完了。尤其在製作《JoJo的奇妙冒險》時，我記得自己用馬克筆大幅度修改了畫好的背景。「拉麵男」

栗尾先生和松尾先生曾經說：

「今先生，你這難道不是像鬼一樣吱吱嘎嘎全都重畫了嗎？」

「別這麼說啊，我沒想著要那樣改啊……嘻嘻。」

接下來是開頭提到的「背景的鬼故事」那件事。透過以上說明，您應該了解到與背景交往的正確順序是「認識的人介紹→帶上花拜訪對方→帶著介

紹人一起聊天……」這樣拐彎抹角地和女孩子交往

真麻煩啊，但這和「討論背景→畫背景→檢查畫好

的背景」是相通的，是正確的步驟。那又如何？我

面前就有一沓並不記得有討論過的背景。

「背景畫好啦，請您檢查。」

「請您檢查」？嗯？我一臉困惑，將畫好的背景

交給我的美術導演池先生也是滿臉疑問。

在電影的後半部分，未麻追趕著在屋頂跳躍著逃

跑的假想未麻，這裡有好幾個連在一起的重要場

景。這個場景的美術板我確實檢查透過，但是我不

記得有討論過背景。這就好像一見面就開始討論性

事，不，彷彿是聽到從未謀面的女性對我說出了

「有你的孩子了」這等爆炸性發言。而且面前的背

景，就算是客套話也算不上好。

「這是……？」

「韓國方面交的。」

「韓國？我不知道啊。」

「啊？製作方說得到了導演的許可，我給了原圖

然後得到背景……」

在我不知情的時候鬼鬼祟祟地向美術導演撒謊，

自作主張地將背景原圖交去韓國……有這樣冒充我

的人，您已經明白是誰了吧？

「抱歉，我記得我確認過了。」

蛤蜊的話將我發怒的力氣都奪走了。人型黑洞。

將所有向前的意願和努力的力量都吸走、不再吐出來的虛

無。大家的血與汗、努力與熱情啊，再見。

蛤蜊棕色的臉，和黑洞很配。

就算是撒立刻會被揭穿的謊言，也要自作主張將

背景送往海的另一邊，這是來自沒有接通的電話另

一端的指令嗎？是誰從聽筒另一邊廣闊的黑暗空間

傳來指令啊？

無論有沒有討論、有沒有聽說事情原委，畫好的

背景就在眼前。毫無疑問，它和《藍色恐懼》的D

NA相符，就算是克林頓也會承認說「是我的」。

不能說自己不知道，也不能視而不見。時間緊迫，也不可能去畫新的背景了。不將動畫和背景準可備好，就做不出影片。

好，檢查。

雖然導演我起初並不知道這事，但美術導演選擇的一串背景很難看到作畫失誤——因為都是暗色調。要求重畫也可以，雖然韓國交的背景算不上好，但也沒有錯得離譜，某種程度上是可以拿來「用」的背景。慾望是無限的，國內完成的和作品不符的背景也有很多嘛。要在現有狀況下做出最好的效果，這是我奶奶的遺言。騙你的。

最後，經過了好幾次重畫和美術導演的修改，這個背景終於可以用了。此後，背景方面，我也受到了韓國DR動畫的關照。當然是在我的指示下。韓國工作室的速度很快，要求重畫也會立刻完成後交還，幫了大忙。

雖然我的心情恢復了，繼續在自己的位置工作，

但是色彩指定橋本先生大概是和製作方有交流吧，得知了有韓國製作的背景。於是，不小心聽到的一句話刺痛了我的心。

「啊？連韓國做的背景都用？」

啊，不，那是因為……

20 火上澆油

六月是我們的決戰。事情過度繁雜，發生的順序不太記得了，我按照回憶一點點寫吧。

六月過半，進入音畫合成這一最後工序。實際進行是在七月十日前後，音畫合成這一最後工序是將做好的影片和錄好的臺詞、音樂與效果音合成。腳步聲、衣服摩擦聲等所有必需的效果音要在之前一週完成，但是看不到影像也無法合成。當然要用上好色的影像。

雖然這麼說，此時做好的影像還不到一半。合成後，聲音恐怕會和全部完成的影像不合拍。在業界長年積累的經驗中，這種情況該如何應對？不可能至今的所有動畫都是一切準備齊全了才進行合成。

就像為了錄音做了錄音用影像，為了確認合成時要用的背景樂時間又要再做一段。加上聲音後就可以理解全部劇情，如果連臺詞時間也定下來就更好了，所以製作要求比後期錄音用的更精細，如果合不上，那個鏡頭就沒有聲音，那就糟了。

為了讓聲音至少能與影像合拍，我要求現代文明孕育的神之子──複印機再度開始超負荷工作。複印機連日轟鳴，吐出來原畫與中間畫的複印件。又在浪費地球寶貴的剩餘資源了。啊，我聽到了地球母親的啜泣。對不起。

一直在按複印機按鍵的人是在做錄音用影像時也不停按的傻蛋。作為新人，他一定是這麼想的：

「動畫之道要在不斷複印中發現。」

發現不了的哦。

可以在上好色的影片完成之後替掉現在做的影像，但是在攝影所的人看來，他們將同樣的鏡頭拍了三次──「錄音用」、「合成用」、「正式攝影」，恐怕會嫌棄這部作品。無論是地球母親還是攝影所的人，對不起。但是，這種事情在動畫業界裡並不稀奇，也並非只有這部作品不愛護地球。

做合成用影像的工作當然在緊張的時間中進行，可還是有怠慢這份工作的人。聰明的讀者們，他的名字不用我說了吧。

之前提到過，錄音用的影像與合成用的在內容的細緻程度上有差。雖然錄音用的已經做好了，但是無論是誰都能看出它的質量不能滿足合成工作──說是說無論是誰都能看出來，沒有觀察力的人當然看不出來。

「嗯？後期錄音時用的影片不行嗎？」

當然是蛤蜊說的。剛得知合成時間時，演出松尾

先生為什麼準備都沒做的製作組感到擔憂，他追問如何應付合成時得到的回答就是這句。很難想像在業界工作多年的人不知道這種事。這是只有厭惡工作而假裝一直打電話的生物才會有的想法，肯定是想到製作合成用影像的工作量，然後假裝自己不知道。動畫質量對這傢伙而言怎麼樣都無所謂。

為了製作合成用的影像，要準備好所有有聲音的鏡頭，因此至少需要比原畫草稿更精細的內容，連構圖設計都沒有的鏡頭不可能用──說不可能用是因為也有這樣的鏡頭……

哎呦，就算是這個時候也還有鏡頭沒有負責的原畫師。這其實多半是我的責任，那些是我在構圖設計時加的鏡頭，具體說就是片頭演職員字幕中開頭的演唱會結束後，電車在街道上一大片屋頂間穿過，到未麻推著自行車與汽車擦肩而過的幾個鏡頭。

這些鏡頭內容並沒有被擱置，我堅信現在不決定的事情以後也不會下決定。因為難以判斷而不斷將鏡頭袋堆進「待處理」的架子上，就算之後也很難找到好的解決方法。換而言之，我喜歡立刻下決斷。可是喜好不一定能夠實現，這是世間常事。「優先事項」一天天以指數增加，到了最後這些「待處理」鏡頭果然悲劇了。沒有構圖設計，我甚至連原畫草圖都要自己去畫。別再這樣了。

還有接近尾聲、很難畫的三個鏡頭。這些鏡頭只有背景，在合成影片中甚至可以用分鏡表攝影去充數。雖然這麼說，從合成到初號沒有幾天了，還是必須全部準備好。

這三個鏡頭是未麻站在路上仰望天空（第一人稱視角）、俯瞰街道，還有一個長鏡頭。對手繪經驗比其他人豐富的我來說，這不是什麼難事，但我已經很累了，另外還有許多不得不做的工作。繪製俯瞰的街道與建築不是很難，但必須花時間，否則畫面容易沒有骨幹──畫的時候，我認為這是最辛苦

的。

此時，中間畫、上色、背景應該完成了不少，因為自三月中旬那次磋商會以來，演出不眠不休地檢查，作畫導演和美術導演也在持續工作。

但是，攝影檢查完成的鏡頭出乎意料地少。

之前曾經提到過，攝影檢查這一工序是準備好賽璐珞與背景，整理好依鏡頭情況而定要用噴槍等工具添加特效的素材，在進入攝影所前最後確認指示和素材是否齊全。每天可以做兩到三個鏡頭，多的時候六七個，也有一個都做不完的糟糕情況。已經完成的鏡頭約有三百個，因為總共有一千多個，因此還剩七百個。如果平均每週做不完三十個鏡頭，簡單地算一下，距離完成需要好幾個月啊。笨蛋啊。

當然，每天能完成攝影檢查的鏡頭增多了，有時甚至是一天五十到一百個。如此一來，當然錯誤頻出，攝影時被要求重新檢查的鏡頭在增加，最糟的情況是無法重新檢查。事實如此。雖然為了避免這種情況，我希望每天至少檢查完幾個鏡頭，可是素材準備不全。作畫導演至今為止每天可以完成七到八個，攝影檢查如果每天也能完成差不多的數量就好了。

忘記是從什麼時候開始，我許多次地請求「驅逐蛤蜊」。這個請求終於得到了回覆，連製作人都不能再讓蛤蜊擔任更無關的職務了。蛤蜊被從現場踢出去分擔 Madhouse 其他作品的製作工作。這大概是六月過半時的事情吧。

原畫、中間畫、背景與電腦處理等方面的工作被交給了好幾位製作人員。因為是自己負責製作的作品，他們會認真負責吧，因此我也安心了不少。總之，只要蛤蜊不在，我就開心。就好像是老電影中騎兵隊到達了一樣，拍手喝采。

被稱作「製作援助」的人們，名字沒有出現在完成的電影中。實際上是在做初號的時候，以「出醜」爲由去掉了。但是如果沒有他們的幫助，影片恐怕很難完成。

製作援助們的幫助很快就有了巨大的成果。由此暴露的事態過於嚴重，使我忘記了悲傷與憤怒，徹底呆住了。

負責推進背景製作的工作人員，首先不管數據而用傳統方法將完成的背景數了一遍。負責賽璐珞的人也是這樣一個個手工確認。這是在混亂的製作機制中最有效的手段了吧。微妙地適應了修羅場。我不知道這是好是壞，但總之開心不少。

結果如下：可以攝影檢查的鏡頭一個個完成，但缺了近幾十個。我去問製作方攝影檢查的數量爲何少得反常，他說：

「雖然有賽璐珞和背景，但沒整理在一起，而且在等特效完成。」

得到的只有這樣的回答。這是怎麼回事呢？雖然有整理好的，但據說是在「等待特效完成」的鏡頭一直放在架子上，甚至都沒有提出過工作委託。一直等下去肯定沒辦法完成啊！幾個月前畫好的原畫也就那麼放著。爲了縮短時間，我跟製作說過要早點提交的。辛辛苦苦做好的鏡頭啊，就因爲製作怠慢被放著不管。不僅沒法管理分鏡袋，連按編號排鏡頭都排不好，製作究竟是幹什麼的啊？負責接電話的嗎？不，這也做不到吧！

假裝接電話使電話占線，使最重要的事情我們都沒有接到聯絡。有一次，製作沒在，接電話的人是我。是將給外國人選手Mac借給我們的租賃公司打來的。

「租借期限馬上就到了，我們來確認一下您是否繼續延長……」

「要繼續延長。但是現在負責人不在，可以之後再聯繫嗎？」

▲第一○九至一一二號鏡頭分鏡。最後這幾個鏡頭構圖設計不容易，有點辛苦。畫分鏡時有設想，將其擴大、繪製細節就成了救急之計。感謝畫了分鏡的我。

「可是，我們在很久以前就數次拜託您這邊轉告負責人蛤蜊先生聯絡我們⋯⋯」

租賃公司的人竟然不知道接電話的人就是那位

「蛤蜊先生」，因此招致誤會，真是的。

「忘記了。」「沒注意。」

標準藉口一遍又一遍。我聽到的話是⋯

但是，此時我已經沒有其他心情了。

「我故意忘記了。」「我故意沒注意。」

這是真的。

回到之前的話題。製作援助們到來一事也通知了蛤蜊，差不多就是那麼時候的事吧。某天，已經過了深夜兩點，「皮耶爾」松原先生給工作室打來了電話，他想找製作人員，但蛤蜊等製作都不在，那時在工作室的只有來修改原畫的「大老虎」鈴木小姐和我。

「那個⋯⋯松原先生，那個松原先生啊。」

「皮耶爾？是他吧？怎麼了？」

「他非常非常生氣地在電話那頭吼⋯『我說了拿大尺寸的紙過來，怎麼不送過來？!』就把電話掛了。」

那天，製作人員回收原畫時，松原先生說為了畫下一個鏡頭需要大尺寸的紙，要求製作送來。但是，他怎麼等都沒等來。沒有紙就無法工作。為什麼不能立刻送來？發脾氣的松原先生一直在焦急等待。

松原先生後來向那時接電話的鈴木小姐道歉，以為她是製作人員向她發脾氣，實在不對。

我必須將這件事立刻轉達給製作人員，但是我出現在製作會議上確實不好。「開除蛤蜊」的要求我

▲第一一◯、一一一號鏡頭構圖設計。俯瞰的一一◯號鏡頭中，濃灰色部分是賽璐珞。為了減少作畫工作量，未麻只是滑過畫面。如果畫到遠處，建築的透視會不平行。重要的是安排好景物大小，使其沒有違和感，矇混過關。

深景深的第一一一號鏡頭。我手上的素材不全，所以只有背景原圖，深色的車是賽璐珞。如果參照分鏡就會理解，未麻推著車子從坡上走來，面前的車開上坡。未麻重複走路動作，只是稍稍向上移動。車的賽璐珞只有兩張，只按照坡度滑動其中一張。

比想像中要好。但怎麼說都只是滑動，因此要在原圖上下功夫。尤其是第一一一號，大景深被極度壓縮，看的時候可能需要適應。什麼啊，急匆匆的時候總還是有辦法的嘛。這不是辦法？

曾經提過許多次，但不考慮狀況直接出現，我的臉皮可沒那麼厚。最後告知製作人員的是鈴木小姐，但就算是這樣，我的心情也沒能恢復。當然了。

即便完成了攝影檢查的鏡頭一點點變多，現在應該到了樣片（請理解為完成攝影的影片）提交的時候，但事實並非如此。到底怎麼回事？

我能想到的只有送到攝影所的鏡頭沒有攝影。因為工作室不會只負責某一作品，只有鏡頭累積到一定程度後才會攝製一部作品。但是，兩星期前交的鏡頭理應已經完成。經過確認，沒有進行攝影。

我明白為什麼沒有樣片了。消失到哪裡去了？難道黑洞的主人連樣片都吸走了？

消失的鏡頭不是一個兩個，有好幾批不知去了哪兒，沒檢查便便上「OK」放過去的鏡頭更是不知有多少個。因為沒時間所以沒檢查，這我可以理解，但我不允許放過素未謀面的鏡頭。是偶然吧？

自作主張地打上了「OK」放過去的不僅是攝影，記得之前寫到過音樂也發生過類似情況。這是這部作品的宿命吧？不對，我可能過多地認為這些都是偶然了，如果是某人故意為之……這不能說是我們疑神疑鬼。進度延誤、到了檢查階段還有可能要重做，這就需要更多努力與時間。

此時，工作人員們站在各自立場上都「不想繼續拖延了」。雖然有一個甚至一群人會這麼想也不奇怪，但沒有人認為這是某人故意造成的「事故」。

嘴上說著「一定要做出好結果」這類漂亮話的人裡，有許多並沒有「為之努力」的想法。

如果輕輕鬆鬆地就能做出來好作品，那世上就都是傑作了。雖然我大概曾經說過「為了自己的努力」之類的話，但我也覺得盲信不好。想要讓自己沒有成果的努力獲得認可？還是回學校吧。

「沒有樣片」一事至今真相不明，即便是經歷過種種修羅場的松尾先生也說「樣片成批消失這種事

▲第一〇六九至一〇七一號鏡頭分鏡。因為手上沒有構圖稿，記得不太清楚。在構圖設計時一〇六九號視角沒有變化，一〇七〇號略微俯視，一〇七一號俯視角更大，並將鏡頭拉得更遠。最後，最好的構圖是一〇七一號吧。一〇六八號鏡頭中，未麻躺在道路上仰望天空，一〇六九號是她的第一人稱視角。之後的兩個鏡頭是為了表現未麻從附身之物中解放出來的精神狀態。

從沒經歷過，一般也想不到啊」。

《藍色恐懼》恐怕在各種意義上都是「特別」的作品。呵呵。

我要求所有做完了自己工作的原畫師隨時去幫別人畫或修改，在製作會議上也討論了具體的分配方案。

「有沒有誰認識能來幫忙的原畫師啊？」

正打算在製作會議上說出這話的我，一瞬間感到無比煩惱。雖然沒有說出口，但是我知道有個人可以，而且是非常厲害的幫手。恐怕在現在的業界沒有比他更合適的人了。

也許您聽說過沖浦啓之這位可以稱爲「超一流原畫師」的人，他也是《人狼》的導演。爲什麼我認爲他合適呢？應該說是將他「借」過來，雖然他不是能被稱爲「借」來的後援。

實際上，我在製作《人狼》時幫了點小忙。那是

在畫《藍色恐懼》分鏡前，我那時還在連載漫畫《OPUS》，我不僅奉獻了連載期間寶貴的休息日，而且是免費服務，真是有點偉大。

我幫忙改了下《人狼》的劇本。

在一九九五年年末，我和沖浦先生討論過。第二年的年初，我又在家裡和沖浦先生就他想做的內容的劇本技法聊了一整天，有了不少想法。

總之是報恩吧，在製作《藍色恐懼》時，沖浦先生曾賜言：

「如果到了萬不得已的時候，有我沖浦哦，今先生。哪怕是放下自己手上的工作一個星期，我也會幫你。」

這傢伙各方面都帥氣到不行。對方的製作也曾經告訴過我，說我可能會遇到萬不得已的狀況。非常感謝。

但後來一起喝酒時，沖浦先生說：

「正因為是今先生，所以才不請我去幫忙吧。」

他果然明白。

「我考慮過許多次，但實在不想請您來。我現在明白沖浦先生大概也是那麼想的。」

這些話毫無修飾，到最後我也沒有請求這位非常適任的畫師。

要說為什麼，我會記得欠別人的東西，但是別人「欠」我的，我不會在意對方會不會還。再說了，考慮到濱洲先生的腱鞘炎、作品質量及剩餘時間，必須要請求別人來幫忙，發生這種情況只能說我作為導演還不夠成熟。

雖然沒有請這位，但是我有準備「保險」。一直掛念著的「皮耶爾」松原先生的鏡頭直到最後也沒畫完。

原畫完成的最後期限是六月末。動作多的場景有不少原畫都是交給了畫圖、表現演技都很擅長的松原先生。作畫導演沒空，工作也只能勉強趕上時

間，本人也說「無論如何都來不及」。松原先生手上剩下的鏡頭大概有十二個。電話那頭，他說：

「有三個……」

「三個？這麼一點，我們這裡無論如何都可以完成。」松原先生送來過合成用的原畫草圖。如果只剩三個鏡頭的量，我們可以輕鬆完成。

「不，我只能畫完三個……」

啊啊！

這……九個沒畫完的怎麼辦啊？

21 三重束縛

眼前有已經完成的原畫，加起來約十個鏡頭吧。這固然值得高興，但這些是備好的保險。之前也提到過，為了能將所有鏡頭都製成影片，我們為可能來不及的原畫上了保險。「為原畫上了

「保險」這麼說不對，應該說是不知不覺為自己上了保險。然後，在我沒有提出過工作委託的情況下，

這些「保險金」親切地堆在眼前。不能說是惡意。

這是善意的結果。

我曾經聽說過製作組建議：雖然原畫師要工作到最後，但是以防萬一也應該要求韓國工作室畫同樣的鏡頭。這是為了避免「來不及」這一最壞狀況的最聰明的手段。我非常明白，做完比質量更重要。如果負責的原畫師按時完成工作了，那麼韓國來的原畫會用都不用，全部廢棄。不得不提出這樣的工作請求，我感到非常抱歉，因為如果是我也不會喜歡這樣的工作。

雖然情況有些不同，但以前畫漫畫時——大概是得了新人獎後立刻發生的事情吧，我記得我的編輯說「最好畫二十頁左右的短篇」，因為這樣更有可能被刊載。當連載漫畫家沒能及時交稿時，為了補天窗就會刊登與一次連載（二十頁）等長的作品。

新人漫畫家沒有刊載機會也沒什麼好說，理應去畫，但我無論如何都沒心情去畫為了補天窗而存在的作品。是因為那時年輕氣盛。現在也是？別這麼說啊。

總之，非常對不起在短時間內交上保險的韓國工作室，但是論質量，想用來製作《藍色恐懼》非常難，不修改就無法稱之為保險。

我確實在製作委託韓方前得知了原委，也聽說在初號前無論如何都要準備好影像，畫面如果有問題還可以修改——但是，不可能有如此確定的保證。無論如何都不能用這樣的保險。但「皮耶爾」松原先生沒畫的鏡頭有九個，於是這個保險就被擺在了我的面前。

怎麼辦？

不能猶豫了。

此時，我請工作室的原畫師「大老虎」鈴木小姐、

「拉麵男」栗尾先生、剛從沖繩度假回來的「溫泉組長」勝一先生畫沒畫的鏡頭及修改不合適的原畫。

雖然只能將松原先生沒畫的鏡頭分給大家來彌補，但是時間所剩無幾，每個人手上也有一些在做，讓一個人修改五六個鏡頭的時間都沒有。為了將沒完成的九個鏡頭做好，只能將其分配給七到八個人。零點一秒的勝負——這麼說有點誇張。

我也找了工作室外可以幫忙的原畫師，讓已經完成手上工作的北野先生與山下先生各畫一個，讓濱洲先生對角色所占面積大、原畫粗糙的兩個鏡頭直接繼續作畫導演的修正流程，栗尾先生兩個，勝一先生、二村君各一個，最後一個交給了由螳螂帶來的新人原畫師。製作在最後終於有用了一次！而且！原畫很快就畫好了！

但是，不能用。雖然是急急忙忙畫好的，但還是不能用。

向那位接受時間要求不合理的工作委託的原畫師表示抱歉與感激，但本來就是為了彌補而存在的鏡頭，如果還要再為此再修正……這可不是開玩笑的。

我打開分鏡袋，愕然失色地反覆看。已經沒時間再去拜託其他人了。

好了，好了，我來做。自己要改的原畫並不是諸惡的根源，這一點我明白。現在也沒有時間猶豫了。GO！GO！GO！現在不是說原畫不好畫的時候！

其他修改的鏡頭也一個個完成了。確認原畫和時間軸沒問題後再交給演出，然後直接交給作畫導演。再過不到一天，作畫工作就要結束了。

原畫、作畫導演幾乎同時完成了工作。因為惡魔般的腱鞘炎和極度匱乏的時間，可能有不少最後交上來的鏡頭是沒有經作畫導演修改的。

作畫導演的最後工作期限，我記得確實是七月二

日的早上。《藍色恐懼》向韓國方面發出了最後的請求。去韓國吧！之後就拜託啦思密達。

作畫導演檢查好的鏡頭即時送給韓國工作室畫中間畫和上色，之後再回到日本的工作室。初號完成期限預定是七月十四日，反過來計算，考慮到韓國方面的工作時間和攝影時間，作畫導演的期限不能再拖了。

對交回來的鏡頭立刻進行攝影。鏡頭稿們，趕緊去攝影所吧！！

日本工作現場的人員，甚至作畫導演都有種希望中間畫和上色立刻完成的心情。至少我非常理解親眼能見到的工作人員有多辛苦，但很難想像韓國工作室「看不到臉」的工作人員有多辛苦吧——雖然我這麼說，但心情肯定也和現場的人們一樣。

搾盡超出進度的時間，然後扔給韓國工作室一句「拜託了」。要是我對時間被極度壓縮的韓國工作

室說他們完成的工作「不好」「糟透了」，那就太沒常識了。

據說曾經有某個工作室畫到時間快截止才完成原畫和作畫導演的工作，他們要求韓國工作室遵守魯莽安排的時間表工作，結果得到了「我們也是人啊」的回覆。這大概是特別狀況。

日後被邀請參加韓國富川電影節時，為了此後能在工作時可以立即在心中想起那些二「見不到臉」的工作人員，我去拜訪了那家深受其關照的工作室。工作人員們當然都在那裡。但現在沒空考慮這些，連打噴嚏的閒暇都沒有。

最後交上來的鏡頭是未麻推著自行車與汽車擦肩而過，我記得構圖設計、原畫草稿是由我完成的，角色是鈴木小姐畫的，車是濱洲先生。讓我擔心的本田師父最後終於完成了原畫，松原先生沒做完的部分也補齊了。完美地趕上了時間，跨過了一座大

山。跨過了一座山，唱起「轟嗞啦嗞嗒嘿嘿」。

無論如何，作畫工作終於結束了。

完成手上工作的原畫師們陸續離開了工作室，濱

洲先生留下了一句「有什麼事隨時找我」。之後交

給我吧！

眞的辛苦了，至少請讓手休息一下。我的右手還

能戰鬥！

還留在工作室的人有演出松尾先生、美術導演池

先生、製作組、爲了幫助最後攝影的演出助手，當

然還有我。負責色彩指定的橋本先生在其他樓裡，

只在要檢查時過來。隨著人一點點減少，工作室裡

飄起一股悲壯感和挫敗感。但是不能輸啊不能輸！

雖然作畫工作結束了，但我的工作還沒結束。檢

查背景、素材的工作不用說，我眼前還有地獄般的

「Mac 處理」工作。管你是什麼，放馬過來吧！

「Mac 處理」聽上去很高端，但實際上是種貧窮

的處理方式。之前提到過，在影片中出現的網站主

頁和海報是 Mac 做好後輸出並攝影的。輸出時用

了新加的彩色複印機。雖然這篇戰記一個勁兒地說

沒錢、沒錢，但是時不時還是有新東西可以用的。

唉，實際上確實很窮，因此不得不將圖片打印出來

用。

終於到了坐在 Mac 前的這一天，從「Mac 處理」

架子上將分鏡抽出來處理成數據，然後與背景合

成、打印，將打印好的素材剪下來貼在賽璐珞上，

使其可用於攝影。與其說是做動畫，更像手工勞

動。在工作臺上用魔法給顏色塗到線外的賽璐珞上

色。這種東西真的要在影院的螢幕上出現？我一瞬

間感到不安，但這種擔心被扔到了身後。

曾經在構圖設計階段需要進行麻煩的處理時寫下

了「電腦處理」，但那後來成了我的敵人。怎麼有

這麼多要處理?!而且自己要處理其中的一大半。因

果輪迴因果然不會放過我。我沒想過自己能逃避，可

是一下子來這麼多……氣勢雖然很足，但我不像舊

日本軍隊那樣盲目自大，還是明白工作量究竟有多大的。

算算算剩下的時間和要處理的量——來不及、來不及、來不及！

事實就擺在眼前，但不知道該如何解決。將不處理也可以的鏡頭放過去了，也讓製作援助們來幫忙分擔，但必須由我處理的鏡頭實在是太多了。松尾先生也幫了很大忙，處理了很多，但要攝影檢查的鏡頭也很多。我要是在這時盲目熱情並固執地想「無論如何都要去做」，只能說明我是個笨蛋。我討厭笨蛋。大逆轉只會出現在漫畫或市場行情中——雖然我們在做的是漫畫電影，但這裡是現實中。

既然如此就沒辦法了，只能放棄以前計畫好的Mac處理，使用傳統技法，也就是手繪。可惡，電腦是哪門子的助手啊！現在已經不是想這個的時候了，去找繪畫的人吧！

不考慮會用Mac的人，而是考慮會畫畫的。我讓二村先生書店內貼著的海報、書店展示區的書和新聞標題，如果到最後時間還是來不及的話就讓濱洲先生來。雖然要拜託腱鞘炎惡化的濱洲先生的話，我感到非常抱歉，但也沒辦法了。非常對不起。這種苦肉計是為了在緊急情況下節省時間，但與此無關的錯誤發生在了現實中。不幸的逆轉劇發生在了現實中。

第五七一號鏡頭裡出現的體育新聞版面原本應該是我用Mac做的，可是因為改成了手繪，理應和書店內的海報等一起由二村先生繪製。

劇作家澀谷先生被殺害的場景中，畫面上出現了大大的新聞標題「人氣電視劇編劇慘遭殺害」，然後有御宅族A、B、C三人出現。地點是大廈樓頂的會場。

一看分鏡就知道，這個新聞的大標題要傳達重要的信息。我特意在分鏡的說明裡寫下了標題。我在

160

合成的時候確實非常忙，沒有很好地說明，但是無論是誰看了應該都不會搞錯。但是啊但是啊，二村先生上好色的那個新聞標題是：

「川島直美全裸寫眞」。這是什麼？

「哎呀，我以爲寫什麼都行呢，啊哈哈哈。」

「怎麼可能什麼都行！看分鏡啊看分鏡，你也眞是的。有趣過頭了啊，啊哈哈哈哈。」

我們不是在忙的時候會連笑容都忘記的小孩，但也不是大人。大小孩？別因爲這個笑話我們啊。

爲了二村先生的名譽，這個當然不能用。但是，透過這個錯誤，我們意識到自己應該做出符合要求的素材，因此也燃起了鬥志。總之一秒都不能猶豫。快！快！快！

之前在製作音畫合成用的影像時提到過，合成時必須告知完尺（就是最終時長）。爲了與效果音等合拍，在剪輯時要用完整長度的影像，提交後就不能更改了。我想將這一點牢記於心，因爲之後遇到了大事。

合成也在後期錄音時的六本木 Aoi Studio 進行。

沒有決定第一天要做完多少工作，我一開始看到的是合成了臺詞、音樂的版本。背景音樂本該與畫面完全吻合，但是由於時間極度不足而無法達成。

總之，我們沒有提前討論，現在確認的就是音響導演剪輯過一次的音樂，準備情況就是如此。我應該在音畫合成前收到配好背景樂的影像，但是因爲沒有多餘的時間，我沒確認就去了合成現場，但是不能批評他人處置不當。對不起，不得不做的事情實在是太多了。

效果音實在是不好辦。音樂就不用說了，效果音也無法用語言來說明。雖然我在畫草圖時會進行說明，比如註明敲打的聲音是「砰」還是「咚」，但要是這些用語言來表示，歧義就太多了。每個人對常識中的日常聲音都有認知差異，我們這邊也要按

表現意圖進行干涉。為了驚嚇觀眾，故意將音量放大；為了表現人物心情，也有必要配樂。想將音樂的含義傳達給觀眾最困難，只能期待效果音帶來的感受與觀眾對作品的看法了。

我對音畫合成的第二天記憶比較深刻。後半部分的效果音準備得晚了些，我去 Aoi Studio 的時候已經是下午了。東京迎來了炎熱的季節，在氛圍沉重的六本木，有個長髮、高個子、留著可疑鬍鬚、像韋馱天一樣的人……騙你的，我記得我去的時候有氣無力，只有心情是急匆匆的。

「效果音還沒有做好。」

我流著汗進入工作室，迎接我的是這句悲傷的臺詞。該說什麼呢？我將製作拖到了現在，不該有任何抱怨，而且沒有的東西，我也沒辦法。我喝了杯柳橙汁潤潤嗓，便立即返回了 Madhouse 在阿佐谷的工作室。真遠啊。

好在坐地鐵時我小睡了一會兒，也許這可以被稱

▲有人記得嗎？就是這個鏡頭。分鏡和說明上寫的可都是「人氣電視劇編劇慘遭殺害」，可怎麼就成了「川島直美全裸寫真」呀，二村先生？

作「行幸」吧。就算是這種時候，我也很快進入了夢鄉。快睡！快睡！

22 拖鞋還是壞了

到了晚上，我又去了一次 Aoi Studio，效果音果然還沒有做完，合成遠遠不能開始。我不能在等待中浪費時間。我還有堆積如山的「Mac 處理」要做。迫在眉睫，必須要敲定對策。我依照帶來的分鏡，再次揀選並討論有一部分內容在配音臺本的空白處寫了「需要 Mac 處理」的鏡頭。

還有，製作部門的老鼠本應將預定要 Mac 處理的鏡頭送來 Aoi Studio，但是，不見「人」影。我在冷清的 Aoi Studio 餐廳桌子上排開分鏡，將其分類為「不需要處理的」「讓其他人代為處理的」「由我來處理的」，讓老鼠去通知松尾先生。松尾先生

那裡就能立刻拍攝這十幾個不需要處理的鏡頭了。我當時應該果斷地告訴了老鼠。但，這怎麼回事？果然白費了。

他沒有向松尾先生轉告一句話。繼續進行 Mac 處理時，我看到自己的架子上不需要處理的鏡頭——不是其中的一兩個，而是全部——還在時吃了一驚。

「啊？松尾先生，這些鏡頭是不需要處理的哦！」

「騙人的吧？」

「去做合成的時候我挑出來了，讓製作告訴你⋯⋯」

「⋯⋯」

「我什麼都沒聽說！」

「那就直接問製作⋯⋯」

「⋯⋯」

松尾先生立刻站起來，給公司打電話：

「老鼠在嗎？在睡覺？讓他立刻起來然後過來！」

本就量乎乎的老鼠此刻正睡眼惺忪，帶著微妙的表情。松尾先生冷冷地問道：

「應該有什麼事情要通知我的吧？」

「⋯⋯啊，那個⋯⋯」

「今先生應該有事讓你轉達給我吧？」

「⋯⋯」

「夠了。」

「⋯⋯嗯，那個⋯⋯」

「真是夠了！」

「⋯⋯」

松尾先生可能連發怒的力氣都沒有了。

之後，我試著向 Madhouse 的高層委婉地說：

「讓那孩子去傳話，但是什麼都不會說，哈哈哈哈。」

「你是哪兒的職員啊?!與其說是吐槽，倒不如說是開心地大笑。嗯，也許這樣就好（笑）。

話題回到音畫合成上。到了這時，效果音剛剛準備好，開始合成。

Madhouse 社長丸山先生出現在了 Aoi Studio。社長從海外歸來，頭髮不知為何變成了金色。先不說適不適合，總之我是大吃了一驚。

社長為什麼親自到 Aoi Studio 來？

我曾權衡了剩餘的製作時間和工作內容，手上的事還很多，我認為影像部分絕對趕不上合成，便回到了 Madhouse 的工作室，要求在合成時見社長。

我真心感到遺憾，不，後悔，因為我當時認為判斷絕對不會有錯。那裡不是我一個勁兒賣乖說製作的地方。好吧，實在是沒辦法。

播完已經合成效果音的影片，粗略掌握了整體狀況。即將播完的時候，Madhouse 高層的一句話讓我深深感到自己得救了。

「啊呀，這老頭真可怕。」

發自內心感到高興。但是高興之餘，要立刻趕往阿佐谷。

於是，我坐上製作組的車，回到阿佐谷的工作室

164

繼續地獄般的 Mac 處理。

我的音畫合成初體驗雖然像因為年輕而早洩一樣青澀、悲苦，但也有值得高興的地方。第一天和第二天，負責為留美配音的松本梨香小姐來「探監」聽音響導演說，為作品配了音並在合成時前來的聲優非常少。有一種說法是，如果發現有臺詞不合就能重新錄音。這豈不是很好？感謝松本小姐帶來了蛋糕，更值得感謝的是，她的積極也鼓舞了我們。真的非常感謝。

在合成完成後還要工作多久沒有確定，但再怎麼長也就幾天吧。因為初號要在七月十四日前完成，而影片的校對在那天早上，所以攝影要在前一天晚上完成。日子過得糊里糊塗，不太記得工作做了多少，但肯定是一直被困在工作室裡沒錯。我記得自己在便利店買過內褲和襪子。只能買 Playboy 的襪子，真是悲傷。嗯～完美的紳士～……不對吧？

工作也到了最後階段。這段時間，我喜歡聽 P-MODEL 的音樂。我經常聽 P-MODEL 和平澤進。此時我在反覆聽手上的磁帶──兩首未發售的新單曲《Ashura Clock》和《Layer-Green》。我將這兩首歌拷進 MD，一邊工作一邊聽。

那時，我的大腦處在爐心熔毀狀態，也沒有考慮過換其他光碟。幾乎是無限循環。

我將常用的 MD 機連著電源線放進褲子口袋，用耳機將大音量的音樂送入腦內，紮起長髮，在顯示器前一個勁兒地工作。有時去拿分鏡袋，身上還連著電源線，發出微微的響聲。我在工作室中彷徨的身影可能非常像生人──仿生落魄武士。

不可否認，目標就在前方。開足馬力也不是難事。超頻吧！──小心不要過熱。

大概就是那個時候吧，我在工作室睡覺的日子還在繼續。有一次，我彷彿聽見製作在遠方喊我起床。睡眼矇矓地起來後，我與目擊者螳螂、松尾先

生一起聊天。

拖鞋的腳背部分只有幾根尼龍絲連接在一起，一用力就會斷掉。當然，它是我忍耐度的象徵，我的忍耐度也是一樣的狀態。我自嘲地說出了常用臺詞：

「等它斷了，我要把它當成毆打道具。」

螳螂笑了。知道嗎？你也在我的毆打名單上。

要說蛤蜊爲製作援助們做了些什麼……他還是沒離開《藍色恐懼》。雖然有時有事要拜託他，但他總是留下一句「我去趟總工作室」便從辦公室消失了。這男人在有事找他的時候絕對不在。一次，有無論如何都要讓他去做的事情，我急匆匆地從其他人員那裡得知了他的所在——確實是在總工作室。

「但是看上去在睡覺。」

找他的時候他在睡覺，這不是一兩次了。「去趟總工作室」就是去睡覺啊？蛤蜊睡眼惺忪地出現了。

「那個……」

我說著這句話站起身的時候，腳上的重量突然消失了。

拖鞋帶子斷了。

「您睡得可好？」

我能看到坐在裡側工作臺前的松尾先生頂著黑眼圈，一直在進行攝影檢查。雖然他也睡眠不足，但他不甘落於人後。蛤蜊回答說：「我沒在睡……」

我腳下斷掉的破拖鞋滾了一下。

「我知道你在睡覺。就算是在工作，你又不過來。」

「我沒在睡。」

「你平時一直睡覺，我沒辦法，但你又占著電話。只睡覺不幹活，你的工錢可是從預算裡拿出來的，簡直是把福澤諭吉扔進了水溝。曾立下汗馬功勞的拖鞋不會回來了，拖鞋死了。而派不上用場的人正悠然站在我面前。

166

「我都說了我沒在睡覺。」

拖鞋，至今為止謝謝你。

「你又不起來，我還能怎樣?!」

瞬間、安靜。

啪！

在我的桌子底下，能看到枕頭旁邊放著爲了入睡準備的啤酒的空罐子，溼漉漉的。氣墊床旁是拖鞋，幾根尼龍絲賣力地連接著它。

不說我是不是眞的做了這樣的夢，這篇戰記的內容是不是表演，至少到「睡覺把戲」是眞的，到最後爲止的對話也幾乎都是眞的。

對讀者而言，可能是個無聊的結局，我可以被稱壞了而我用它大展身手，那故事就能與標題中的拖鞋作武器的拖鞋直到最後都沒壞。如果故事裡的拖鞋

「戰記」相呼應了吧。至少工作人員們在這最後的

戰場裡是那麼努力工作著，我不會笨到在他們面前那麼幹，何況我根本沒那個力氣。

確實是處於什麼時候「斷裂」都不足爲奇的狀態。不是我，是拖鞋喲。這可不是在開玩笑。我經常看著它，想像如果它壞了的話，「我可能也會斷掉」。這種過於現實的想法纏繞著我，因此像剛才的夢裡那樣，我在告別它的時候就像告別長年伴隨著我的老兵。我看著破破爛爛的拖鞋，一臉感慨──這樣的我看上去可能會令人不快吧。

拖鞋，願你安眠。

之後再慢慢弔唁你。

那時的我們已經習慣出「事故」了吧，但無論發生什麼還是會感到驚訝。我們的想像力還有發揮的餘地。

剪輯人員給我們提了好幾次請求⋯

「鏡頭的尺長不夠。」

167

……這怎麼回事啊？

直到剪輯結束，尺長是不能變的。完尺的影片要和聲音合在一起，所以不能隨意更改長度。剪輯時，4+0 的鏡頭在正式影片中也必須是 4+0，不能是 3+12 或者 4+06。

（動畫製作中，尺長以秒和幀數來表示。《藍色恐懼》一秒二十四幀，4+0 就是四秒○幀，3+12 就是三秒十二幀。）

正式攝影後剪輯的鏡頭沒有問題，是將中間畫攝影或原畫攝影時使用的鏡頭替換進正式影片時出了事故，而且不是一個兩個。事故與不幸一同降臨是世間常事，對這部作品而言更是如此。

有的鏡頭時間長，有的鏡頭時間短，無論哪個都會造成麻煩──尤其是對演出而言。在完成影片這一絕對要求面前，長鏡頭只要縮短就可以了，問題關鍵在於時長不夠的鏡頭。

差得遠的，只能給素材灌水，重新攝影。第

▲第一張圖裡灰色的部分是惠理最後的位置。因為作畫只到那兒，如果就這麼延長時間，惠理會從畫面裡突然消失或停在那裡，這很奇怪。也可以減少走路的幀數來增加時間，但會非常不自然。因此，像下面一格那樣將鏡頭拉近未麻，讓惠理最後從畫面裡消失。這是救急的智慧。為了避免危急情況做出對策，是更為聰明的智慧。

八六七號鏡頭長度明顯不足，松尾先生充滿智慧地判斷，做出了以下補救措施：

首先看一下分鏡內容。是結束《進退兩難》的攝影後，未麻在攝影所的走廊裡遇到了落合惠理，然後惠理離開。

分鏡尺是4＋12，時長四秒半。

一開始，惠理在走路，但鏡頭結束時她還沒有出畫面，因此這個鏡頭的長度不夠。不記得是差十二幀還是差一秒，總之為了延長時長，必須補充惠理離開的部分。但是，我們沒時間畫了，就是這樣。

我們的補救方法是：透過讓鏡頭靠近未麻使走動的惠理離開畫面，再讓鏡頭定格在未麻身上來延長時間。這樣的鏡頭移動在演出上當然沒問題，也沒有違和感。松尾先生說：

「不愧是我。」

在這段時間感到最困擾的被害者是美術導演池先

生吧。在攝影檢查即將結束的時候，他緊趕慢趕終於把背景改完了。

「您辛苦了！」

「沒什麼，終於能回家啦。」

住在工作室持續工作的池先生雖然非常疲勞，但是一想到可以回家，臉上露出了非常愉快的表情。

「背景可能不夠。」

負責背景製作的製作援助帶著這句不祥的話進了工作室。這麼愚蠢！快找快找！連草叢中都要找！

但是，對待不祥的預感，比起尋找還是按照現狀處理比較好。

還差兩張。這是親手數了剩下的背景後得出的結果。沒錯，這兩張背景應該在很久前就完成了。我和池先生都記得曾經檢查過。丟了啊？

「沒了……真是糟了。」

我的大腦一瞬間沒了反應。明明不是在玩雙陸棋可以進一步再退一步，現在怎麼辦啊?!

「只能現在立刻畫了⋯⋯吧。」

負責人不安地說。短暫的沉默。誰來畫呢？我面前站著正要回家的美術導演。不可能在青梅街道上隨便抓一個不認識的人來畫吧。

「真是對不起，只能拜託您了。」除此之外，我還能說什麼？

池先生將剛開始收拾的東西重新取出來，重新回到戰場。看到池先生彷彿是趴在桌子上的身影，我感到非常內疚。那背影彷彿在散發陰暗的氣。我也是。

在工作室的工作終於結束了。

我在家裡等著第二天的初號上映，演出松尾先生在結束後為了解答攝影所的疑問，繼續住在工作室。對不起。如果沒有他在的話，連完成影片都有危險。我真是有眼光⋯⋯唉，不說了。

然後迎來了七月十四日。

23 極度憂鬱

終於到初號了。

從我住的武藏境到調布的東京顯像所，坐計程車要二三十分鐘。

在計程車裡，說自己沒有緊張是不可能的，要說心情就彷彿《斷頭臺進行曲》。我似乎在無意識中聽到了白遼士那沉重、陰暗的旋律，邁著沉重的步伐前進。

忘記是下午幾點了，我到東京顯像所的時候，演出松尾先生已經到了。初號的上映確實是定在了七點還是八點，此前我們演出組要檢查色彩調整。但是，到達之後，我們立刻得知沒有檢查的時間。我

初號上映的地點——位於調布的東京顯像所被烏雲籠罩著。

和松尾先生連忙排開時間，約好在調布車站前相見。一瞬間有從繁忙的隧道中逃出，壓縮的時間被延展到極長的感覺。沒有必要著急，因為我們已經走上了斷頭臺。

調布的車站前，兩個年紀頗大的男人不是特意來喝酒的。那天能感受到夏季的微熱，街角的風景和往來行人的身影清晰可見。那時已近黃昏，無論何處都該有一兩位救贖之神，就好比是死囚的聖經。當然，我們需要的不是聖經。我們邁開沉重的步伐，走上已經開始營業的居酒屋的臺階。

「兩杯生啤。」

「絕對是這麼說的。」「您辛苦了！」

這可能錯了。彼此間沒說幾句話，可能是因為今天的氣氛沉重。窗外的街道明暗對比強烈，氣氛因此更沉重了些。夏天啊。我回想起半年前現場工作人員間流傳的預言：

「片子做完最早也得在夏天吧。」

影片做完了，現在是啤酒的季節。

「我們做得很棒啦。嗯，真的很努力啦。」

我向著松尾先生──倒不如說是向著自己說。半分辛勞，半分自虐。作品已經做完了，說出的話卻包含著復雜的心情。

「只是被稍微表揚一下也好啊。」

想要被表揚。這不是指像跑馬拉松的時候讓一起跑的人欺騙自己。無論如何，我該做的都做完了，鏡頭也理應合拍。有這近似奇蹟般的成果，老天爺應該舉起啤酒杯祝福我們，而不是讓我們受罰。

「我也來一杯。」

「抱歉，再來一杯生啤。」這麼說了。

重複了三四次吧。

但是，我們醉了嗎？

回到簡稱「東顯」的東京顯像所時，已經有幾位工作人員到了。等待初號試映的時候，我與這部作

品相關的人聚在了一起。以現場的主要工作人員爲首，有原畫和中間畫的畫師、美術和背景人員、上色、音效方面的人員，當然還有編劇村井先生和原作竹內先生、企劃岡本先生，以及贊助商雷克斯的人。在場的人非常多，我的胸口也緊得仿佛擠滿了許多人。我痛苦地想道：

「喝得還不夠多。」

大家都是付出了辛勞、被我添了麻煩的工作人員。不用說在緊張的時間中消耗自尊、體力與精力持續工作的現場工作人員，還有在睡眠不足的情況下開車送來鏡頭稿的製作、透過重重交涉保證了一點製作時間的出品方，以及一直等待著總是沒完成的影片的人們。

當然，我也是其中一員──至少也是掌控現場的人。《藍色恐懼》這艘船能夠抵達哪裡，工作人員有知情權。我也想和大家分享作品完成時的辛苦與喜悅。

但是，這是在慘烈的製作狀況下完成的作品──無論是誰都對此有所耳聞，親身經歷這份苦痛的人也很多。這跟作品本身是否有趣有什麼關係呢？作品能爲他們的辛勞帶去怎樣的補償？

對我來說，這天也是「審判日」。

不是「三振出局！」這樣的審判。進行裁決的人們啊。毫不誇張地說，等待時，我的胃又開始痛了。眞的，要是再多喝點就好了。有在心情沉痛時喝胃藥的人。

「調布的東京顯像所。」

「調布的東京攝影所。」

初號播放的場所，我理應已經確認了許多遍。爲了不混淆發音、風景相似的「府中」與「調布」，我不斷重複確認地名。確實沒錯。但是坐上計程車後一開口就說錯了：

「怎麼把「顯像所」說成「攝影所」的？這是我妻子問的。

這小小的錯誤引發了絕望氣氛中的笑聲。她雖然不是正式工作人員，但也製作了不少素材，鼓勵著導演我這個不值得託付的丈夫，算是非常優秀的工作人員了。

預定的時間又遲了一小時。終於到了和初號面對面的時候。我坐在試映室最後一排最中間的位置等著。

放映機開始轉動。

「能量迴旋！特殊——攻擊！」

嗚啊啊啊啊！

影片開頭，先反派 Kingberg 一步發出慘叫的是我的心。

我在想什麼？要用這種鏡頭開始？還沒來得及考慮，「貧窮寬屏」的悲哀讓我的心開始滴血。線條太粗、上色粗糙……不行、不行、不行！不行！在這麼大的螢幕上放映不行啊！在我的心吶喊之

前，攝影的錯誤已經映入眼簾。我不知不覺挪開了視線。現在的鏡頭崩得不行……啊、啊，這個鏡頭也是……抬起眼睛看螢幕的一瞬間，我的屁股在座位上向前移動了七公分，又一次坐下了。想逃跑。

大腦麻痺。但是如果不咬緊牙關坐在這裡的話，就是否定大家付出的辛勞，否定自己在這近兩年時間裡所做的努力。

影片繼續播放，我的身體自然而然地沉在了椅子裡，心向著無邊的黑暗不斷潛沉，沒有任何東西可以依靠。

剪輯、攝影、聲音方面，需要檢查的鏡頭給我帶來的衝擊可能已經夠了。我不是在責怪負責這些的人，他們能按時做好就已經很值得感謝了。我很滿足。因此全部責任不在別人，正是在我身上。但是、大約有三分之一是我在此時第一次看到。三百個鏡頭中，我素未謀面的鏡頭太多了。但是、這裡不是檢查粗剪版的地方，是初號放映啊。

剪輯的錯誤使鏡頭後留有意味不明的空白，未麻和假想未麻的對決中也有鏡頭完全缺失。攝影錯誤也有很多。攝影師村野被殺的場景不知出了什麼錯，沒有效果音和臺詞，只有音樂。確認合成的時候我不記得自己做過這樣的指示。我們的，不，我的努力最多只有這樣了嗎？很遠，還有很遠。

關鍵在於自己的能力不足和犯下的錯。構圖設計的疏忽、原畫檢查的疏忽、指示的疏忽⋯⋯無論哪處都是我的錯。如果有什麼看上去還好，那都是託負責那部分的工作人員的福。在大螢幕的壓迫中，無能讓我的身體漸漸下沉，五公分⋯⋯十公分⋯⋯像被投進了黑暗的深淵並遭受了極具破壞力的致命攻擊。

啊啊啊啊啊啊啊啊啊啊啊啊啊啊啊啊啊啊啊啊啊⋯⋯

啊啊啊啊啊⋯⋯要化掉了⋯⋯頭

和⋯⋯心⋯⋯極度⋯⋯

憂鬱⋯⋯⋯⋯⋯⋯是嗎⋯⋯⋯⋯終

於⋯⋯⋯⋯⋯⋯知道⋯⋯⋯⋯⋯⋯這部作品⋯⋯名字的⋯⋯⋯⋯含義了。⋯⋯⋯⋯⋯⋯讓相關⋯⋯工作人員⋯⋯⋯⋯極度⋯⋯憂鬱是嗎⋯⋯⋯⋯⋯⋯也陷入了⋯⋯⋯⋯⋯⋯不要啊。

頭和身體沉重了十倍的八十分鐘。我已經記不清落幕的時候我想的是什麼，結束時是什麼反應了。

大腦已經麻痺。

我只記得坐在我旁邊的妻子確實說了「挺有趣的嘛」，還有編劇村井先生也說了「很好」，但無論哪個都像是在水中聽到的聲音那樣既遙遠又顫抖著。

有一件好事⋯⋯所有鏡頭都上了色。就算有質量不好的鏡頭，但至少是成了可以接受的「商品」。當然，稱這部影片為「作品」的話會令人心痛。

試映後，東顯的會議室中，製作者聚在一起進行了簡單的討論。現場工作人員有我、松尾先生、作畫導演濱洲先生和美術導演池先生。贊助商和製片人當時是說了些什麼，但我一句都沒聽進去。

在暗淡的螢幕對面，我能看到大家表情愉快地說著些什麼。我不在其中。我聽到的清晰的話只有製片人丸山先生說的一句「有可能再合成和重製」。這一縷希望彷彿黑幕中的一道亮光。

走出東顯的大門，已經是晚上十一點了。

大家都在門外等著。「溫泉組長」勝一先生、「師父」本田先生、「皮耶爾」松原先生、「大老虎」鈴木小姐、「忠犬八公」拼和先生，還有妻子。看到大家的一瞬間，我只感到了安心和想表示感謝的衝動。非常感謝大家。

這些成員想要小聚一下，向著吉祥寺進發。勝一和本田騎自行車，拼和與鈴木騎摩托車。松原先生、松尾先生、妻子與我坐計程車。妻子之後說：

「那輛計程車裡充滿了你和松尾先生的黑暗氣場。」

是那樣吧？用一個詞來說就是「陰沉」。那天，東顯上空的烏雲鑽進了計程車裡，塞得滿滿當當。看到初號時，松尾先生有著與我一樣的失落感。我對那時松尾先生在計程車裡的發言印象很深，那也是我想說的：

「重製的時候把蛤蜊炒了吧。」

當然了，完全沒有誤會。

我們已經沒有力氣去追究是誰讓我們陷入這樣的事態了，至少要好好利用剩下的重製時間。那時當然也突然產生了無法發洩的憤怒和後悔，但那也只有一點點，餘下的皆是前進的心情，思考爲了作品還能做些什麼。

計程車窗外流過的景色彷彿未曾見過的遙遠國度。不，在遙遠國度的是我的大腦。

在吉祥寺的居酒屋「彩遊記」舉杯。

「乾杯！」

我是這麼說的沒錯吧？

總之，乾杯。

說到底至少還有影片這座內城，這是在有限的時間裡盡最大可能做出的成果。許多地方崩塌，很多地方被燒燬，但總歸沒有被攻陷。無論怎樣的玩笑都不一定引人由衷地發笑，但只要和共同工作的朋友一起，就不知道有多開心。非常感謝。

前往吉祥寺的路上，當我們乘坐的計程車中充滿黑暗時，鈴木小姐的摩托車在信號燈前停下，後視鏡裡映出了勝一和本田的身影。他們氣勢洶洶地騎著自行車，車身劇烈晃動著，那壓迫感讓人感到恐怖。想像著在夜路上驅趕著烏雲的兩人，我不由得感到一絲溫暖。

哈哈哈，是啊，在夜路上不顧形象地驅趕烏雲的身影，簡直和昨天的我、松尾先生一樣。是啊，我起。

們今天也終於到了居酒屋。立刻點了三杯。

「再來一杯生啤！」

製作中的各種事也能聊得天花亂墜。憤怒的事情簡直數不清，但是都溶在啤酒沫裡變成了笑聲。

啊，啤酒雖苦，但真是美味。

24　消災之日

七月十四日，初號完成——後來它被稱為「零號」。總之，一旦做成了膠片，這個版本也會按預定參加在加拿大的蒙特婁幻想電影節。一定要好好努力。

電影節的截止時間似乎已經過了，但是承蒙好意，舉辦方一直在等待我們的作品。讓加拿大的觀眾們等待並觀看並非按本意上映的影片，真是對不起。

176

在初號——爲了明確區分，以後稱爲零號——試映會的第二天，我早早地舉行了重製討論會。

首先要重製的是蛤蜊。開除掉。

這種充滿勇氣的話在酒館裡說過，但實際上我沒有權力。不過，製作方面也從現場了解到了情況。值得感激的當機立斷。要麻煩其他製作了。太棒了。

出席重製作討論會的有演出、作畫導演、美術導演、色彩指定、中間畫檢查、攝影等主要工作人員。

大家聚在製作室，盯著顯示器一起檢查——不如說是尋找錯誤。

對負責不同部分的人而言，即使是同樣的畫面，看到的問題也不同。上色人員立刻看到了塗錯的顏色，攝影則是看到了飄起來的賽璐珞、賽璐珞反光時周圍發白等問題。在這裡要重製的只是技術錯誤，只要簡單地重新上色或攝影的情況比較多。作畫導演列出角

此外，需要重新作畫的也有。作畫導演列出角

色過分走形的鏡頭，美術導演列出背景不合實際的，演出列了幾個動作顯然很奇怪的，加起來有一百五十個吧。在那種製作狀況下，這數字已經很少了。重製這件事，因爲還要花很多錢，所以沒什麼值得驕傲的。只能說非常感謝。

但是大家要做的不僅是檢查，在之後的電影節上映前還要重新合成、將影片轉爲信號。要是在那時被發現有大錯誤，就實在是情何以堪了。對心髒不好。當時進行重製檢查，是在 Madhouse 分室二樓的二十九吋顯示器上。陰極射線管又舊又髒，引人注目。分不清是該重製的地方還是污漬，這也是原因之一。至少清潔一下啊。

然後應當開始重製了，但是做這份工作的激情一天天減弱。無論如何都有收拾殘局的感覺，趕進度時的異樣激情、後悔、怒氣不知去了哪裡，就像身上附著的靈被趕走了一樣。

一點也不誇張地說，爲了做好零號，我們用盡了

精力，更不用說零號上映當天的後悔，我們根本忘不掉。肉體上，特別是精神上一點餘力都不剩，原因是經驗不足。導演還年輕。還年輕。

在重製工作如火如荼的時候，有個好消息，據說可能重新進行音畫合成。太好了，我跳了起來。

這裡的「跳了起來」指的是「身體由於喜悅而小幅度移動」，具體是怎樣移動呢？我以前曾經嘗試過用自己的方式「跳了起來」，妻子看到我的動作後一邊笑一邊說出了「哪裡不對勁」這無情的感想。各位讀者在開心的時候是怎樣「跳一下」的呢？是個謎。

暫時不談這無聊的話題。

再合成就意味著可以重新剪輯，可以把在剪輯上有許多地方不合拍的零號進行大幅度優化。這樣演出也能如願了，真的很高興。

因為鏡頭長度不足或有剩，建立在謊言上完成的零號有許多意味不明的暫停。由於剪輯錯誤（不是剪輯者的錯誤）而消失的鏡頭也可以復原。

原本負責剪輯的尾形先生沒時間，我和演出松尾先生將試映用的十六毫米錄影帶全部整理好，進行重新剪輯。兩人將影片再稍加剪輯，因為在請求時說想要有更多時間，所以此時的剪輯才是動真格的。我們的請求得到了許可。

但是，在撰寫這篇戰記的夏天，託可以在LD、DVD中用杜比數位技術再合成這個機會的福，發現雖然看了好多遍影片，但還是有好幾處不知道當時為什麼沒去掉。我為自己的不成熟感到了痛。

音聲方面，我戴上耳機重新確認了一遍零號，提出了修改要求並得到了反饋。連聲音都有大概一百五十處要改吧。還有，音響導演由於沒有畫面而製作錯誤的部分基本也重製了。託它的福，這部作品算有了些「動畫電影」的樣子。

雖然重製工作也在工作室所在的 Madhouse 分室

三樓進行，但我必須爲新作品的工作人員讓出場地了。導演、演出和作畫導演的桌子留到了最後被收走。將和我同甘共苦了一年半左右的桌椅打掃乾淨。我要有感激之情。謝謝。

製作中不斷被增加的資料書、個人物品用紙箱收好。雖然曾被告知必要的書可以用製作經費購買，但是我一次都沒有申請，而是將其作爲自己的重要資料。託這部作品的福，我看攝影集時更能體會到樂趣了。我買了三四十本攝影集，比如

《BOMB ！》《DELUXE BOMB ！》《UP TO BOY》《發現偶像收藏》《素顏特別篇完全收藏版》……啊！那是別的攝影集。雖然年輕女孩的裸體寫眞集也是我重要的參考資料……嘿嘿嘿。

爲了工作，我買下了成箱的、不好意思寫上自己名字的攝影集和書籍，參考它們繪製分鏡和構圖設計，留下了難忘的回憶。在那時，切實體會到工作眞的結束了的人應該不止我一個吧。

我也買了不少CD，小音箱和隨身聽也是在這時期購入的。作爲菸友，我買的空氣淨化機也變得很髒了。我一邊想著「我的肺可能比這個還髒吧」，一邊清洗著淨化機。這段時間被我抽成灰的卡賓超柔型應該有東京巨蛋容量的一點二倍──我抽不了那麼多。

行李增加了，作爲交換，我的體重減輕了五公斤。比起添麻煩的一八四的身高，原本只有六十五公斤的體重減到了六十公斤。哎呀哎呀，眞是個只消磨體重和精力的工作。我推薦這份工作給熱衷於減肥的女人們。

「你也可以像動畫角色一般迅速瘦下來。」

很有效哦。

但現在，我寫《戰記》時，體重反彈到了七十公斤。工作去吧。

就是吹牛也算不上緊張的重製工作按照預定順利

完成，然後在八月十二日迎來了重製版初號的試映會。此時，我比上次安心多了。聚在一起的人不多，加拿大的電影節記者也將作品獲得大獎的新聞報導複印件發了過來，我情不自禁地微笑著。我見到了幾位上次沒來看零號的工作人員，還有「企劃協力」大友克洋先生。

上映後，大友克洋先生絲毫沒有奉承地說「挺有趣的」。原作者竹內先生和企劃岡本先生參與了在吉祥寺舉辦的酒會，非常愉快。聽聞製作中的惡劣狀況，大友先生慢悠悠地說：

「這樣嗎？去掉的部分沒有引起糾紛嗎？」

無論是不是奉承我，總之這句話，我收下了，並回答說：

「這就和我沒關係啦，大友先生。」

原作者竹內義和先生非常喜歡本片，這讓我放下了心裡的一塊大石頭。無論如何，製作《藍色恐懼》

可是把他的原作改了又改，又寫成了劇本。

我們工作人員為了至少做出點有趣的東西而不斷地努力著。原作者喜歡這部影片，我認為自己作為導演的責任也就完成了一部分。編劇村井先生也是一樣，他也說「有趣」。專業人員的溢美之辭在我預料之中。對我來說，最重要的是來自一起工作的朋友的評價。

「能參與製作這部作品太好啦。」

能這麼想真是再開心不過。我很幸福。

於是，《藍色恐懼》工作全部完成，迎來了尾聲。

雖然我認為影片看上去明顯比零號好，但也有非繪畫部門的人認為找不到區別。唉，就這樣吧。

我曾經想「如果那個時候少睡兩小時，好好努力的話……」，但是如果真的為了影片質量而減少兩小時睡眠，可能會因此破壞身體健康，帶來嚴重的後果。一開始這麼想的話就停不下來了。全都是定

數。

對其他人的工作，我也是這樣想的。如果某人欠下的工作需要彌補，說明他的能力已經發揮到最大限度了。就算工作人員能力全都很強，但是總因此引發衝突。實際上也時有衝突與不滿，也有可能會體而言，我們一邊享受著工作的樂趣，一邊嚴謹地製作著作品。反之，也可能有許多人對我們樂在其中的樣子感到不快。《藍色恐懼》中有著各種各樣的東西，不滿製作體制的人也請寬容對待。我們沒有偷懶，而是滿懷自信與自尊做出了這部作品。絕對沒錯。

總之，我相信我們做好的東西是在這樣的製作環境中能做出的最好成果。最後，在此代替這部作品，向參與製作的所有人致以最誠摯的感謝。

真的、真的非常感謝。

「喂喂，什麼時候開始說這麼世故的話了？」

七七八八寫到現在的這個啊那個啊，你是怎麼想的？」

呵呵，有這種疑問的讀者，我用以下內容來結束⋯

在重製工作最緊張的時候，我記得在出門吃飯時曾對松尾先生說過這些話。

「真是多虧了蛤蜊，遇到了這麼多難事。」

「平時想不到的事故真是太多了。」我說。

「如果是其他製作擔當負責，大概會大大不同吧？」

「是啊，無論如何都不會發生那麼過分的事情吧。」

「但是啊，要不是蛤蜊⋯⋯不說有才能的人，如果我們的製作擔當是非常普通的、總是向上司報告工作情況的人，能讓我們拖進度拖到這個地步嗎？」

「不會吧。他會和我們交涉，讓我們早點再多刪

此一鏡頭吧。」

「所以說，能拖延進度多虧蛤蜊。不得不感謝他啊，哈哈。」

松尾先生盯著我說：

「今先生，真是惡魔。」

真是抬舉我了，我還沒到那個程度呢。哈哈哈哈。

〈《藍色恐懼》戰記〉完

1997.10~1998.08

NOTEBOOK Selection

雖然散文集聽上去好一些，但這是和名字「NOTEBOOK」一樣的雜記。

原計畫是將每天的感受隨心所欲、輕輕鬆鬆、原原本本地寫下來。

多虧這本雜記，寫文章越來越有趣，本想趁著勢頭繼續連載下去。

但是，因為本職實在太忙，占去了更新網站的時間，今年（二〇〇二年）還沒有更新。

從一九九七年十二月開始到二〇〇一年十月，我已經寫了五十七篇。

從中嚴格挑選出了五篇拙作呈上。

像鬼一樣

在房間裡找東西的時候，我發現了以前工作時畫的東西，是歐式洛可可風住宅的一個房間。那是為了《回憶三部曲・她的回憶》這部動畫電影而畫的設定，我仔細地畫了裝飾在牆上的吊燈、裝飾畫的畫框等小物件。我並沒有佩服起自己以前的畫，反而因為時隔很久看到它而感到了一絲驚訝。

「嘿，真是細緻成鬼啦。」

突然覺得自己的話不對勁。

「鬼」是細緻的東西嗎？

「畫出來細緻的圖的人就是鬼。」

「細緻成鬼」這種說法吧，總之還是很奇怪的。

「像鬼一樣××啊」這種說法，實際上在我讀高中時滿流行的，流行得不自然。

「厲害得像鬼一樣。」

「大得像鬼一樣的傢伙。」

「氣得臉都像鬼一樣了。」

雖然不是什麼少有的說法，而且我也覺得這並不正確，但是大家都知道這類說法往往就是一個人隨隨便便創造出來的。

「像鬼一樣」這種形容，和「非常屬害」這種表達是等同的吧。好像和不久前在粗枝大葉的女高中生間掀起潮流的「超○○」這種表達是一樣的。作為總能表現出年輕心態的用法，一個人自言自語時的說法說不定也能流行起來。

還有，這和我那北海道老家方言裡的「不一般的」、「不尋常」還有「哇呀」、「唉呀」什麼的差不多嘛。將之前例子裡的詞替換一下，「非常（不尋常地）屬害」、「非常大得（不尋常）的傢伙」、「氣得臉都（不尋常地）變了」也沒什麼違和感。總之肯定是表示程度有多嚴重。本就如此。而且像這樣的替換成立後，反過來也是一樣的。

在表達「屬害」的各種其他說法搶占先機之前，為了讓這句話成為班級內的、更進一步地連學校周圍的人之間也流行的話，我開始頻繁、甚至是無限次地使用它。

「可愛得像鬼一樣。」

「跑步快得像鬼一樣啦。」

「聰明得像鬼一樣。」

「……像鬼一樣。」

說鬼很可愛對鬼有點失敬；傳說裡大概也沒有能和韋馱天賽跑的鬼；桃太郎一個人就能應付的鬼，肯定也不聰明；腦子轉得快又謹慎的鬼簡直可以和惡魔一爭高下，大膽點說是這種鬼可以稱為天使。

「今天早上的公交車，擠得像鬼一樣……」

這到底是什麼說法啊？難道鬼很擁擠嗎？

「打麻將打到半夜，睡得像鬼一樣。」

這跟鬼毫無關係吧？但是當時，周圍人們都在自然、頻繁地使用這個說法。

剛好那個時候，Sony 的隨身聽上市了。劃時代的產品啊！雖然那時的隨身聽可真大，

不能和現在比，但是它的便攜性還是令我吃驚。

「隨身聽怎麼小得像鬼一樣！」

鬼要哭了啊，有這麼一天終於成了形容小的參照物。曾被視為「恐怖的象徵」的鬼被比

作很小的東西，簡直在鬼的祖先面前抬不起頭來。鬼，嗷嗷大哭。

我明年應該會忙得像鬼一樣吧。為了讓可能實現的新作不劣於上一部作品，我打算好好

努力一番。

想不想聽聽我明年的雄心壯志是什麼啊？

什麼啊，我還以為哭著的鬼會被逗笑呢。

（NOTEBOOK07‧1998.10.25）

186

PUBLIC HOUSE

我隱約注意到自己好像喝過很多酒。不是「好像」，是喝過很多沒錯。我確實經常在酒桌旁，居酒屋可以算是我的第三故鄉。

以前曾經收到過BBC的探訪請求，按他們的意願，我在居酒屋接受了探訪。探訪組的英國人將居酒屋稱爲「日式酒吧」。

居酒屋是日式酒吧？這難道沒有違和感嗎？提到「酒吧」，會有日本人想到居酒屋嗎？我有些分不清「酒吧」和「酒館」之間的區別。營業執照外的，例如座席數的限制、有沒有陪酒的人等方面，它們之間有明確的區別嗎？也有店叫「酒吧館」這種混合起來的名字吧？它們之間的區別究竟是什麼？

「卡拉OK小吃店」「卡拉OK酒吧」這種混合店名也滿多的吧。將「女性內衣」和「酒吧」結合在一起的店不在這次討論範圍內，因此不予考慮。不，不是因爲在討論範圍外而不能寫。嗯，大概不難想象這種店根本開不起來。有失體面的、穿著內衣的年輕女性來陪酒，讓穿著西服的男子神魂顛倒。真好啊，神魂顛倒。想著想著，好想試試啊。啊，真是神魂顛倒、神魂顛倒。

這麼說來，有將「菲律賓」和「酒吧」很好地結合在一起的例子。我曾經被漫畫編輯帶去過好幾次。

我去的那家店裡幾乎不能用日語進行交流，所以得用破破爛爛的英語。我接受過的十年英語教育早就不見了蹤影，一點都不會說了。請讀到這句話的您不要往我家送英語教科書的介紹資料。

店裡曾經有個可愛到令人不禁產生憐愛之情的小菲律賓人，我用破破爛爛的英語問她，得知她十七八歲，而且是昨天剛剛來日本的。恐怕不是為了讓客人享樂而來的。她用清澈的雙眸看著我，開始講她家的故事。

關於故國和家庭的回憶，她能說的內容恐怕會越來越少。我實在沒辦法，開口對她說了一句話：

「……Let's dance.」

醉了，別讓我清醒啊。

說這個這麼起勁，我說什麼好呢？開個玩笑行嗎？

「我好想和你一起去週日的教堂啊，誒嘿嘿」什麼的。

「這附近有教堂嗎？下一個週日我必須得去。」

詞典上，「pub」似乎是「public house」的簡稱，解釋是「英國特有的、面向大眾的酒店或者啤酒館，並且也是當地的社交場所」。查日語中的「酒吧」，得到的解釋是「西洋風格的居酒屋」，一點也沒錯。

但是，不是也有名為「日式酒吧」的店嗎？可能是把吧檯換成了暖腳爐，下酒菜是烤雞

188

肉串和燉菜⋯⋯這不就是普通的居酒屋嗎？謎一般的日式酒吧。

我幾乎沒怎麼去過「酒吧」或者「酒館」，記得只是被帶去過幾次。將稀少的記憶碎片串聯在一起，得到的關於「酒吧」的印象是在吧檯附近有十二三個座位，吧檯裡有調酒師和畫著濃妝的媽媽桑，還有長得並不算漂亮卻笑得很殷勤的、一股鄉土氣息的女孩子。她們一邊聊天說「小愛，這次什麼時候休假呀？」「我休息的時候約好和朋友一起去看電影了」「怎麼不帶我去啊，之前不是說好的嗎？」「因為是喜歡電影的朋友」，一邊為客人倒酒。大概就是這種感覺吧。莫非真實情況完全不同？

總之，我印象中的酒吧就是這樣子，印象中的酒館也差不多是這樣。來的客人都只是些附近商店街的大叔這類常客，有一種與其說是地方特色，不如說是鄉土氣息的印象。我只能朝這個方面想了。呀，因為有「並且也是當地的社交場所」這個解釋，我想就是這樣吧。在店外就能聽見大叔鬼哭狼嚎似的歌聲，吧檯一端的收銀處擺著粉色的舊公共電話和招財貓，要是有「來夢來人（Raimuraito）」這種店名就更完美了。好古早啊。「燈（Tomoshibi）」或者「馬醉木（Ashibi）」這種名字也非常有味道。札幌老家附近有家叫「獻身」的酒館，這店名不知為何有種沉重的感覺。

我也去過算是酒吧的「Shot Bar」，想像起來就更簡單了。吃飽後想喝酒時就去那裡，只點一小盤堅果或奶酪就能獨自靜靜品酒了。

所以說，無論是酒吧還是酒館，彼此間根本沒有什麼大的區別，喝酒的那天去的第一家不會是這種店。不對？不，大概沒什麼特別的不同，區別也就是用魷魚乾和鱈魚乾，還是用

百奇和奶酪來下酒吧。

說說而已。

見到從根本推翻了我對酒吧的認識的店時，我大吃了一驚。而且這家店就在我家附近。

「炸豬排＆酒吧」。

啊?!

似乎是以「美味炸豬排」為賣點，在宣傳板上光明正大地自誇。宣傳板上有如下信口開河似的宣傳語：「美味炸豬排，樂享杯中酒」。此外好像還有「酒吧沙龍」這種雜種店。怎麼回事啊?好像還有激光燈卡拉OK。真困擾啊!不，也沒什麼值得困擾的。這能行嗎?不，這種店也沒什麼不好的。

我並不是在中傷被種種謎團包圍著的新店「炸豬排＆酒吧╳╳╳」，所以在這裡不提名字。

這家店位於JR車站附近的道口旁，看上去是一家普通的酒吧，讓人毫不猶豫就能踏進去的那種，一點都不會讓人覺得是黑店，童叟無欺。雖然想過進去看看，但謎團往往在解開之後就沒意思了。

之前提到的「酒吧」「酒館」，還有這種可以稱之為「酒吧沙龍」的店，我認為都不是喝酒那天會去的第一家店。

比如說和朋友一起喝酒的時候。

「乾杯!工作最近如何?忙不忙?」

190

「唉，慢慢來吧，雖然已經趕不上進度了。」

這種對話發生的舞臺是有著美味食物的居酒屋或烤肉店，至少絕對不會是「酒吧沙龍」。

吃飽之後，到喝酒的時候就該這麼說⋯

「結帳。」

「那之後去哪兒？」

「已經吃飽了，那就去喝兩杯吧。」

看吧，應該輪到酒吧或酒館出場了。

微醺時邊在雨中走邊尋找下一家店的兩個人⋯⋯請不要在意雨中的兩人有什麼特別之

處。

「話說，前面開了家新店呢。」

「去看看？」

於是，兩人理所當然地冒著雨奔向了那家店。

他們一邊用店裡提供的毛巾擦臉，一邊說道⋯

「嗯⋯⋯我要加水的威士忌。」

「我要加冰的。」

一口一口喝著酒的時候問調酒師⋯

「有什麼下酒菜？」

「下酒菜啊，有輕食⋯⋯要看看菜單嗎？」

在翻開菜單的一瞬間，映入眼簾的是──！

「本店招牌菜！炸豬排套餐！」

而且說不定畫著豬的漫畫形象，氣泡對話框裡還寫著「絕對美味！」。

別讓我清醒啊，醉了。

這樣了，各回各家吧。；吃炸豬排補充精力，一決勝負吧！──這是怎麼回事啊？今天就

對兩個男人來說還好，打算做些夜晚的祕事、滿懷期待的男女說不定就掃興了。

不管怎麼想，「炸豬排」和「酒吧」果然是不能「合體」的。

（NOTEBOOK08，1998.11.7）

泡沫十年

人常言「十年一昔」。

十年的長度，將社會、個人、文化和回憶打成了一個大小剛好合適的包裹。

前段時間，某位朋友為我和他十年來的「某種關係」畫上了休止符。得知此事，我回憶這十年來和十年前的事情的時候也多起來了。

解釋一下，「畫上休止符」這件事，並不是「我為自己與那位朋友之間的關係畫上休止

符」。唉，雖然最後走到這步的人也挺多的。

過去，曾經被認識的人說「你根本不珍惜朋友」，我考慮後得出了「確實，就是這樣」的結論。應該怎樣才能算是「珍惜朋友」？說到底，我從沒有不珍惜朋友的想法，但只是為了維持而維持友誼確實毫無意義。

人際關係不是勉強維持下去的，時不時會有需要的人出現，有親密無間的時候，也有不得不分道揚鑣的某一天。

想起這些可能因為我的思緒回到了過去十年間，或說是十年前。

十年前，一九八九年，那年我二十六歲。

那時，我時不時畫短篇漫畫，也打工畫鏡頭、做漫畫助手，拿著日工資，忍耐著勉強餬口的日子。存錢、吃好吃的東西都與我毫不相干，銀行帳本上只印著寂寞的三位數。真是比什麼都羞恥。

當時泡沫期也迎來了尾聲，終於該擺脫這腐爛發酵的悲慘生活了吧。可能正是擺脫之時。記憶中，我一點都不清楚那時的泡沫期究竟是怎樣的，應該是因為沒有切身體會到吧。大多數民眾處於興奮狀態，享受著泡沫經濟的榮華，我那時可是身處想感受都沒有辦法的、憧憬著的彼岸，泡沫期在電視機映像管的另一邊。所以說，不僅和那些積極參與泡沫經濟並造成損失的人沒有同感，反倒有一種在天上看著他們的感覺，不愧是該被說「你看看你」的我，對他人是不是有點過分了？騙你的。我就是這麼認為的。五十步笑百步。

貸款買東西後還不起而上吊自殺也是沒辦法的事。即便是在泡沫時期沒有直接過失，但現在自殺的中老年人越來越多也不是沒道理。說真的，我覺得這令人惋惜，但蜥蜴斷尾求生是世間常態。

說到「上吊自殺」，我當時曾經認真思考過這件事。「敏感、容易受傷的我不被周圍任何人理解，活得有點累了」、「一死了之也不錯」——我想過這些。騙你的，自殺什麼的這種不知為何就令人感到恐懼的事情我根本不會去想。與其上吊，不如說是做好最壞的打算。

最近本該勒緊的腰帶有點鬆，腰粗了。這是我切身體會到的「十年一昔」啊。我變胖了。

當時，我任性地讚揚著那種生活，一邊感到滿足，對無拘無束的生活說著「高興就好」，一邊被腦海中某處對將來的巨大不安所吞噬。

仔細想想，沒有正經工作的我被「如果不希望以後大富大貴，可能就這麼糊里糊塗過下去了」之類幼稚妄想纏身，籠罩著整個社會的、泡沫期的集體無意識可能是間接原因。總之，這都是因為當「自由職業者」在當時受追捧且流行。

過去被人津津樂道為「金蛋」的中學畢業生集體就職也是這樣。好用的勞動力總是很受歡迎，若是不需要就扔著不管。對當事人而言真是做夢也想不到的情況。

泡沫時期，那些頂著與其說是「自由職業者」不如說是「不被公司束縛的自由者」這一稱號的、為擁有空虛的優越感而感到自豪的人，現在怎麼樣了啊？還是說已經上吊了？如果有出色的「第一代自由職業者」這種生物棲息在世上，請一定要聯繫我。別當真。

194

但是，這裡所說的「第一代自由職業者」不是現在經濟不景氣情況下的那類，而是從心所欲的自由職業者們。現在經常見到的人，應該說是「不得不成為自由職業者」才對吧，那時恐怕是打工比上班更能賺錢的輕鬆狀態。

「不用上班也能維持生計。」

這種情緒濃重地籠罩著整個社會。

「上什麼班啊？」現在變成了「上班難」，這也能讓人切身體會到「十年一昔」。父母和錢不會一直在，一樣的道理，世上沒有不變的東西。眾所周知，現在的經濟與以前不可同日而語。即便如此只是說經濟狀況變差了，也不能說日本是經濟狀況不好的國家——是個充滿了商品和金錢的好國家。

能單純地替代無保障生活中的「輕鬆」的詞，只有作為資本的「年輕」吧。我身邊讚頌著輕鬆生活的人們中，也出現了從事穩定工作並結婚的人。他們突然開始對未來感到不安與膽怯，順勢留下了不知從哪來的「要安定下來」、「沒才能」、「東京不適合自己」這些意味不明的話。對「安定」這兩個字的渴求讓他們像拔梳子齒一樣，一個接一個地回到鄉下。

現在和過去一樣，回鄉下這事當然也在不斷重演。

就算將「U型彎」改為「I型彎」，英文字母的改變也不能改變回鄉下的事實。

回去吧，東京是盲目的鄉下人的樂園。

東京是買賣才能的巨大市場，我認為這一特性到現在都沒有改變。這裡不適合那些只擁

195

有成不了商品的才能的人長住。雖然這麼說，沒有用武之地的才能與能力，它們的殘骸到底被埋在了東京的巨大隙間。真的感到困擾的是將東京作為故鄉祖祖輩輩生活著的人們，他們真是可憐，鄉下人進進出出、吵吵鬧鬧的。

明明說了「討厭鄉下」而離開，生活不好便又啟動安全裝置似的回鄉下，這種行為是來自農耕民族的基因吧，我是怎麼都理解不了。再有，將「回鄉下」隨意、愚蠢地與「環保」混為一談的人真悲慘。

「果然還是在養育了我們的大自然中生活好啊。」

呵呵。為了地球的環境，這類人應該消失。在城市裡四處製造垃圾、生活在誤以為是文化環境的大量消費生活並讚揚之，這些人們在生活中透過物質獲得情緒上的滿足。別告訴我他們悠閒。

我大概也不喜歡「在都市生活太累而回鄉下療越身心」這種想法。把鄉下當成什麼了啊？說「希望故鄉永遠不要改變」這些話，把住在故鄉的人們都當成什麼了啊？鄉下不是城市落伍者的收容所。電視劇《北國之戀》讓我厭惡得反胃。北海道不是喪家犬的樂園。真是的，我越來越生氣了。

還有，將年輕當作過去犯下的愚蠢過錯的免罪金牌，我厭惡這種沒有責任感的行為。「過去犯下了錯但是現在已經好好地改正了」的人也是一樣。我厭惡廉價的不良少年美學和溺愛他們的世間。不過是曾經的不良少年改過自新，成了合格的社會人，周圍卻過度喜悅──至

少也會表示讚許。愚蠢的傢伙。不良時期犯下的罪過，在成爲普通人後就會被原諒嗎？這就

可以補償當時的受害者了嗎？。愚蠢的傢伙。用一生去贖罪吧。啊，真是反胃。

回到「回鄉下」這個話題。

有可以回去的鄉下很好，但回去之後究竟要做什麼呢？如果是以積極的心態回到鄉下並

開始全新的生活，也會產生「戰鬥！」這樣美好的精神狀態吧。也有因爲擔心父母而不得不

回到故鄉的人，我很理解。我也能理解回去後還能繼續商販等家業的人，但是白領家庭之流

該如何是好？是回到親戚關係中，在理應感到厭煩的、切不斷的關係中謀求安寧吧？

在電腦輸入文字的時候，我第一次知道「切不斷的關係」漢字寫作「柵」。如同字面意

思。進去吧，進柵欄裡吧，然後習慣被馴養，像溫順的羊一樣被馴養生活著，不錯。

無論在哪裡，「不想被干涉」這些聽上去帥氣的說法，只是毫無責任感的、以自我爲中

心的個人主義。

我也曾經嘲笑過這樣從鄉下逃出來又回去的人，但是現在的想法變成了半肯定的「離開

父母、在東京的花花世界謳歌青春，這段時間是人類所必須經歷的……」。騙你的，我還是

認爲他們非常值得嘲笑。

我的父母住在札幌，但是他們說的不是所謂的「必須回鄉下」，而是「自己的事情自己

決定，讓父母決定會感到爲難」。

值得感謝的父母。我從大學畢業至今日，雖然有時曾經得到過令我哭出來的援助，但我

自己找到了維生之道，沒有餓死，而且過上了像一般人一樣喝酒——不，喝得比一般人還多

的日子。這不是什麼值得驕傲的事情，我喝酒只是為了麻痺對未來的巨大不安，不喝酒就會被不安感壓迫到崩潰。騙你的，我只是喜歡喝酒。

可是，十年前有過類似的感覺。之前提到的上吊自殺就是那段時間的事，是在我二十五歲的時候吧。

我曾經被強烈的不安侵襲。

我當時住在骯髒的公寓裡。離日出還有一會兒、天還沒亮的時候，我突然受到了焦躁、不安與憂慮三位一體的攻擊。精神城堡沒有防禦，城牆接連崩潰，敵人以破竹之勢逼近內城。

大概那時我正處於工作不順的時期，正備受煎熬，還要為了第二天養精蓄銳，我躺在床上怎麼也睡不著。黑色不安突然來襲，從四面八方包圍，我無處可逃。

房間漸漸變得明亮，我從床上起身。表面上我一直在忍耐，但內心卻只有焦躁。奇妙的狀態。

無論何時都無法預想未來的自己，那時恐怕處於連五年後、十年後的自己都無法想像的狀態。什麼都想像不出來，期望的狀態都想像不出來。即便只想消除不安，值得想的、積極的事情也一點都沒有。全身搔癢、想要抓撓般的不安。

我沒有抽菸，只是沉思。

那時突然有了撥雲見日般的天啓⋯

「對啊⋯⋯只要上吊自殺就可以了。」

198

說得有點偏離主題。我那時候簡直已經下定去死的決心了。不，我不會去死。順著這個思路接著思考下去。

一言以蔽之，過著這種連明天會發生什麼都不知道的日子，以後會過上平凡生活吧？這是我不安的根本原因：沒有新鮮感。

這種不安的想法本質上包含了自大和誤解。

第一是「自己一定會過上平凡的生活」這種自大。

究竟打算怎麼做呢？

「慢悠悠地生活著，不知何時過上了符合大眾文化的生活」這種自作主張、堅定不移的想法非常蠢，「自己沒法鶴立雞群，但是過中產生活的能力還是有的」這種主張大概是毫無根據的、愚蠢的。尤其是對按照「小學—中學—高中—大學」生活的這種人生沒有起伏的人來說，可能會不由自主地產生「將至今為止在集體中的位置延續到社會」這種瘋狂的想法，為了確實地過上「平凡的生活」，在文部省所鼓勵的範圍內競爭。

至少我高中時的成績非常好。我是學美術的人，雖然大學多上了一年，但總有一天會畢業，可能也迷迷糊糊地糾結過「以後也會過上平凡生活」吧。真是愚昧。

那時我的過錯是，我拒絕了依靠「上班」這棵大樹而生存，選擇了「自由職業者」這一本質都不明的社會角色為起點。當然不會每個月都有收入，在穩定的白領家庭成長的我也就會對無法想像的生活形態感到不安。是我自作主張選擇了「不安」。覺悟實在是太不夠了。

說到我為什麼討厭「上班」這兩個字，是因為害怕「能夠具體地看到十年後的自己」。讀大

學時，我經常目擊白領們在居酒屋用講上司的壞話當下酒菜而觥籌交錯這一能畫成畫的場景。就在那時，我突然這麼覺得：他們自己在多少年之後，也會變成自己所品頭論足的無能上司那樣——而且還需要某種程度的運氣和能力。

我感到恐怖：如果作為白領生活下去的話，在同樣的工作場所，每天都可以看到幾年後的自己。總有一天自己會坐上自己現在所詛罵的人的位置，在暗地裡被部下用同樣的話議論，自己還會說更上層的上司的壞話。這樣不斷循環，感覺不到愛和希望，能感受到無法忍受的厭惡吧。反而言之，這也是在販賣一種「安定感」。

此時販賣的「安定感」這支股票，現在能看到世間的家家戶戶都在買，有點賺到了的感覺。

騙你的，不是他們有點賺到了，而是我看到他們的失敗有點痛快。

過著「自由職業者」這雖然有時快活但實際上不安定的生活，就離「平凡的生活」越來越遠了。其中當然有年紀輕輕就取得成功、過上非凡生活的人，但我不過是在果實很少的貧瘠土壤上耕種罷了，沒辦法結出平凡生活的果實。

之前提及的本質上的誤解就是這樣。「平凡的生活」究竟是什麼啊？「正經地過著普通日子」這種事實際上根本不可能存在，每個人的生活都有其特殊之處。

雖然這麼說，但多數人所想像的「那樣」卻覆蓋了世間。正因如此，可以感到相對的「不如『那樣』」和「已經超過『那樣』了」這些嫉妒感和優越感，可謂有喜有憂。

世間所認為的「平凡地過日子」具體是什麼啊？

「順利地從大學畢業，在不用擔心會破產的公司工作，然後找到一生的伴侶，共同敲響

幸福之鍾。週末開自家的車兜風或者旅行，幾年後有了孩子，存了足夠的錢後卻買房房這一心願，雖然還貧有點痛苦，但是擁有了被寵物和孩子所包圍的、快樂的一家。老年時，家庭也安心幸福。」

雖然會有異見，但大體如此。人們所謂的「幸福」看上去應該就是這樣吧。電視廣告裡不斷播放著這些具體化的「幸福」，這是政府應該獎勵、日本人應當追求的道路。只要不偏離這條道路，就會聽到一個聲音對你說：「沒問題，繼續吧。」有能夠經常確認自己位置的指針，也有值得追求的樣本，這樣就可以安心了吧？

日本沒有國民普遍信仰的宗教與意識形態，我認為這些「幸福」可能正是在經濟快速發展期形成的「習慣被馴養的方法」。國民齊心協力將其作為目標，形成安定的社會秩序，這就是「被馴養的方法」所強加的價值觀。

這是信息造成的印隨現象。我當時並不認為那是絕對的幸福，大腦理解了「只要做著喜歡的事情就是幸福」這又一彷彿借來的價值觀，但是毫無疑問，內心深處被這政府推薦的幸福的價值觀——偏離這道路即為不幸——劃下了刻痕。

為幸福的模糊印象與現實中的自我之間的溝壑感到不安是自然的心理狀態。反過來說，正因被它們所束縛，我的大腦才意識到自己被多餘的焦躁與不安所困擾。但我不會善罷甘休。

扔掉吧。

這麼想的一剎那，我的心情放鬆了些。

美滿的婚姻、安定的生活、美食的滿足、孩子們的可愛笑靨、夢想的住宅……我全部扔掉了。我不由得意識到，這些模糊的規劃不過是虛無。並非厭惡，也不是想超越這些「幸福」，如果人能真正擁有的至多一兩樣，那就只能選最重要的。我毫不猶豫地選擇了工作。

能一直做自己喜歡的工作，就是無上的幸福。

雖然這麼說，但不可能如此簡單。捨棄，伴隨著苦澀的結果。我將它鮮活地記錄在了這裡。

這麼說來，「繪畫」也有相似之處。

曾經放棄過「自己理應畫得好」這種醜態百出的執念。這執念對志在於此的人而言是非常重要的動因，當然也是堅定意志的最底線，因為沒有它就不可能發奮繪畫。

只是，「在班級裡最好」「在學校裡最好」之類的想法在專業人士的世界裡不可能有用，至少在業界裡奮戰的每個人剛開始都是被稱為「班裡最好」「學校裡最好」的人。無論是在縣級比賽，還是在甲子園獲得優勝的學校都只有一所，就是這個道理。

當然，人外有人，天外有天，要在專業人士的世界中歷練，讓突出的才能得以綻放。大概還有以普通才能無法企及的領域，和以更高境界為目標的人，每天看著這樣的人，絕對不會繼續有「我才厲害」這種妄想。如果自己的才能使用殆盡，也不再努力，就會變得比普通人還糟。自己沒有想像中那麼厲害就放棄嗎？並非如此。

自己不行的話就承認這一點，然後以此為起點。做到這一點，心情會愉悅起來，看待事

物的方法也會變得更為平和。

還有，懷疑自己的技術和能夠表現的題材也是必要的。無論做什麼，都有一個個地懷疑定理、常識的必要。雖然這會耗費精力，但是我認為懷疑自己已經獲得的技術和想法，不斷提出「真的如此嗎？」的疑問很有必要。

再具體一些。例如要畫一幅「人坐在椅子上」的畫，如果將這個課題交給你，你會怎麼想呢？那個人是男的女的？老年人還是小孩？怎樣的身材？穿著怎樣的衣服？開心還是傷心？那個人是端端正正地坐在椅子上，還是斜靠著的，或是把椅背轉到前面、跨坐著的？椅子是四條腿的嗎？是板凳還是沙發？有多高多大？

只是稍微想想就能想出很多可以成為細節的特徵，逐一驗證，按自己的喜好選擇，應該會遠離自己最初的設想──「懷疑」就是這個意思。詞彙量少的人和他說出的話一樣無聊，詞彙量和想像力都很豐富的人可以表現出更多內容。習得一種表現方式，可以表現的對象應該也會增加。

我在某段時期盡己所能地捨棄了自我主張與「一定能做到」，首先嘗試從「什麼都不做出來」這一步重新開始。這當然有效，只不過可能因為我無法擺脫這種嗜好，反而也有在毫不動搖的自信中做不出決斷的情況。

回到原來的話題。

我那時毫不猶豫地選擇的「工作」，不是「賴以為生的工作」──當然也包含這一部分，

我想表達的是自己願意去做一輩子的工作，也許可以說就是我自己。

肯定會有人對他人抱怨「工作和我哪個更重要？」，對我來說，這個問題等同於「你與我哪個更重要？」。當然是坦率地回答：意味著「我」的工作。我認為，無法珍視自己的人，大概也無法珍視他人。

我選擇了工作，但我選擇的工作沒有附帶「安定」二字。如果能喜歡上附帶「安定」二字的工作也好，但我喜歡自己的工作。真沒辦法，迷迷糊糊地走上了無回頭的路。

將喜歡的事物置於最上位後，我想整理一下其他事物的位置，既然已經不期待有安穩的現實，可以將其置於次位。

這麼說是因為僅僅是維持現實生活就要花費大量金錢，就這一點而言，可以說，人可以換算為金錢——這當然不是無情的話。「人的價值是無法用數字衡量的」只是學生氣的玩笑話。可以計算。「我真去做就能做到」和「無論何時都能睡著的才能」之類幼稚妄想在饑渴面前沒用。「做得到」就是全部。擁有作為日本國民而生活的權利，自然附帶著義務，要明白自己現實中每個月要花多少錢。

為了活下去需要吃飯。人不能只靠吃麵包活下去，還要喝酒——尤其是我。還要買衣服，有住處，工作需要道具和交通費，還要交稅。

雖說我能夠做自己喜歡的事，但作為社會一員，不得不做的事情有一大堆，以這些事情「當然要做到」為前提再去考慮其他的——因為它是立足之本。雖然「當然要做到」，但是自己能不能做到就不好說了，這也是我之前所糾結的問題。

做不到這點的話怎麼辦？

這就是我在天亮之前焦躁的根源。對此，我想到的就是文章開頭提到的「上吊自殺怎麼樣？」這一非常正確且明智的回答，簡直是烏雲間射下的一道光。我怎麼就沒意識到這一點呢？眞是不可思議。

「上吊自殺」。

生活不下去，死了就好。

這不是爲了讓自己更珍惜人生而做出的懲罰。雖然不是鼓勵自殺，但這麼點權利自己是有的。——還稱不上是權利吧？眞死了的話可不行，不能忘了向生活在世上所獲得的事物表達至高的感謝。

做喜歡的事情，但是不被社會接受，現實生活艱難。比起這樣羞恥地活在世上，還不如去死。但即便羞恥，如果活得下去，我那時是這麼想的。

因爲我意識到，做了就是做了，如果徹底完蛋也不用後悔。這一點到現在都沒變。比起那時，我現在肩負起了更多的責任，但是「如果徹底完蛋就上吊自殺」我這一最基本的大原則沒有改變。當然，我不是一直這麼認爲的，說到底，它只像是我的最後保險。

在本應輕鬆愉快的文章裡，難得出現了「自殺」與「死」之類不合時宜的話題。我再思考一下。

「死」是可怕的東西。

小時候有「死了怎麼辦」「不想死」這種非常普通的畏懼，我在被子裡極度不安地望著天花板。那時，我切身體會到並思考源於重病等的死亡，不是「什麼時候總會死的」這類死了心的想法，也並非理性地「接納」死亡，而是真正感受死亡。這是一定要鈍化的感受吧。

無論是皈依了特定的宗教或是無信仰，我認為，隨著歲月流逝在自己的心中樹立宗教觀，可以形成自己對待死亡的態度。對我而言，我不認為「什麼時候死都可以」，但常認為「無論何時，死了都是沒辦法的事」。多虧日常中常有這種混雜著覺悟與執念的感覺，我每天都想做些有意義的事情。

「無論何時，死了都是沒辦法的事。」

天經地義。只是將其作為天經地義的事情是因為理性與知識，若要自己去接受它，面前有一道又深又廣的溝壑。

每天播放的新聞報導著由於災害、戰爭、爭執、事故與疾病等死亡的人。最近有在光天化日下殺人的無差別殺人者，也有非常頑劣的年輕人因搶劫白領導致無辜者死亡。看到這些新聞，我雖然產生了「又來了」這樣能感受到自己精神鈍化的感想，但這些新聞與自己並非沒有關係——不知道什麼時候，自己的名字也會作為被害者出現在新聞裡，那時我就會連自己的新聞都看不到了。

離開家之後可能會突然被車碾死，睡覺的時候可能會被墜毀的飛機壓死，既然可能發生這些意外事故，我也可能因飲酒過度引發重症肝炎，也可能因過度吸菸使心情灰暗，肺部全黑，罹患肺癌。這些因自己而導致的死亡也近在身邊，不可能不去想。

206

我明確意識到了這些。正因此，我想讓度過的每一天都有意義。

好了，話題已經扯得夠遠了。對我在十年前天還沒亮的時候感受到的焦躁，對我所想到的「上吊自殺」這一最後保險，想法如下：

雖然得到了這一道光，但生活當然不會有重大改變。雖說人生如戲，但是狀況不可能輕易好轉，過度的敏感會像薄膜一樣蓋住自己。但即便如此，也會活得再開心一點點吧。我沒想過在享樂中度過人生，但想要活得開心。

我所喜歡的工作沒有大起大落。我的依賴漸漸增強，一直從事這份工作至今。我可能就是因為這種可恥的骨氣，在捨棄了許多「幸福」後好好地工作，才得到了幸福的真髓。騙你的。

多虧我減少了心中多餘的負擔，為工作整備出更多精力，工作本身才更有趣。工作毫無疑問比什麼都開心。

可以樂於工作並保持這份心情，「上吊自殺」也從無意識中消失了，總之我認為這十年非常值得感謝，希望今後也如此。

自那個焦躁的黎明以來，我在工作中取得了些許成功。仔細想想，曾經想要參與卻沒有實現的泡沫經濟可能已經像一層薄膜蓋住了我。我的「泡沫經濟」可能還在繼續。為了讓氣球不被扎破，現在更要讓裡面填滿東西，我正考慮著這些不符合我性格的溫和做法。

即便如此，如果到了不得不被扎破的時候，上吊就可以了吧。

感謝您的傾聽。以上是我的「青年的主張」。

（NOTEBOOK20 1999.9.23）

留言板上的「糾結」

我在個人網站上設置了留言板，收到了許多人的留言，十分熱鬧……這麼說有點誇張，但是留言板擁有交換信息和意見的功能。

在這個留言板上，R的留言值得玩味。以他的留言為契機，我也思考了許多。他的留言對我而言，簡直像是過去的自己發來的郵件，我覺得這可能也有些緣分。

我對R的了解僅限於留言板，不知道他大致是一個怎樣的人。但是我認為這裡寫下的部分，確確實實地表現出了處於某段時期的人——尤其是可以被稱作創作者的人——在某一段時間的狀況。

那麼，將R的留言中與本書相關的部分再寫一次吧：

我現在是個學生，在設計專業學習。我在那裡得到了「專業的當然做得好」這種雖然正常但非常具有刺激性的社會評價。回顧自己以前的作品，「這些玩意兒根本不行啊！氣死

了！」在這種狀態中不停地糾結。說到這種不合理的「當然」，畫得好不好、作品是不是有趣，做出這些判斷的不是自己，而是周圍的人吧。如果主客顛倒，任性地以自我為中心看待自己，那真是恐怖。創作也是如此，就像是忘記了想將什麼東西以怎樣的形式表現出來這最重要的根本。沒有核心，什麼都做不出來。與其評價畫得好不好，我認為明確了解「想要表達什麼」後再進行評價才是對的。文章之類的也是。但是反過來說，「想要表達什麼」也正是我想問自己的。被這種基本的事情煩心，還在這裡賣弄小聰明。抱歉啊。

我選了這段不是為了當笑話，或者接著繼續講的。我認為這不是開玩笑，是非常正確的想法。雖然這麼說，但我沒在表揚哦（笑）。只是覺得很正確。

有這種感覺的人肯定還有許多，我有時會覺得，如果他們能一直堅持、不逃避，世上可能會再多一些美好的東西。

「這些玩意兒根本不行啊！氣死了！」在這種狀態中不停地糾結。

其實這是對的，這麼想正是起點。

年輕時覺得「這就很好了」並得意揚揚的，不是大笨蛋就是天才。

雖然被這種糾結困擾，但經年累月就會漸漸無法再感受到，因為人會越來越擅長逃避自我。

雖然常言道「只有自己不會騙自己」，但這種溫柔的話是騙人的。百分之百是騙人的。

這是高明的自我欺騙。越是說作品質量不好，就越是在巧妙地騙自己。這種人多得像山一樣，我見過不少。

那樣的話，就不會再「糾結」了——說明白點，就是真的「完蛋」了。

如果這樣想，暫且不論那些處在高峰期創作出令人驚訝的作品的人，就算是還沒有開始創作的人也完蛋了。而且，這二人只能靠靠專業人士的指點來提升自我，很難繼續成長。這種人多得像山一樣，我見過不少。惨不忍睹。

這樣的人大概會在自己有利時再一躍而起，因為就算只有一點優勢，也比身邊的人更有利，但如果不進入大的環境中就又會漸漸變得平凡。非常遺憾，我甚至為他們感到可憐。這種人多得像山一樣，我見過不少。

這種人極力反對他人給予評價，因此即便是多少能理解作品的他人，也會從想要提出建設性意見變為一言不發。熱心提出意見卻被厭惡，真是沒什麼比這更煩人的了。這種人只能放任自流。

因此，他們就不停地在同一個地方、不斷地只在似乎有自信的領域鞏固發展，不會再從自己的堡壘中出來。因為他們知道出去了只會帶來痛苦，就像是保護自己的一層層鎧甲實在是太重了，導致自己寸步不前。這種人多得像山一樣。我見過不少。

所以，請不要沉溺在「糾結」的快感中。因為除此之外，別無他法。

說到這種不合理的「當然」，畫得好不好、作品是不是有趣，做出這些判斷的不是自己，

而是周圍的人。這是主客觀的區別吧？如果主客顛倒，任性地以自我爲中心看待自己，那眞是恐怖。

應對這種情況的方法可以說非常簡單。

只要保持比身邊的人有更好的審美眼光和更高的價值判斷標準就可以了。

比起嚴格地看待他人，還是嚴格地看待自己吧，用看待他人的眼光來看待自己——不如說，看待自己要比看待他人更嚴格。

這就像滲透壓一樣。因爲看待自己的時候更嚴格，所以如果對自己的評價高了，那他人的評價也不會低。

簡單吧？（笑）

另一方面，能夠輕鬆相處的人絕對會減少——對自己感興趣的事會更加享受，卻會在與他人相處時感到痛苦。

創作也是如此，就像是忘記了想將什麼東西以怎樣的形式表現出來這最重要的根本。沒有核心，什麼都做不出來。

是的，就是這樣。我現在趁著像演講一般的熱情用力敲著鍵盤，顯示屏上的文字卻很冷靜，和剛才一樣毫無變化。

既然能切身體會到「忘記了想將什麼東西以怎樣的形式表現出來這最重要的根本」，那

現在正是透過求知慾讓價值觀不斷成熟、提升自己的絕佳時機。因為你還是學生啊。

一心尋求「核心」，可能只會將樂趣的皮剝掉，徒勞而終。與其說某事物有「核心」，不如說其核心正是在尋求它時的「剝皮」這一過程。

「尋求核心」說到底和沉溺於「糾結」是同義的。

與其評價畫得好不好，我認為明確了解「想要表達什麼」之後再評價才是對的。文章之類的也是。

是啊，沒有這種能力就不是專家。

在完成品中要有值得玩味的或有趣的或催淚的或令人捧腹大笑的內容，如果沒有，那就沒有購買的價值。

不只是完成作品的能力，而是要會整合想法。這也是能力。

價值存在於完成品中的不足之處。

明確地把握住「想要表達什麼」並不是容易的事，想要傳達給他人就更難了。獨善其身只適用於剛入門的人。只是在個人網站上發自己按照喜好畫的畫、像現在這樣寫雜記沒什麼問題，但想要達到專業水準，門檻當然就高了——雖然我最近的水準低得一塌糊塗。

在把握了「想要表達什麼」後，如果那個「什麼」非常無聊，大概也是沒有價值的。

呀，真是嚴峻。

「按自己的意願努力」這種以自我為中心、只考慮自己的話只適用於剛踏入社會、對發展方向猶豫不決的學生們。在做一件事之前，明白它是否值得做是很重要的。不過將這一點看得過重也不行，結果會「這不能做」「那也不能做」，最終只會一事無成。

我的作品少得可憐，就是因為這個原因（笑）。有時要珍惜機會啊。

這裡賣弄小聰明。抱歉啊。

但是反過來說，「想要表達什麼」也正是我想問自己的。被這種基本的事情煩心，還在

別，根本沒必要道歉。

「賣弄小聰明」？這大概也就是對我說「畫畫？你畫得好是理所應當的（笑）」這種話嘛。

是的，我畫得好是理所應當的，因為畫得好，所以是專業的。啊，太好了，我是有點才能的。

請一邊鬱悶一邊痛苦地掙扎吧。把這些懷疑自己的價值觀、自己是不是一無是處之類的消極事情想開吧，挺好的。就在這種看上去像是打退堂鼓的狀態、剛才說的糾結中輾轉掙扎吧。正是存在水準差距才會糾結，不糾結才不正常。

剛開始當然會感到苦悶。所以，這樣的話，在消除對自己的懷疑之前，肯定會有什麼東西浮現。

用場景來說明吧：

珍惜漸漸浮現出來的「什麼東西」，並將其做成作品。

雖然非常細微，但在它與自己之間會有一條狹窄的路。它在哪裡呢？就在意識的深層，也可以說存在於無意識中。它也可以被稱作「源泉」。

即便如此也無法輕鬆前行，沒那麼簡單。

好不容易開闢的路既擁擠又狹窄且不穩定。痛苦地掙扎著回到原點，自己與它之間的路會越來越寬、越來越穩定。不斷思考，汲取靈感，掌握好自己與它之間的關係，會得到作品的雛形。

如果偷懶，路當然就會堵住了。這種人也多得像山一樣，我見過不少。

如果不經常關注自己與自己所處的狀況並用心感受之，想要繼續創作或者順利工作將會變得非常困難。只有自己才能建立自己與「目標」之間的路。將「目標」與路分開來的人，做什麼都無濟於事——肯定是這樣。不在自己與「目標」之間鋪路，只是一個勁地一邊發愁一邊努力的人是有的，他們就像是在沙堆上游泳。

想要游泳，一定要有水。首先要跳進去。我覺得熱了身的人真是明智。入水後最先會有的感覺就是「糾結」。這就是順序。

雖然這些是我站在自己的角度寫下的，但應該有很多人會和我有同感。

如果能讓您有所收穫，我將不勝榮幸。

（NOTEBOOK26 2001.02.13）

物盡其用

說到有錢了啊，就該買想買的東西；有閒了，就該玩和發呆。我認爲人就該這麼活。

以前，Two Beat 確實有這麼一段戲仿《螞蟻與蟋蟀》的漫才⋯⋯「⋯⋯在夏天，工作太多的螞蟻過勞死了。」

這不一定只是個玩笑。

攢的錢多了、擁有的知識多了固然快樂，但是派不上用場的話也很可惜。留心爲必將到來的未來做準備當然重要，喜歡爲準備而準備的人似乎也很多。比起遠足，遠足的前一天更有趣——就是這種感覺，大致理解了吧？

我是無論如何都會專心儲備的人，準備好的東西該派上用場時卻沒有勇氣去用，經常被其他人說「眞是可惜」。

有種人無論是不是有才能和高超的技術，都從不有效利用自己的才能，只透過其他人的「如果那傢伙好好幹活的話就眞屬害啦」這種毫無根據的期待與羨慕來滿足自己，做一輩子平庸的工作。這種人在各行各業中都有一兩個吧？

在讀這篇文章的你，肯定不是這種人，對吧？

那種人總是缺乏實踐中必要的忍耐、勇氣，還有集中力。他們害怕在人們面前出醜，邁不開步子，在無意識間遠離了站在舞臺上的機會，結果只是在臺下一天一天一天一天又一天地不停批判，就跟在說乾巴巴的夢話似的。

在讀這篇文章的你，肯定不是這種人，對吧？

在我的接觸範圍內，一直夢想著做自己的作品的漫畫助手和動畫製作者中，這類人很多。

不不不，讀著這篇文章的你……

唉，就不說這些「一輩子都在彷徨」的人的事了。

最近聽說了「以最快速度用盡」的例子。

現在已經沒人談論獅子座流星雨了，但有個男人雖然不怎麼想看流星，卻在那天呆呆地望著星空。

因為「對著流星許願可以實現願望」這個自古流傳的說法，他也想許個願。

「我想要（看）流星」。

雖然說法不對，但是他的願望還是實現了──在四十分鐘裡要（看）到了七顆流星，可以說是比較幸運。

這就可以了嗎？

可以啦。

（NOTEBOOK10 1998.11.26）

216

我是誰？

「你是誰？」

這是在《藍色恐懼》中聽膩了的臺詞，

但這篇是「我是誰？」，也就是自我介紹。

暫且不說作品，對我本人有興趣的人應該是沒有，

但是在作品的背後，我經歷了怎樣的歲月，

或許可以窺見一斑。

Soul 靈魂的玉座

名字的由來

今敏，讀作「Kon Satoshi」，在醫院等地方經常被其他人讀作「Kon Bin」「Kon Toshi」「Ima Toshi」等等，希望各位不要讀錯。我希望平時寫的時候，在姓與名之間一定要添加半角或全角的空格。寫作「今敏」看上去不體面，像只寫了名字部分，也不知道是哪個國家的人。

據說我名字的來源是「乘風轉舵（機を見て敏）」。還聽說如果生的是女孩，就起名叫「かなえ」。

雖說不好讀，但被安慰說「考試的時候名字能早點寫完不是挺好的嗎？」，因此我也沒覺得這個名字有什麼不好。用筆名不太坦誠，所以我無論何處都用本名，這是我從父母那裡得到的重要名字。

以前，我曾經擔任某動畫的美術導演，名字被寫作「令敏」。寫都寫錯了，希望不要這樣了——雖然從遠處看挺像的。

此外，在《METHODS》（《機動警察劇場版2》的構圖畫集，角川書店出版）這本書的採訪中，我的名字被寫成了大大的「今畝」。這實在是太失禮了。今畝？這人是誰啊？犯下了這麼大的錯的傢伙竟然連一個道歉電話都沒有，我無法原諒。太沒禮貌了！

這事還有後話。我預定要接受來自《Memories of Memories》（講談社）這本雜誌增刊的採了訪。雖然已經答應了，但是悠哉地打來電話的人，正是《METHODS》的那個編輯。

「你這傢伙，公然把我的名字寫錯了是想找打嗎?!呆瓜，開什麼玩笑!!基本的禮貌都不懂，什麼編輯啊，笨蛋!!!」

這麼說著，我立刻又怒上心頭，「要是你來，說不定又會把名字寫錯，換個人!」

說了這些之後，我就再也沒有接到那個人的電話。那本書裡沒有我的採訪就是這個原因。

出生的奇蹟

我出生於一九六三年，也就是昭和三十八年的十月十二日，天秤座。我出生於札幌的天使醫院，真的是這樣，我不是在橋底下出生的。我長得和哥哥很像，長大後也經常在鏡子中看到自己酷似父親的面容，所以在我身上也沒有發生抱錯孩子這種一百年前電視劇裡的事情。

我出生的時候，同病房的人說我「長得像漫畫人物」，大概正是因為這句話，我擁有了以後成為漫畫家的潛質。真是過分！

依照「世界統一天秤座同盟」發行的教典，我生來就被賦予了「平衡感」。雖然我自認為是個性格優柔寡斷的人，但認同的朋友卻一個都沒有。真是過分！

原本優柔寡斷的這一性格缺點，被我以意志克服了，我意外地成了一個非常努力的人。

但即便是現在，只要站在賣罐裝果汁的自動售貨機前，我優柔寡斷的本性就會暴露無遺。

雖然不知道具體情況，但由於母親的身體狀況不好，我本來是不應該被生下來的。雖然醫生曾經阻止過母親，但她還是打算試著生下我。託她的福才有了現在的我，我心存感激。

對醫生？不，對母親。話雖這麼說，翻開老相冊的時候，有一張懷孕的母親一邊滑冰一邊哈哈大笑的照片。母親回憶道：

「哎喲，因為早就知道可能生不下來，所以滑冰的時候我摔得四腳朝天的，哈哈哈哈！」

這能笑得出來嗎？

血型的命運

我的血型是日本人中最多的Ａ型。雖然曾經被人在背後指指點點，說我能畫細緻的畫都是血型的功勞，但是畫畫潦草的Ａ型血人也很多，所以並非如此。

因為在輸血方面沒有什麼禁忌，所以在出事故的時候請不要猶豫，我沒有什麼宗教信仰。

家族的肖像

我只有一位妻子。家庭成員還有一隻名為「小短」的寵物。小短是被認定為「世界上最可愛」的雄性草原犬鼠。它剛到我家的時候，百病纏身，十分虛弱，有寄生蟲、尿道結石、肝功能低下等疾病，是醫院的常客，不過現在已經日漸健康。由於它的生活習性，目前在專

心看家。

我原本生活在有父母、哥哥的四人家庭。作為典型的次子，我從哥哥身上學到了做什麼會挨父母的責罵，有人說我被養成了個看大人臉色行事的孩子。哥哥比我大五歲、高六個級，我剛上小學時，他已經是中學生了。記憶中，我們不僅沒有一起去過學校，也沒怎麼一起愉快地玩耍過，而且哥哥在高一第一學期就退學去了東京，住在一起的時間都沒了。照父母的話說，我們兄弟倆都是「半途而廢的獨生子」──我也經常這麼覺得。

哥哥現在在一家工作室做音樂方面的工作，他的名字是「今剛」，讀作「Kon Tsuyoshi」。他也有被一些人隨便地稱呼為「Kon Gou」之類的，但正確地讀他人的名字是一種禮貌。他是個吉他手。作為弟弟，我很久沒有聯繫他了，真是不好意思。

語言的偏差

說到北海道方言，我至今都會無意識地說出「穿上手套」這種話。挺可愛的啊。即便很可愛，但是在累的時候還是說不出「こわい、こわい」來。雖然覺得自己在來東京之後完全不用方言了，不過啊，回到北海道就又會自然而然地說起來吧。即便如此，用方言寫文章還是有點心神不安。

身體的苦惱

說到外貌特徵，最顯眼的是我沒什麼用但長得很高調的身高──但我性格很低調。大概

是假話。

我非常瘦⋯⋯曾經非常瘦，可能這麼說才對。小時候，這可給我帶來了不少苦惱，比如被叫作「豆芽菜」「骨川筋右衛門」「竹籤」之類的，誰叫我無論吃喝多少都長不胖呢。現在我的肚腩凸出來了點。愛死它啦。

因為近視和輕度散光，我從上高中就戴眼鏡，現在已經不知道是第幾副了。總之，我大概每過三年就換一種鏡框。都是因為眼鏡在喝酒的時候被壓壞了、喝多了忘記放哪兒了等原因，說到底都是因為酒啊。雖然我的視力就算沒了眼鏡也不至於無法生活，但看不見東西的細節，我就會坐立不安。與其說是職業病，不如說是性格使然。

我大概是在三十多歲的時候開始留鬍子的吧。連載漫畫的時候幾乎見不到其他人，生活對我而言只是太陽、月亮輪番路過窗外，連星期幾都不知道，再加之精神不穩定，我感到生長著的鬍子已經作為一種生物存活於世。有鬍子的自己看上去還不錯，就一直留著了。額頭很寬，不，是變寬了。雖然髮際線最近不再後退了，但它曾一度讓我很揪心。天命難違，坦然接受吧。

性格

應該沒有比我更溫和的人了。

在做《藍色恐懼》的宣傳工作之類的時候，總是會遇到要在很多人面前講話的狀況。我本來就不太擅長和人打交道。我一直不擅長站在許多人面前講話。

記得在小學高年級的時候，我作爲兒童會會長的候選人在體育館的舞臺上進行選舉演說，緊張得兩腿直抖。

不知從哪裡聽說的，我當時說了「我當選了」這種話。爲了措辭準確，我記得自己在臺上一邊與緊張感戰鬥著，一邊演講。那是在札幌的伏見小學發生的事。

現在的我又如何呢？不去想自己是在許多人面前講話，船到橋頭自然直，故作老練地誇口說「這就可以啦可以啦」。「緊張」二字被忘到了九霄雲外。大概是因爲在釧路有這麼一件事吧。住在冬季十分寒冷的釧路時，我曾從幣舞橋掉到了結冰的河面上。大概是中學時的事。

高中入學考試的時候有三方會談。我、家人和老師聚在一起，討論不正當行爲……錯了，是我、家人和老師聚在一起，討論以後該去哪所高中。你也曾經歷過吧？

三方會談定在週日下午進行。我那時好像正在房間裡看漫畫，突然對母親說…

「媽媽，今天有……」

母親嚇了一跳。是啊，今天要去三方會談呢。看看表，預定好的時間早就過了，而且我的學生服拿去洗了。

立刻叫來出租車，急奔學校。在車上，母親出謀劃策。

「就說你流鼻血個不停，鼻血把學生服弄髒了，衣服拿去洗了，就這麼辦。」

這什麼藉口啊！

母親和我對好口供，故作慌忙地去等了我們兩三個小時的班主任那裡，用早就準備好

的、沒什麼說服力的理由來搪塞了一番。

「其實今天同學不來也沒關係。」

不是我自滿，當時我對學業毫不擔心。

母親和我亂了陣腳。但既然已經來了，母親不安地問老師……

「那──老師，我家孩子考試那天是不是考不上了啊？」

問老師這種問題什麼意思啊？老師還是回答了。

「今同學挺會耍滑頭的，能考上，不用擔心。」

「耍滑頭」？有這種說法啊？那可是教現代日語的老師啊，可以講方言嗎？

我在校規嚴謹的釧路東中學，確實將「緊張」變為了「反抗」。如老師所說，我輕鬆透過了考試，上了高中。非常感謝。

順帶一提，兒童會的會長競選，我當然落選啦。

Wandering 漂泊的靈魂

我出生在札幌，剛開始住在緊鄰南高中的單元樓。我當時非常可愛，可愛到南高中的女學生們見到我就要「過來玩玩」「讓我抱抱」。看那時的照片，還有讓我穿上女裝的。那時

的可愛樣子在現在的我身上一點都沒有，長大後再也沒有如此受到女性歡迎。真不好意思。

三歲時，由於父親的工作變動，我搬去了同在北海道的釧路，住在由公司提供的住吉町獨棟住宅裡。記得剛一搬家我就迷路了，被不認識的大人帶到車站，住在那裡，警察問我爸爸是誰，我說「黃色的卡車」。根據這個線索，我被安全地送回了家。父親是日本運通的職員，所以自然地聯想到黃色的卡車。但父親是做事務工作的，不可能開卡車。我果然還是個思慮不足的小孩。

在嚴寒之地釧路，我熱衷於抓蟲子和看《假面騎士》。大概在城山小學上到四年級的時候，我又因父親的工作變動回到了札幌。

之後，我就住在高聳於札幌市內的藻巖山的山麓上的、伏見中學附近名為「伏見莊」的單元樓裡。雖然突然從鄉下轉學到北海道的大城市札幌，成績趕不上，但在藻岩山裡奔跑著，騎自行車在街道上飛馳著，和朋友們玩煙火大戰，在家裡臨摹漫畫──就這樣，我不知不覺成了中學生。

那時的朋友裡有一位叫瀧澤聖峰的男生，現在已經是漫畫家了。那時候我們經常一起玩，也一起畫過畫，沒想到現在是同行。我自己到現在還是「自封的漫畫家」──雖然也有人說我是「漫畫家（笑）」。

到了初二第一學期，我好像又因為父親的工作變動去了釧路。

說到現在，怎麼還沒提到「漂泊的靈魂」啊？

從北海道的大城市札幌搬到鄉下小城釧路，產生了些許摩擦。大城市的小孩（笑）轉學

到鄉下的東中，不僅厚著臉皮成了學習成績相對優秀的學生，也成了當地的「好學生」們的

眾矢之的，最後我深刻地體會到了什麼叫被排擠。

在這所校規嚴苛到荒謬的學校，規定對正處在反抗期的我簡直是火上澆油。我一有什麼

事情就要和學校、老師據理力爭一番，成了讓人厭惡的小孩。就在這個時候，我的人格發育

初步完成。隨它去吧。

另一方面，我迷上了動畫《宇宙戰艦大和號》，和班裡幾個女生一起被打上了「動畫軍

團」的烙印，現在也走上了動畫這條不歸路。在遠足的巴士上，我宣布自己以後要當「動畫

師」，結果被周圍的人嘲笑了一頓。那又怎麼樣？我現在的職業「動畫導演」不是差不多嗎？

我啊，忍受住了凡人的恥笑，報了仇。

就這樣，我一直作為在班級和學校裡的異類，進入了當地的「重點中學（笑）」釧路湖

陵高中。

這次，我抱著想融入班級的想法，一改形象。靠著高個頭、引人注目的長髮、優秀的成

績，我不僅在班裡受人矚目，也成了高中不良搖滾少年的排擠對象。被男生敬而遠之的、純

真（笑）的我，和女生共處的時間自然就多了，這又引起了一些人的不快。在畢業典禮上有

種要給我點顏色看看的氣氛，但多虧那天天氣好，又是個喜慶的日子，我三年間沒有被捲到

任何暴力事件中就順利畢業。我也越來越自負了。

就這樣，我在冬天冷得不像話的釧路度過了五年。文化的貧瘠讓我成了個標準的鄉下

人，我越來越憧憬著去東京打拚。發育過頭的我，身高超過了一百八，被母親抱怨說被子不

夠長。現在住旅館的時候，我也找不到合身的浴衣，並養成了注意不撞到頭的習慣。

我趁高二暑假的時候去了東京，住在目黑的哥哥家，一起床就去「代代木講座・美術大學考試中心」。回憶起來，我就是這個時候打算靠畫畫為生的。之後也是一放長假就去那裡，這對我也許有幫助。在錄取率為十七分之一的武藏野美術大學視覺傳達設計系的考試中，我也沒有退縮，作為應屆生戰勝了其他考生，得到合格證書，開始了在東京的生活。母親為此感到高興，說「都是託班主任、代代木中心老師的福」，我卻驕傲地說：「不，都是我自己的功勞。」那時我臉上還有長青春痘，確實還是個小孩子。

我住進了大學附近小平市小川町的一棟破公寓。我在處理金錢、人際關係方面都不怎麼樣，因此被迫在這住了將近九年。記得房租剛開始時只有三萬八千日元，搬走的時候也只漲了五六千日元。不怎麼漲房租的房東，真是好房東。

住進公寓的第一年，我養了一隻貓，朝夕共處半年左右後，在回家探親的時候也將它帶了回去，此後它便一直住在札幌的老家。已經活了二十多年仍然健康的這隻貓名為「拉姆」——這個名字和《福星小子》絕對沒有關係。雖然是只雜種貓，但它是一隻全身銀灰的漂亮母貓。

我在學校時出於興趣畫了漫畫，還投給了《Young Magazine》舉辦的千葉徹彌獎，並得到了僅次於大獎的最佳新人獎。我越來越自負了。

「這個社會待我不薄啊。」

以此為契機，我也產生了「以後當個漫畫家吧」的妄想。

雖然在大學的專業是平面設計，但是以得了千葉徹彌獎為契機，我開始給雜誌畫插圖，給漫畫家當臨時助手，借此賺點小錢。

因為覺得上大學實在是太有意思了，我便申請多讀了一年半。可是，那時我是啃老族，畢業後也不過是個自稱為漫畫家的落魄社會人，加之就算是個窮鬼，也沒能戒得了酒。我靠著一年不知道能發表幾篇的短篇漫畫、畫插圖和當漫畫助手的工錢過活。能活到現在這地步真是可疑。我沒有幹過違法的事情啊，應該沒有。

第一次得獎後，我又得了兩次獎。我用獎金買了β型錄像機和LD機，這兩臺機器幫了我大忙。從大友克洋先生開始，我從認識的人那裡借來了很多錄像帶和光碟，經常看電影一看一整天。身邊當然有酒，一邊看錄像帶一邊喝得醉倒，起來後繼續看，到了傍晚又以酒為伴，徹夜看錄影帶直到天明。清醒的時候我會一邊看一邊寫筆記，喝過五合後就開始亂寫了。現在打開當時的筆記本，還有不少意味不明的筆記，那時候肯定醉得不輕吧。可能是因為那時還年輕，沒搞垮身體真是不可思議。最多就是胃有點痛。

我第一次畫連載，後來不知怎麼的就出了單行本。版稅剛到手的那天，我就想著「無論如何先搬家」，可是又剛好被病魔擊倒住院了。我得了甲型肝炎，在家裡折騰了兩個星期，又在醫院住了一個月才回去工作。那時我第一次參與了動畫製作，做的是《老人Z》。

之後，我的工作一直沒斷。託第二本單行本《恐怖桃源》的福，我存了些錢。為了在憧憬已久的東京二十三區生活，首先要保證自己擁有一處橋頭堡，於是我搬去了東京最前線的武藏野市。

那時我正參加了《奔跑吧！梅洛斯》的製作。尋找新住處的時候，我頂住了「缺少房源」「工作在社會中沒有信用度」「工作不順」「簽合同當天下大雨」還有「祖母去世」等阻止我搬家的壓力，以實現願望——住一間好房子為動力，終於找到了新家。

搬出住了很多年的公寓的時候，各種回憶湧上心頭，我差點哭出來了。實際上，湧出來的是六百公斤垃圾。六百公斤！我都扔了些什麼啊！

新家到JR武藏境站只要徒步三分鐘，雖然每個月的房租要十一萬日元，但是我過上了快活的日子。

除去工作室的工作，我在這個新家裡做的第一件工作是《回憶三部曲·她的回憶》的腳本寫作，之後還做過《機動警察劇場版2》的構圖設計，畫了漫畫《Seraphim》和《OPUS》等。

不知道是不是因為新住處有靈氣，總有很多人聚在這裡喝酒。年終和年初宴會時，在酒館打烊後，這裡便成了喝酒的避難所。一樓既是米店也賣酒，對我而言實在是再好不過。在白米不足的日子，我也總能買到好吃的米，真是感謝這裡帶給我的回憶。

我在這裡住了有四年吧，也曾經有精神狀況非常不好的時候。在克服了壓力、恢復健康後，朋友給我介紹了個女朋友，交往了不到一年就和她結婚了。大事當機立斷，這也是我身上不可思議的地方。

關於結婚後住在哪裡，我和妻子反覆商量，最後定在武藏境車站另一邊的一棟住宅。我想住在東京二十三區的夢想也破滅了——直到現在都還沒實現。在這裡，我經歷了種種——

漫畫《Seraphim》和《OPUS》的腰斬、爲《藍色恐懼》戰鬥、和《千年女優》中的千代子一起踏上旅程，還有現在，我開始做《東京教父》的夢。

在這狹窄的六疊房間裡，我還能想出多少點子呢？

（1997.9～1999.7）

WORKS

「寡作的人」聽上去比較好聽，但也可以說我不過是工作偷懶的人。

作為漫畫家，到二〇〇二年為止，我已經出道十七年了，做動畫相關的工作十二年。

在此期間，意外地累積了很多作品。雖然想將每種工作的作品都正經地介紹一下，

但未公之於世的作品有很多，因此也加了自己的解說。

漫畫單行本

就連我這樣的人也作爲漫畫家出過單行本，眞是不好意思。

《海歸線》

（一九九〇年講談社，一九九九年美術出版社）

一併收錄：《驚心動魄的夏天》

這是我第一次進行連載，在三個月的時間內按照週刊雜誌連載的速度創作。作品在無論是故事還是畫面都不算滿意的情況下結束了。就算是有時間，當時也只能畫出來這樣的作品。

雖然如此，自己的書第一次出版，果然還是充滿感激之情，尤其是收到版稅後還激動地輕輕跳了一下。但是，在那段時間，因爲長時間疲勞和大量飲酒，我得了甲型肝炎住院一個月。因果報應。

這部被講談社遺忘、沒有再版的作品，承蒙美術出版社的好意於一九九九年再版。再版的契機來自於我的個人網站。作爲興趣而運營的個人網站最終成了工作的一部分，可能是因

為我的「效率」很高吧。

《恐怖桃源》

（一九九一年講談社）

收錄：《妖虎》《客人》《聖誕鐘聲》

是將同名電影（大友克洋導演）漫畫化的作品，最初的原作是我。契機是在大友克洋拍攝電影時，我和他一邊喝酒一邊討論點子應該如何運用。他對我的想法產生了興趣。

以「只有外國人住的公寓遭到了黑幫的強行收買」為原點，記憶中，大友先生加入了恐怖要素和當時的熱門話題──非法滯留的外國人，得到了作品的雛形。製作電影時，我、大友先生和編劇信本敬子女士一同參與了腳本製作。

我因為甲型肝炎正在住院，在那時得到了在《Young Magazine》連載漫畫並將其作為電影上映的輔助宣傳這一企劃。出院後在週刊雜誌上連載了五話。為了營造出雜亂、下流的感覺，我在畫的時候本打算改變一下畫風，但被評為「線條亂成一團」。但也多虧了這部作品讓我感受到了隨心所欲、開心畫畫的樂趣。

與標題作一起收錄的短篇，畫風全部不一樣，回想起來，繪畫過程真是不穩定。就內容方面，和其他作品比，我最喜歡的是《Joyful Bell》這一篇。

順帶一提，這本已經絕版了。唉……好吧。

這兩本就是我的所有單行本。

值得我感謝的兩部作品，雖然只是小規模出版，但是在國外也有譯本。《千年女優》在西班牙的電影節上上映時，有人用西班牙語版《海歸線》向我索要簽名，我非常感激。

《業界君物語》

（講談社一九八六年）

當時我還在講談社，在伊藤正幸的邀請下，為《Hot-Dog Press》繪製了《業界君物語》這一連載企劃的內容。Nannkim 先生和 Nancy 關小姐也參與了這個企劃。大致就是伊籐先生或者 Nancy 小姐寫故事，Nannkim 先生按照自己的風格繪製人物，我再添加現實風格的背景和其他角色。乘著八十年代的「業界風潮」，也有派生短片、音樂等，甚至產出了《夜霧的代言人》（夜霧のハウスマヌカン）這樣的熱門歌曲。

未單行本化的連載作品

《Seraphim 2 億 6661 萬 3336 隻天使之翼》

原作：押井守，《Animage》

（德間書店一九九五年五月至一九九六年十一月），共十六話

因為我曾經做過電影《機動警察2》（押井守導演）的構圖設計，所以得到了繪製這部漫畫的邀請。

「天使病」在世界上蔓延，患者必死無疑。為了解開謎題，三位賢者和一位名為Sera的少女以中亞腹地為目標開始旅行，途中潛伏著敵人和無數陰謀……

據說是一部世界觀宏大的娛樂作品，我便愉快地接下了這份工作，結果故事根本無法推進，全是說明性的對白。我打算鼓動押井先生「按自己的喜好來」修改一下原稿，結果他逃走了。

合作破裂後，他暗中發牢騷說「漫畫真是難搞」，結果某巨匠回應說「難搞的是你才對吧」。對了十分之一吧。

可能是我的預測太過天真了，這份工作的最終結果很糟。從此之後，我在工作中非常重視合作者。吃一塹長一智。

《OPUS》
《Comic Guys》
（學習研究社一九九五年第十期至一九九六年第六期），全十九回

在連載《Seraphim》的時候，沒多加考慮就兼任下來的連載作品。月刊與隔週發售的雜誌加起來，我每月最多要畫五十張原稿，讓我切身體會到了超越極限的感覺。

這個「漫畫家為了追趕將原稿搶走的漫畫角色」，進入了自己的漫畫世界並且進行了一番冒險」的故事本來是想做成「超小說」那樣的。雖然故事因為雜誌中途停刊而沒有成型，不過這也是沒辦法的事。連載的部分加上沒刊登的一回，加起來一共有四百頁左右，過了很久重新讀的時候，我驚訝地發現還蠻有趣的。在繪畫方面，這是我風格最統一的作品。

主角漫畫家的工作場所，是完全按照自己當時住的房間畫下來的。畫自己身邊的東西還真是有趣。這次連載時，我第一次僱了個助手，結果那孩子不知道去哪裡了。如果看到了這段話，請和我聯繫一下啊。

其他單行本未收錄作品

《虜》

《Young Magazine》一九八四年第十屆千葉徹彌優秀新人獎，雜誌未刊登

《雕刻》

《Young Magazine》一九八四年第十一屆千葉徹彌佳作獎

《一齣鬧劇》
《Young Magazine》 一九八五年第十三屆千葉徹彌優秀新人獎

《棒球小子》 《聚焦》 《今天將行萬里路》 《誘拐犯》
以上刊登於《週刊 Young Magazine》（講談社）

《太陽的彼方》
刊登於《Young Magazine》複製版（講談社）

《遠足》
刊登於《Akira World》
（《Hot-dog Press》增刊一九八八年七月二十四日號，講談社）

《沙漠的海豚》
刊載雜誌不詳

《芭蕉翁的冒險》

刊登於《好孩子的歌謠曲》（一九九八年九月號，Fascination 出版）

動畫

過去以漫畫家為起點，現在以動畫製作為本職，我已經在業界打拚了十二年。就這樣做了不少東西。

至今的相關作品

《老人Z》

（一九九一年作品，由 Sony 音樂發行DVD）美術設定

這是我第一次參與製作的動畫作品。記得是託原作兼編劇大友克洋先生的福，我從導演那裡得到了美術設定這一職位。結果不光是做了美術設定，還畫了一百多個構圖和幾個鏡頭。在製作這部作品時結識的動畫師，在之後的工作中也經常合作，成了我在動畫界的人脈基礎。

要說不可思議的事情還真有一件。第一次做動畫的《老人Z》預算約一億日元，長度約八十分鐘，人物設定是江口壽史，「貧窮寬屏」，雖然是原創動畫錄影帶但也被當成電影上映了。和我之後導演的《藍色恐懼》完全吻合。這是因果輪迴啊。

《奔跑吧！梅洛斯》

（一九九二年作品，BANDAI Visual、朝日新聞社）構圖設計

在《老人Z》的工作室，我旁邊坐著的是擔任《奔跑吧！梅洛斯》的人物設計和作畫導演沖浦啓之先生。我得到了他的邀請，好不容易得到動畫製作的工作，想再鞏固一下自己的技術，便參與了這部作品的製作。

我瞪大雙眼為這部電影作品的原稿上色，老古板的大叔想出來的省錢企劃，最後得到的效果竟然還不錯，就這一點我陷入了沉思。

《回憶三部曲・她的回憶》

（一九九五年作品，由 BANDAI Visual 發行DVD）編劇、美術導演、構圖設計

想寫的實在是太多了（笑），還是不多提了。這是部有好有壞、我充滿回憶的作品。剛開始的設定只是「鬼屋奇觀」，導演森本將短篇漫畫的原作擴展成故事的過程是最有趣的。

晃司先生和我斟酌後，想讓主人公身上背負龐大的回憶，做成和原作不同的作品。還有，以製作這部作品為契機，在之後的漫畫《OPUS》、動畫《藍色恐懼》和《千年女優》等作品中，我明確了自己對「交織的現實與幻想」的偏愛。

繪畫方面，我覺得不會有比這次更細緻的了，雖然會對精神方面產生不利影響，但從此之後，不管有多難畫的主題，我都不會覺得有多累。對我而言，這是很大的收獲。

我不怎麼回顧自己製作的作品，但重看《她的回憶》時，我不會產生消極的想法。

這是部珍貴的作品，讓我感到它無論是作畫還是美術方面，都站到了日本動畫技術的頂點。

和擔任作畫導演的井上俊之先生、擔任機械設計等職的渡部隆先生一起工作，給了我非常好的影響；和導演森本先生每天晚上在吉祥寺喝酒散步，也讓我的身體和經濟狀況有得受了。

《機動警察劇場版 2》

（一九九三年作品，由 BANDAI Visual 發行DVD）構圖設計

我很難忘記參與這部作品的契機。那是在《她的回憶》工作人員派對上，渡部隆先生到我身邊小聲地問了一句：

「今先生，畫機器人嗎？」

被問「畫嗎？」，要是回答「畫不了」的話可就太丟臉了。於是志氣使我將製作《她的

《回憶》的壓力拋在了腦後，桌子上堆滿了《機動警察劇場版2》的鏡頭袋。

我主要負責「自衛隊向著東京的街道進軍」這一場景和其後的「戒嚴下的東京」的構圖設計，但畫街景算不上辛苦，將被告知的內容流暢爽快地完成真是非常開心。製作公司的社長在國分寺好好地招待了我一頓，這事給我的印象也非常深刻。

《JoJo 的奇妙冒險》第五話

（一九九四年作品，波麗佳音、集英社）編劇、分鏡、演出

在我的記憶中，至今為止所經歷過的製作現場中，這是最有趣的，也是最像動畫製作現場的。有暖爐，在暖爐裡開會啊。暖爐前有連著超任遊戲機的電視機，在暖爐裡伸手就能夠著冰箱裡的冰啤酒或紅酒。到了開會的日子，原畫師在這暖爐裡一起喝酒，陽臺上的酒瓶一個挨著一個，還有螃蟹吃。還有直接在暖爐裡睡覺的作畫導演——就是這麼個情況。

又多虧是普通公寓的一個房間，這簡直是為作畫導演「拉麵男」松尾先生和作為演出的我而設的。到了傍晚，作畫導演和演出一起出門去買副食品，這景像在其他地方可見不到。看上去光是玩了，但我工作也有認真在做啊。真的。

《魔法王國的俏皮小公主》第二集

（一九九八年作品，VAP 公司）

畫了好看的原畫。

《藍色恐懼》

（一九九七年作品，一九九八年上映，由創通映像轉錄爲DVD）導演

B級偶像團體CHAM的成員霧越未麻想要退出偶像團體，轉型當女演員。她在電視劇《進退兩難》中挑戰了強暴戲，並發售了全裸寫眞集，引起人們的注意。在急劇的變化中，她猶豫了，然而禍不單行，寫強暴戲的劇作家、拍裸照的攝影師一個接著一個被殘忍殺害。

此時，未麻的眼前出現了穿著偶像裝的另一個自己。

「你是誰？」

「我是眞正的未麻哦。」

在現實與虛構的交錯之中迷失自我，理應堅強的她的日常在漸漸崩壞……

就是這麼個故事。雖然我覺得故事再稍微斟酌一下會更好，但還是請您看一下吧。

《劍風傳奇》

（一九九八年由VAP公司發售DVD）PV視頻剪輯

奇妙的工作。為了製作使用了平澤進先生的主題曲的《劍風傳奇》宣傳影片（免費租借用），要將動畫片段整合在一起。知道我是平澤進粉絲的業內人士好像挺多，這工作就到了我的頭上。

製作過程中我感悟到，雖說只是將視頻片段整合在一起，實際上要追求的還是故事性。

《千年女優》

（二〇〇一年作品，二〇〇二年上映）原案、導演、編劇（合作）、角色設計（合作）

曾經風靡一時的女影星——藤原千代子三十年前突然從銀幕上消失，隱居在遠離人群的山莊裡。有一天，一把穿越時空的、古舊的小鑰匙回到了她的身邊。

鑰匙彷彿打開了她的記憶之門，千代子開始講述自己的人生。洶湧而來的記憶之海。千代子七十多年來的現實經歷與電影中的幻想合流，自遙遠的戰國而來，不斷向未知的未來拓寬、蔓延……

這是我第一次擔任原案的原創動畫作品。成為動畫工作者以來，我的目標就是讓平澤先生為我導演的動畫製作音樂。這目標竟然在我的第二部作品就實現了，真是驚訝。還有，《藍色恐懼》最後還是成了劇場版，因此我認為自己作為「電影」導演的出道作是這一部。

很遺憾的是，製作完成後過了一年半才得以在全國上映，但即便沒有上映，《千年女優》也成了文化廳媒體藝術節動畫部門大獎的獲獎作品，並經由夢工廠走向了世界，我認為這部

作品運氣真的很好。

《東京教父》

（二〇〇二年製作中）原案、導演、編劇（合作）、角色設計（合作）

《千年女優》後，我的第二部原創動畫電影。在我既非動畫大師，作品也非漫畫原作改編、繼續製作原創作品非常困難的情況下，還連續做了兩部原創動畫電影，這果然是因為我的才能，不，人品……不，是因為幸運啊。所以，為了表示一下，「幸運」成了《東京教父》的一大主旨。

既然在編劇中無法避免「巧合」這個機會主義的代名詞，那就反過來，將「巧合」聚在一起，不就會變得很有趣嗎？故事就是在這樣的構思下產生的。作品主角從偶像、女演員等藝人，搖身一變成了三個流浪者，是不是有點太過偏離動畫的主流路線呢？

前進！

（1997.09~2002.08）

244

後記：出於興趣

這本書是我在一九九七年九月二十七日開設的個人網站「KON'S TONE」上發表的文章合集，名字來源於「今敏之聲（Tone）」加上「石頭（Stone）」。這不僅因為我喜歡化石，也因為我的小小願望：希望隨著時間的堆積，「KON'S TONE」也能一直存在下去。

我平時話很多，通俗點說就是「長舌」，但關於話的多少對於表達的影響我感到非常苦惱。記得從學生時代開始，我對寫作文有強烈的抵制感，現在如何了啊？

網站建立只過了幾年，竟然寫了這麼多。製作這本書的編輯整理好給我的文檔數據加起來竟然有一MB。雖然只是出於興趣寫下的東西，但數量真是令我瞠目結舌。

開設個人網站終歸也是出於興趣。很久以前將畫漫畫或者插圖作為興趣的我，自從將其作為職業之後，「興趣」一欄有很長一段時間是空白的。

第一次導演的作品《藍色恐懼》為我帶來了各種收穫，有穩固的地位、顯赫的名聲，還有巨大的財富——騙你的。互聯網是其中之一。以這部作品為契機，我開始接觸網路，並在電子海洋中架設了自己的網站。應該是為了在長時間空白的興趣欄裡寫下熠熠生輝的「個人網站」四個大字……

做個人網站的契機是我想要將以前製作《藍色恐懼》時的筆記整理在一起，就是這本書

裡的〈《藍色恐懼》戰記〉（下稱〈戰記〉）。

〈戰記〉的內容是回顧沒有留下記錄或反省的動畫製作過程。想要將這些巨大的失敗和微小的成功作為下一部作品的經驗，為了練習寫作更加私人的文章，以這些為動力，我慢慢推進著寫作進度。

而且，萬一擁有了許多讀者並且得到溫暖人心的評價呢？《藍色恐懼》打開了我邁向互聯網的大門，使我與許多朋友建立了聯繫。

〈戰記〉能夠慢慢地寫到最後，都是因為有讀者的支持。

令新人驚嘆也令動畫從業者感到不快的〈戰記〉達到了原先的目的，其中的反省為《千年女優》的製作提供了大量教訓，寫作練習的作用在《千年女優》的原稿和臺詞中也體現了出來，此後還在《東京教父》裡大放異彩——不，小有所成。

過去對寫作感到棘手的我消失到哪裡去了？雖然現在也不拿手，但多虧了個人網站，我對寫作的牴觸感消失了，並狂熱地練習寫作，這就是為什麼我開始寫類似隨筆的〈NOTEBOOK〉。與此同時，對個人網站的熱情進一步提升，我開始畫工作之外絕對不畫的、自己感興趣的畫。這成果更是令我瞠目結舌。

雖然有過將工作置之不理的時期，但透過個人網站，我得到了畫插圖和再版《海歸線》的機會。最棒的是，就連個人網站本身也成了一本優秀的書，真是豈有此理（笑）。不，這是出乎意料的發展。在此向勇敢地提出了將「KON'S TONE」變為書這一企劃的編輯高橋先生、給予我出版機會的諸位、參與了製作並給予幫助的諸位致以誠摯的感謝。

曾經以「靠畫畫來謀生」為夢想，在遙遠的嚴寒之地——釧路的天空下努力工作的村民，

不僅成了漫畫家、動畫導演，現在甚至出版了文字作品。

運營僅僅是出於興趣的個人網站，也可以寫在工作一欄裡了，真是啼笑皆非。

現在「KON'S TONE」網站處於停滯狀態，更新網站的熱情會占用工作時間，工作的熱情導致網站暫停了更新。我一邊做著白日夢，希望有一天能取得平衡，一邊希望能夠透過世間各種工作與各位相遇，如此漸漸走到今日。

那麼，再會。

二○○二年八月十五日

今 敏

附錄：平澤進訪談

平澤進（平澤進，Hirasawa Susumu，一九五四年——）

日本音樂家，音樂製作人。二十世紀七〇年代出道，一九七九年起曾是日本「電子樂御三家」P-MODEL 樂隊的主音、吉他手，一九八九年以後主要從事個人活動。愛稱「師匠」，至今共推出十三張個人專輯，曾參與《劍風傳奇》、《風暴戰士奧鋼》等動畫作品的音樂製作。

今導演及夫人均是其粉絲。兩人合作有《千年女優》《妄想代理人》《盜夢偵探》等多部作品。得知本書即將出版後，平澤進先生首次接受了中文採訪。（採訪者：焦陽）

問：您與今導演是如何相識的？

答：我曾經聽說在動畫場景中出現了我的作品，例如書架上擺著的書名、動畫背景中街道上的宣傳板等中有我的曲名。雖然那時還沒有看過他的作品，但我一直聽說有這麼一位導演在自己的作品中持續關愛我的創作。某次我的新專輯錄音完成時，我所屬的音樂公司的工作人員給今導演發了郵件。郵件是關於希望導演為我的新專輯寫推薦語。這就是我們最初的

248

接觸。此後今導演聯繫我，希望由我為他的新電影製作音樂。那部新電影就是《千年女優》。

這就是與今導演相識的過程。

其實我之後回想起自己曾與今導演見過面。在某個雜誌來採訪時，有一位個子很高、像是擅長中國拳法的人與採訪者一同前來，那個人就是今導演。因為他想參觀我的採訪現場。那時我還不知道那位「中國拳法家」是今導演。

問：製作《千年女優》的原聲時，來自今導演的要求只有以「盛開的花」為主題嗎？

答：最初導演邀請我製作的只有主題曲，希望創作出與我的專輯《Sim City》中《Lotus》這首歌氛圍一致的歌曲。除此之外，關於音樂的風格沒有任何具體的要求，「之後請按照平澤先生的喜好去做」。

問：平澤先生在製作其他作品的音樂時，其他導演有沒有提出過要求呢？

答：除去今導演的作品，我曾為《劍風傳奇》這部動畫製作過音樂。那時也幾乎沒有具體要求。今導演這邊也一樣，雖然有「類似某某首歌」這種程度的要求，但沒有更詳細的。

今導演的情況非常特殊，據說他一邊聽我的音樂一邊構思故事與場景。也就是說，在電影的製作過程中有時音樂必須要比其他的部分提前完成。因此，我有時也必須在不知道是什麼場景的情況下製作音樂。這和一般的電影製作過程完全相反，一般是先定下分鏡與場景的幾分幾秒開始到哪裡需要音樂才開始製作。今導演並非如此，「請先製作音樂，我一邊聽音樂一

邊構思場景。」

問：**對影像和音樂的契合程度感覺如何？**

答：今導演的電影中，音樂的聲音比較大呢。雖然只是我的印象，但電影中的場景變化、鏡頭切換等，非常具有音樂性。按照音樂節奏變換場景，有時在某些場景中音樂簡直成了主角，只讓觀眾感受音樂。因此，我最開始的感想是與其他導演相比，今導演的影像和音樂的契合度實在是非常高。基本上其他作品中也看得出今導演非常重視音樂。我想，比起其他導演，他可能更注重讓觀眾感受音樂。

問：**對今導演印象最深的地方是？**

答：今導演是個非常喜歡喝酒的人，但我滴酒不沾，因此在私人時間幾乎很少見面。但是在今導演與病魔抗爭的時候，我曾多次去他家中探望他。今導演是個喜歡說笑的人，比如用自己的病開玩笑，他雖因癌症去世，但是曾經說過「除了有癌症之外全部健康」。癌症擴散到全身時會侵入骨骼，因此在身體移動時會劇痛。即便是這樣的情況下，他也說「請不要在意我們聊得正開心時，我突然大喊出來」這樣的話。他是一個會將自己承受的痛苦變爲笑點的人。

問：**平澤先生的歌詞中使用了許多外語，比如說泰語、俄語、古朝鮮語和中文等。您爲何要**

如此大量使用外語呢？以及在歌詞中經常使用中文——例如「陰陽」，是出於怎樣的理由？

答：在日本，不論聽眾還是創作者的心中都認為這類音樂的本家來自歐美，音樂中使用的外語主要是歐美的語言。但我的立場有些許不同。我成為日本的音樂家是因為受到了東洋文化及思想的影響，這是非常自然且理所當然的。我為了表達「我的音樂屬於亞洲音樂的一種」而使用了這些外語。

關於「陰陽」，日語中雖然也有「陰陽」，我在演唱時用的是詞語及思想的源頭——中國的發音。此外，也有將「道」「禪」用中文發音唱。在日本，有許多音樂家及聽眾認為將日語按英語發音十分帥氣，可惜這正是對歐美文化的模仿，完全是落後於時代的想法，日本人至今沒有擺脫。我作為日本的音樂家，將用日語寫的歌詞按正確的日語發音演唱這是理所應當的。日本文化在古代受到了中國的不少影響，由中國傳來、現代日語中也使用的「陰陽」之類的詞彙，我出於敬意以中文發音來演唱，這比按英文發音來唱帥多了。

問：對中國的粉絲們有什麼想說的嗎？

答：我的音樂與日本的主流音樂大不相同。即便是日本人，接觸到我的音樂也並不容易。雖然是鄰國但交流很少的中國的各位，你們能夠接觸到我的音樂我感到非常驚訝。中國粉絲們，真的非常感謝。

Origin 017
千年女優之道

作　　者—今敏

譯　　者—焦陽

主　　編—李國祥

出　版　者—時報文化出版企業股份有限公司

董　事　長—趙政岷

10803台北市和平西路三段二四〇號三樓

發行專線—（〇二）二三〇六—六八四二

讀者服務專線—〇八〇〇—二三一—七〇五

（〇二）二三〇四—七一〇三

讀者服務傳真—（〇二）二三〇四—六八五八

郵撥—一九三四四七二四時報文化出版公司

信箱—臺北郵政七九～九九信箱

時報悅讀網—http://www.readingtimes.com.tw

電子郵箱—genre@readingtimes.com.tw

法律顧問—理律法律事務所　陳長文律師、李念祖律師

印　　刷—勁達印刷有限公司

初版一刷—二〇一九年九月二十七日

定　　價—新臺幣三五〇元

（缺頁或破損的書，請寄回更換）

版權所有　翻印必究

時報文化出版公司成立於一九七五年，

並於一九九九年股票上櫃公開發行，於二〇〇八年脫離中時集團非屬旺中，

以「尊重智慧與創意的文化事業」為信念。

千年女優之道／今敏著；焦陽譯. -- 初版. -- 臺北市：時
報文化, 2019.09
　面；　公分. -- (Origin ; 17)
　譯自：Kon's tone：「千年女優」への道
　ISBN 978-957-13-7958-6(平裝)

1.動畫

987.85　　　　　　　　　　　　　　　108014941

ISBN 978-957-13-7958-6
Printed in Taiwan